香港歌劇史

回顧盧景文製作四十年

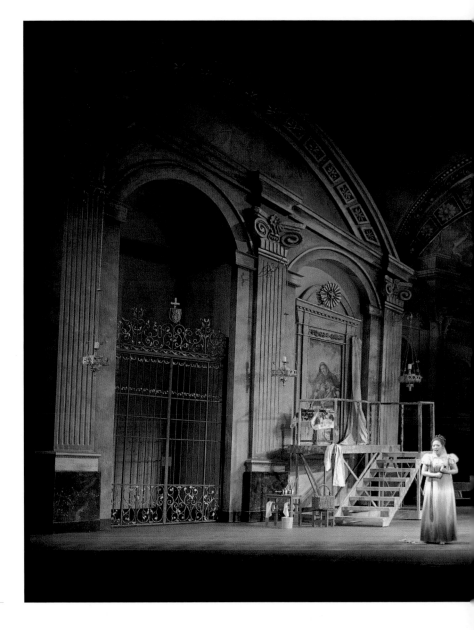

2000年《托斯卡》。

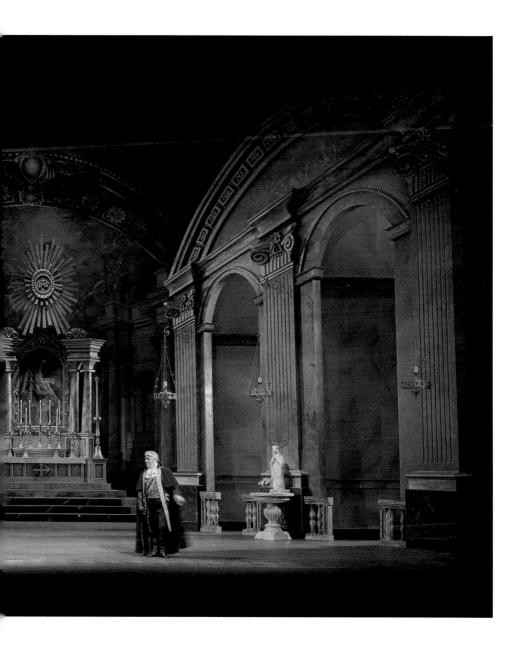

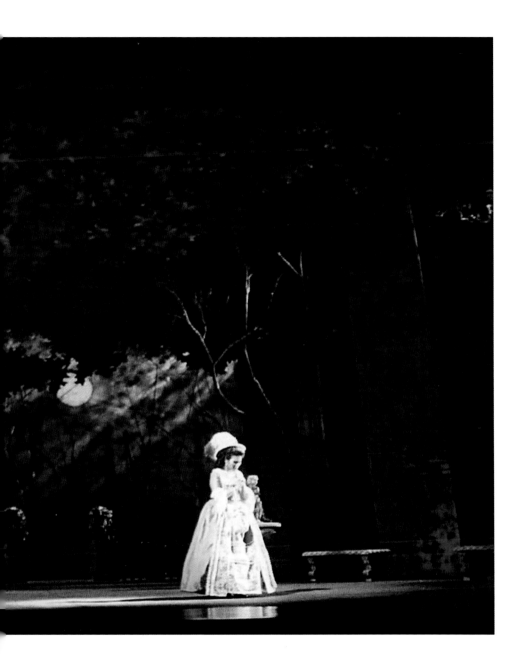

1999年《卡門》。

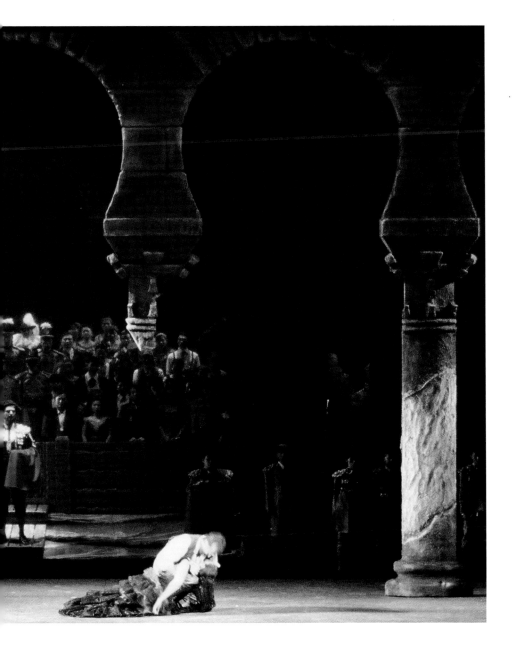

1998年 《波希米亞生涯》。

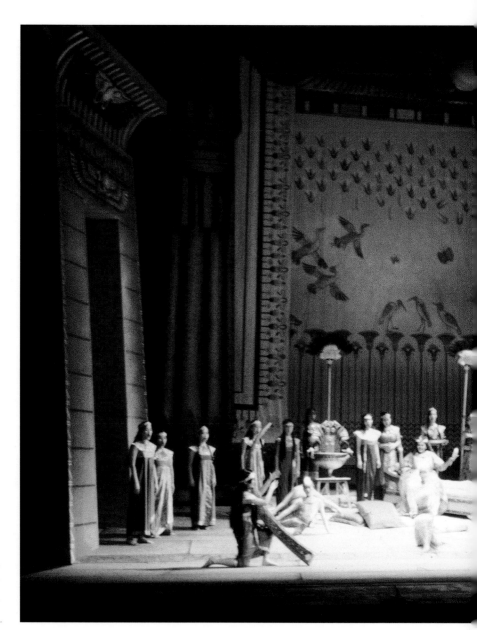

1997年《阿伊達》。

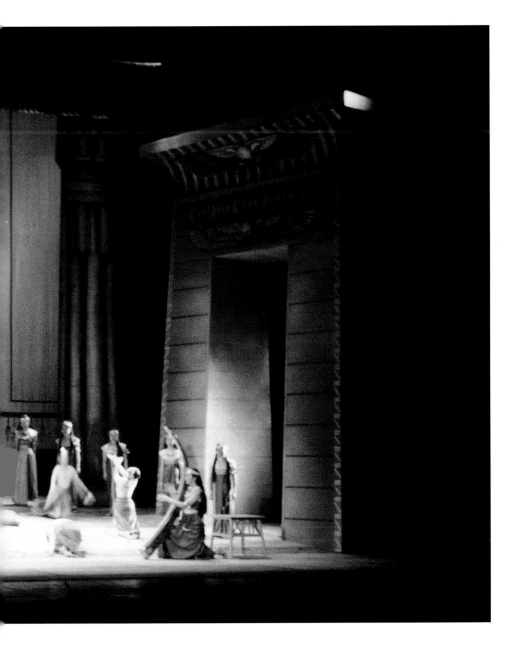

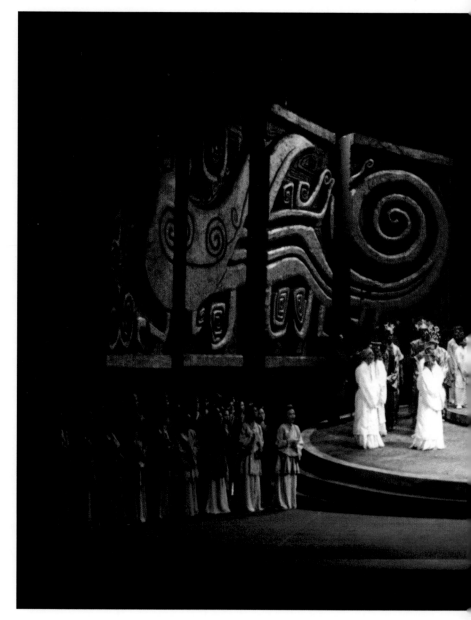

1990年 《杜蘭朵》。

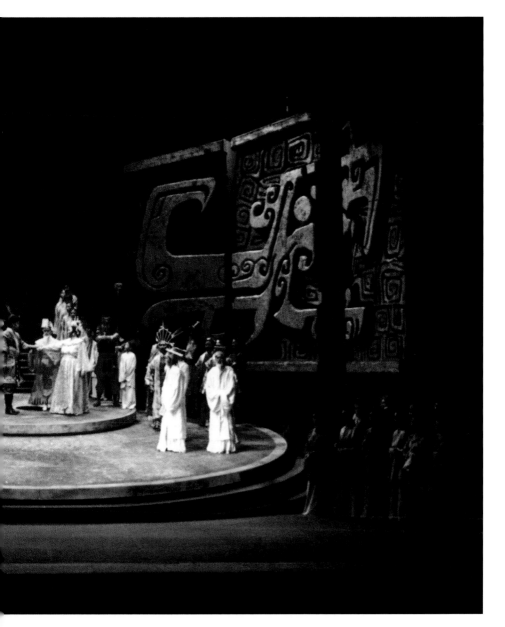

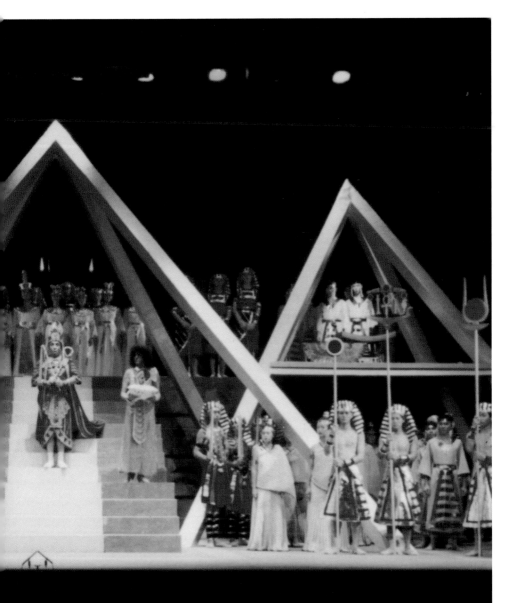

24　由零開始：

「盧氏時代」以前香港的歌劇發展

34　香港歌劇之父的誕生：

盧景文與歌劇的淵源

62　七十年代：

盧氏時代的奠定

出版緣起

我的家，在木棉山村，是一間小白屋，裡面堆積著很多很多的書本、樂譜、唱片、光碟，和多年來未有收拾好的舞台設計草圖、導演手記、劇本原稿、畫作、製作計劃、演出照片、錄像帶、海報、場刊，以及大量的書信和文件。

我的生活，非常忙碌。因此一直沒有閒暇，沒有需要，也沒有動機去整理這些物件。只因一絲懷舊情意，令我捨不得把它們棄掉。有一天，一群在演藝學院專修聲樂的同學來探望我這位老校長，這些東西被他們發現了，其中梁笑君主動請纓為我整理和編錄這些「文物」。我感謝她的好意，歡迎她來我家執拾和檢視那堆雜亂無章的物品。就這樣，啟動了她編寫這本書的念頭。

梁笑君和郭志邦這項計劃進行得相當順利，也得到很多機構和有關人士的支持和合作。而他們遇到的最大阻力，相信是來自我這個頑固的老校長。我要求他們依從編年史的概念，只記錄客觀史實，不寫傳記，不作誇獎，不忽略群體的功勞，不譁眾取寵。

四十多年來，佔用我大部分時間和精力的，是我大專教育的行政全職工作；其次是我心愛的古典音樂和舞台藝術工作；其三是社會服務和政策諮詢的義務公職。而比一切都更為重要的，是給我極大快樂的家庭生活。我希望本書的讀者們，認識到這裡所記錄的，是一個平凡的藝術工作者勤懇地做過的事，而且仍在勤懇地繼續去做。

序一

2006年，香港演藝學院音樂學院邀請前校長盧景文教授出任客席導演，執導《橋王闖情關》，就是這個製作，令我這個後輩有機會親身接觸到盧教授本人，知道有關他的事跡。

還記得我們一班學生嚷著要去他的家，看看他多年來的收藏品。最終，我們一償所願，到他的家參觀，發現他的珍藏真的多不勝數；而我就在他的書櫃和沙發底下，發現了他製作歌劇的錄影帶紀錄。當時我在想：作為一位讀音樂的學生，但從來沒有認認真真的去認識本地的音樂發展，是一件多麼可悲的事！於是便到圖書館一看，更大的發現是：在書架上竟然找不到一本有關本地歌劇發展紀錄的書！當時我猜，或許是盧生事務繁忙、無暇整理吧。原來，他根本是無意整理，而且更視這些資料為「不重要的東西」！

我眼見香港在西洋歌劇方面的重要資料，很可能因此無法保存，於是自薦去把這些資料進行保育。經過無數次的游說，盧教授終於「不反對」我進行這個保育行動。

我知道要進行這個保育計劃絕不是一件容易的事，更沒有膽量一個人去肩負歷史重任，於是找來好友、傳媒人郭志邦，希望跟他一起去把上述的珍貴資料轉化成文字，輯錄成書——引用學者陳永華教授對本書的評語：「這本書是雅俗共賞的，懂不懂歌劇的人都適合看。」

盧教授是我最敬畏的人。在整個過程中，他不斷教導我們，他的話真的是語重深長，我對他的話更是「過耳不忘」，對他的吩咐和意見，我自然不敢怠慢，一一遵從。他多番審閱我們的文稿，總是以「這些東西，沒有人看的」來表達其觀感。就

是因為這句話，我跑去香港藝術發展局申請計劃資助，看看這個保育行動是否真的沒有價值。結果，我們這個計劃順利獲得資助，在此特別鳴謝香港藝術發展局；至於價值，還是留待讀者去判斷吧。

梁笑君

序二

我一直很相信「人各有志」這句話。

因為這一句話，有人埋頭苦幹，追求目標，實踐理想；有人不屈不撓，排除萬難，把滿途的荊棘視作考驗，又把克服這些考驗視為樂趣。當然，有更多人會在途上跌倒，會半途而廢，甚至放棄了志願，迷失了自我。

擁有一本屬於自己的書，加入作家的行列，是我畢生最大的志願。到了今天，我能夠達成心願，藉著這個機會，衷心感激盧景文教授的幫助，在百忙之中抽出寶貴的時間，細訴他從事藝術工作四十多年的經歷，又借出無數珍貴的相片、海報和手稿，令本書的資料更加充實和多元化。根據最初的構思，這本書是以香港的西洋歌劇製作為主題，當中又插敘了一些盧教授的其他藝術創作，於是出現了「回顧盧景文製作四十年」這個副題，看起來好像有點奇怪，紀錄歌劇演出的歷史以外，又提及了話劇、舞台劇及世界博覽會等，原因是盧教授實在太過多才多藝了。他固然是本地歌劇界的中流砥柱，但往往在同一時間又參與不同媒體的創作。讀者看到他的事跡，大概可以從他多元化的創作歷程中，看到他逐漸成長，創作手法也因而起了變化，這些對他的歌劇製作，也有一定影響。

由訪問、編寫到出版，花了整整兩年時間，期間遇到不少困難，單是整理盧教授數十年來各個製作的場刊、剪報等資料，已經令人頭痛不已；另外，多位受訪者已經年邁，單憑他們的記憶，所述事情未必完全準確無誤，不得不透過翻查舊報章、參考書或互聯網作旁證。假若書中有任何錯漏之處，還請讀者們見諒，如能加以指正，更是感激不盡。

這段日子，盧教授對我們給予過不少意見。可能由於經常跟他見面，對這位長輩的談吐、語氣、小動作都印象深刻，而他的風趣幽默也真的是聞名不如見面。例如，每當他談及自己獲得過的獎項，他總愛用「水皮」去形容，然後又煞有介事地問：「現在人們還用這個詞語嗎？」又例如，當他憶述對製作人員作出指示時，經常說「不准」這樣、「不准」那樣，但當我按他的語氣寫下，他又會抓住自己額前的一把頭髮，笑指我這樣寫就不太好了。還有，饞嘴的他當然不會錯過任何「吃的機會」，一有空檔便會提議「不如我們邊吃邊談」，結果自然不能再談下去吧。

在他的工作室，藏書甚豐，尤其是關於歌劇的專書，相信在香港沒有一家圖書館可以比得上；而他的歌劇唱片比書還要多，足足好幾個書櫃，看來他家裡還有更多「寶藏」呢。

相信跟他合作過的人，都會深深感受到他對創作的熱誠和堅持，這一點實在值得每一位後輩加以學習；看過他近半世紀的創作歷程，我覺得獲益良多，如果大家看過這本書後也有同感，我便感到欣慰；否則，恐怕是本人文筆見拙之故而已。

另外，我亦想感謝本書另一位作者梁笑君，沒有她，這本書一定無法順利完成。在處理大量場刊、剪報、圖片及影片等方面，她付出了很大努力，又邀約了多位跟盧教授合作過的人士進行訪談，提供不同的資料，令本書的記述變得翔實、客觀。

<div style="text-align: right">郭志邦</div>

由零開始：

「盧氏時代」以前香港的歌劇發展

相信沒有太多人知道香港的歌劇發展歷程，更遑論香港在哪一年開始有歌劇演出、在甚麼地方演出，以至所演出的單位、劇目等等。在坊間，我們能夠找到各式各樣關於香港話劇、粵劇、舞台劇歷史的書籍，卻連一本有關歌劇在香港演出紀錄的書也找不到，對於多年來從事歌劇製作及演出的藝術工作者來說，好像並不是一件公平的事。一種表演藝術，只要曾經存在過，便具有其藝術價值，當然這個價值有高也有低，應該由誰去判斷、以甚麼準則去判斷，我們不妨留給專業的評論人士去探索。在這裡，筆者希望可以把本地歌劇的歷史作一個比較完整的紀錄，讓大家可以加深對它的了解，從而去接觸它、欣賞它，同時也讓大家知道過去曾經有過不少為本地歌劇演出活動作出貢獻的人士，他們的心血結晶，並不會輕易地被人遺忘。

這裡所談論的歌劇，是指西洋歌劇（Opera）。相信不少對此有興趣的人士，都知道此字源於拉丁文 Opus，Opera 是複數。它跟現代盛行的音樂劇（Musical-Theater，簡稱 Musical）並不相同，因為它不是加插歌舞環節的戲劇，而是藉著跟劇情有密切關係的音樂，以歌唱去說故事。相對來說，它以音樂為主，跟中國傳統的戲劇如京劇、粵劇側重「唱、唸、做、打」，截然不同。

一般論述者，均以二千五百多年前的古希臘悲劇作為歌劇的起源〔註一〕——原來在十六世紀文藝復興時期，意大利佛羅倫斯的一些學者、詩人、作曲家，興起了對上述悲劇的研究〔註二〕，試圖把這些充滿古代藝術色彩的作品，以詠嘆、歌唱的表演方式搬上舞台，繼而成為了宮廷娛樂節目。然後，經過了幾百年的發展，本來屬於高雅藝術的歌劇，推而廣之，不但變得普及化，在地域上也從歐洲橫越大西洋，在美國登陸。新的養份，使它得以持續發展，至今仍然盛行不衰。

相對來說，西方音樂在中國的發展，比較遲緩。雖然早在十三四世紀，歐洲人便曾到訪過中國（包括元代的馬可孛羅，以至明代的利瑪竇等傳教士），在科學知識方面得到互相交流的機會，但在音樂上的影響卻不太顯著。直至十八世紀末，傳教活動更加活躍，有傳教士為討好清朝皇帝，想出了在宮廷內上演西洋歌劇：根據《明清間的中西音樂交流》蒐集的史料，指在 1778 年（乾隆四十三年），一班「意大利耶穌會士」曾在乾隆皇帝面前，表演改編了的皮欽尼（Niccolò Piccinni）的喜劇《切奇娜》（*La Cecchina*，又譯作《好姑娘》），這個大概可以作為西洋歌劇傳入中國的起點。〔註三〕

到了十九世紀中葉，隨著西方勢力入侵亞洲各國，西方文化為中國傳統社會帶來極大的衝擊，北京、上海開始出現了一些西方音樂學院。踏入二十世紀，西方戲劇開始興起，我們能夠找到更多西洋歌劇的演出紀錄：根據《民國音樂史年譜 1912-1949》，指在 1915 年 8 月上海夏令配克戲院曾經上演過俄羅斯歌劇，但沒有管弦樂隊，只以風琴伴奏；同年 10 月，馮子和在上海演出過巴爾夫（Michael William Balfe）的《薄情會情女》（即《波希米亞的女郎》，*The Bohemi-*

一｜ 《西洋歌劇名作解說》，張弦等編譯，人民音樂出版社，2000年，頁1-2。
二｜ 《中外戲劇史》，劉彥君、廖奔編著，廣西師範大學出版社，2005年。
三｜ 《明清間的中西音樂交流》，陶亞兵著，東方出版社，2001年，頁65-67。

an Girl)。〔註四〕經過「五四運動」的催化，受西方戲劇影響而成的中國現代話劇逐漸形成，被稱為「愛美劇」、「真新劇」或「白話劇」〔註五〕，而在抗戰期間更有民族新歌劇出現；與此同時，西洋歌劇的演出亦沒有間斷，主要來自意大利及俄國的歌劇表演團體，而以俄國演員為主的哈爾濱歌劇團，亦曾經在中國北方的大城市作巡迴演出，後來更獲邀到日本表演。〔註六〕

1925年，俄國猶太裔人阿隆・阿甫夏洛穆夫（Aaron Avshalomov）創作的《觀音》在北京上演，被稱為「這是西洋歌劇的完整形式在中國的最早探索」，演出者身穿中國傳統戲服，以西洋歌劇的方式演唱。1937年，陳田鶴創作了模仿西洋歌劇形式的中國歌劇《荊軻》，但由於抗日戰爭的爆發而未能演出。〔註七〕

作為外國殖民地的澳門與香港，開埠以來聚居了不少外籍人士，間接促成了歌劇的引入及發展。澳門雖然地小，但在明代時已被葡萄牙人統治，因而有可能比香港更早接觸歌劇；至於香港，有學者指出在二十世紀二十年代，香港已有演出輕歌劇的紀錄，是由當時愛樂協會（Philharmonic Society，前身為「合唱協會」，成立於1861年）演出基路拔與蘇里雲（十九世紀輕歌劇拍檔，人稱 "Gilbert & Sullivan"）的輕歌劇〔註八〕；另外有學者從當時的廣告中，找到一個由卡碧（Signor Carpi）領導的意大利歌劇團在1929年於景星戲院演出的紀錄：該團由十二位明星、樂隊、芭蕾舞員和合唱員組成，共演出七齣歌劇，包括《茶花女》（*La Traviata*）、《蝴蝶夫人》（*Madama Butterfly*）、《弄臣》（*Rigoletto*）及《西維爾理髮師》（*Il barbiere di Siviglia*）等〔註九〕。這些可能是有紀錄以來最早在香港公演的歌劇，但都不是由華人所演出的。畢竟，當時粵劇仍然是華人社會的主流藝術表

四│　《民國音樂史年譜1912-1949》，陳建華、陳浩編著，上海音樂出版社，2005年，頁17-18。
五│　《戲劇鑑賞入門》，魏怡著，萬卷樓圖書有限公司，1994年。
六│　《民國音樂史年譜1912-1949》，陳建華、陳浩編著，上海音樂出版社，2005年，頁72、92。
七│　《民國音樂史年譜1912-1949》，陳建華、陳浩編著，上海音樂出版社，2005年，頁79、252。

演項目，外來的話劇、歌劇不是普羅大眾容易接觸得到的，歌劇表演的對象也是另一個階層的人士，包括來港擔任政府官員、定居的外籍人士和其家眷，以及喜歡西洋玩意的上流社會人士；另一方面，語言的隔閡，令華人對西洋歌劇難以理解，是故戲稱歌劇為「鬼佬大戲」。這一點，可以從香港第一個歌劇組織——香港歌劇會（The Choral Group）的出現作印證。

香港歌劇會

1934 年，旅港意大利聲樂老師高爾地（Elisio Gualdi）跟一班愛好歌劇的外籍人士，成立了香港歌劇會，他經常帶領他的學生舉辦慈善演出，一方面娛人娛己，另一方面則把一些相關的團體如聲樂合唱團組織起來，達致推動文化藝術的目的。

有關高爾地的來歷，在 1974 年 1 月香港歌劇會為紀念他東來五十周年的晚會 "A Golden Anniversary Concert" 的場刊中，有十分詳盡的說明：高爾地在 1895 年出生於意大利的 Carbonara Scrivia（位於都靈附近），童年時受父親的薰陶而學習音樂，1921 年畢業於 Torino Liceo Musicale Giuseppe Verdi。

1923 年 10 月，他應澳門教會的邀請東來擔任音樂老師，兩年後到香港定居〔高爾地的學生偉恩博士（Michael Ryan）指出，高爾地本是受聘於慈幼學校，但他來港後卻發現對方已請了人，便索性自己當起私人聲樂老師來了〕，其後除偶爾回意大利度假，以及在二次世界大戰期間避居澳門外，一直在香港生活。由於他在推動音樂方面不遺餘力，因而獲得意大利政府頒授意大利騎士勳章（Cavaliere of

八│　〈香港好幾代人的歌劇夢想——香港的西洋歌劇活動發展〉，周凡夫，刊載於《貝沙灣——愛‧香港‧歌劇》
　　的場刊內，2003 年；《香港史新編》（下冊），王賡武主編，三聯書店（香港）有限公司，1997 年，頁695。
九│　《從戲台到講台——早期香港戲劇及演藝活動一九零零－一九四一》，羅卡、鄺耀輝、法蘭賓編著，國際演藝
　　評論家協會（香港分會）出版，1999 年，頁113。

the Order of Merit of the Republic of Italy）。事實上，他在戰前已曾舉辦三場文藝演出及十四場慈善演出，劇目包括《鄉村騎士》（*Cavalleria Rusticana*，一譯作《鄉村武士》），到了香港淪陷時期，高爾地在遷居澳門的同時，更把歌劇帶到當地，演出過《夢遊者》（*La Sonnambula*）。直到香港重光，高爾地又重返香港，並在1948年為長者之家籌款而恢復舉辦歌劇演出，此後幾乎每年均主辦不同的製作，直至1974年退休為止。在這二十多年之間，他所領導的香港歌劇會演出過的歌劇，包括《茶花女》、《蝴蝶夫人》、《亞毛與三王》（*Amahl and the Night Visitors*）等等，可謂開創本地歌劇表演之先河。比較可惜的，是由於年代久遠，加上香港對歌劇的專業評論貧乏，我們無法知道這些製作的水平和票房如何。

根據高爾地的學生陳祖耀指出，高爾地跟一些教會的神父十分熟稔，因而在中環聖若瑟堂為教會擔任司琴：「我就是在那裡當輔祭時，經神父介紹而成為他的學生。當時我負擔不起每月二百五十元四堂的學費，但老師說『你有多少便給多少吧』，所以由始至終我都沒有交過全費。」在陳祖耀心目中，高爾地是一位「為音樂而音樂」的老師：「雖然他說英文時總夾雜著意大利文，更用意大利文法，不理學生是否聽得明白，但他真是一個十分出色的老師，上一小時的課，往往會超時半小時，我覺得跟他學過藝，便毋須跟其他人學。他教音樂有一個特色，就是不會示範演唱，可能是由於他的嗓子有點破吧！不過他卻懂得因應不同學生的嗓子，而教導他們如何去唱歌，又教他們去聽黑膠唱片，從中偷師。他有兩句名言，分別是 "Never bluff your way around with music"，即不要在音樂上『識少少扮代表』；以及 "Anyone can be technologically（按：原文如此）perfect with training, but the true artist is a gift of God"，即『任何人都可以依靠訓練而

掌握技巧，但真正的藝術家卻是上天賦予的』。」

高爾地不但是一位聲樂家，而且能夠當指揮，同時更懂得作曲，曾經寫過《唐詩七
闋》（*Seven Chinese Lyrics*，包括李白的《秋思》、《靜夜思》、《獨坐敬亭山》、
《怨情》、《江夏別宋之悌》，劉方平的《春怨》及韋應物的《秋夜寄邱員外》）
等歌曲〔註十〕。據他另一位學生、女高音潘若芙指出，高爾地最擅長的是寫作和彈
鋼琴：「後來，他把不少歌劇撮寫濃縮，給一些小型的藝術團體分段演唱，當然更
少不了整齣歌劇的演出。他經常為學生舉辦『超級演唱會』，當中的歌劇節目由他
一力承擔，在教演員唱歌之餘，同時包辦了編曲、導演、指揮等工作，可謂把音樂
視為他個人的使命。」潘若芙是高爾地其中一位得意門生，她曾經在皇仁書院看過
他所舉辦的演唱會，對歌劇演出十分嚮往，於是經朋友介紹之下成了高爾地的入室
弟子，稍後更在多齣歌劇中擔任女主角，包括1971年演出的《蝴蝶夫人》，是香
港首次公演該作品的完整版本，哄動一時，反映出愈來愈多華人開始對歌劇產生興
趣。

高爾地製作歌劇並不馬虎，通常在演出前一年便開始準備。陳祖耀謂，高爾地首先
要向英國租譜，運送需時數月，由於迢長路遠，所以要購買保險。當樂譜送達後，
就僱用專門抄譜的菲律賓人抄寫（當時還沒有影印機），原稿則在使用後歸還。
排練方面需時半年，通常借用聖若瑟書院進行，同時又僱用數十人組成的樂隊（最
多試過六十人），演出連參與三次綵排，約莫要花三千元。此外還有舞台設計，陳
祖耀說多數是高爾地自己設計，然後找當時一些劇團去製作，例如試過有一次演出
《蝴蝶夫人》時，就請了中英學會去製作布景；而潘若芙則謂有時是由高爾地的神

十 | 《香港史新編》（下冊），王賡武主編，三聯書店（香港）有限公司，1997年，頁707。

父朋友當義工，為他製作舞台布景——相信這是視乎演出的場地和規模去決定的。

至於表演場地方面，在1962年以前，由於香港大會堂尚未落成，歌劇會主要以利舞台為基地，也曾經在香港大學陸佑堂演出——陸佑堂可謂早期業餘團體的一個理想表演場地，在1959年由英國人組成的香港歌詠團（Hong Kong Singers）就曾在此表演三場輕歌劇，由薛列登神父（Father T. F. Sheridan）導演及指揮，並邀請了警察樂隊音樂主任福斯特（W. B. Foster）擔任音樂指導，據說製作亦達致一定水平〔註十一〕。除了陸佑堂之外，還有一些非正式的演出場地——據前香港大會堂經理陳達文憶述，不少作聲樂演出的團體都會借用香港皇仁書院禮堂，或租用北角璇宮戲院〔當時該戲院由猶太人歐德禮（Harry Odell）擔任總經理，他本身經常為海外到訪的藝術家安排音樂會〕，甚至香港酒店（置地廣場的前身）及告羅士打酒店（位於畢打街，已拆卸）等。這樣看來，香港歌劇會能夠租用利舞台作演出，加上租譜、僱用樂隊、製作舞台布景等，反映出該會有一定財力以作製作節目用途，這一點可以從資深藝術工作者鍾景輝在《香港史新編——香港話劇的發展》中的一番話得以引證：「大多數的劇團都在一些學校的禮堂演出，例如香港大學的陸佑堂，皇仁書院的禮堂，培正中學的禮堂等等。出得起租金的便會租借昂貴的電影院作話劇演出之用。」〔註十二〕

由此可見，高爾地能夠不斷製作歌劇，固然與他個人的魄力、對歌劇的濃厚興趣有關，但更重要的是他本身交遊廣闊，無論在製作經費、宣傳還是票房，都比較容易得到支持。最值得欣賞的，是他從不依賴學生去籌集資金，一旦製作超支，他總是自掏錢包去填補，據說因此在退休時他並不富有，相信他向學生所收取的學費，

十一｜ 《香港音樂發展概論》，朱瑞冰主編，三聯書店（香港）有限公司，1999年，頁111。
十二｜ 《香港史新編》（下冊），王賡武主編，三聯書店（香港）有限公司，1997年，頁629。

大部分都花了在搞音樂會之上。幸好，歌劇會的委員會對藝術十分重視，出錢又出力，使他的製作可以先封蝕本門：「老師本身不擅理財，全賴委員會主席 Miss Aida Agabeg 熱心尋找贊助商之餘，又負責為演員提供服裝，減輕製作成本。所以，當時的演出有時會得到一些團體贊助，又或是找到商業機構在場刊中登廣告，同時更得到港督名義上的贊助。總之，歌劇會是以不蝕本為大前提，希望靠各類資助和票房收入來抵消製作開支。」潘若芙這番話，可以透過以下的例子去說明：在1967年以意大利原文演出的《夢遊者》，邀請了太平山獅子會贊助之餘，我們還能夠從當時的節目場刊中，找到超過四十個廣告，其中包括匯豐銀行、東亞銀行、Town Gas、美麗華酒店等，可見香港歌劇會作為一個非政府資助的藝術團體，其製作需要倚靠大量的商業贊助，才能夠順利誕生。

到了1974年，自言 "married to music" 的高爾地已經八十歲了，他決定退休，返回意大利安享晚年。這個決定，令到香港歌劇會失去了掌舵，這個香港首個歌劇表演團體就在同年宣告解散。不過與此同時，有「香港歌劇之父」之稱的盧景文，已經全情投入歌劇製作。香港歌劇會的淡出舞台，代表著本地歌劇製作的發展正步向另一個階段。

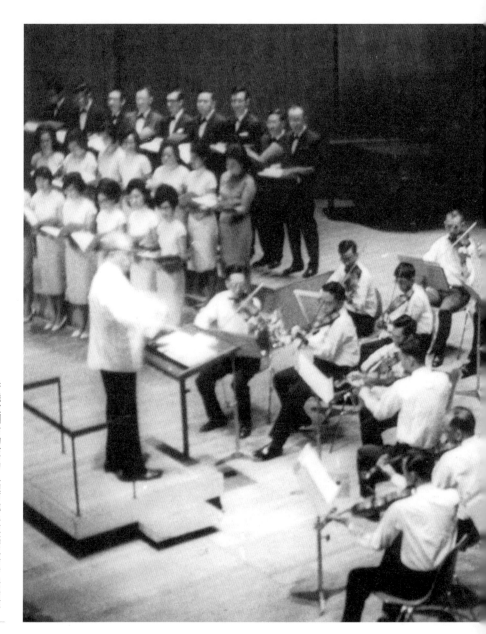

香港歌劇會的演出，高爾地（左站立者）任指揮。

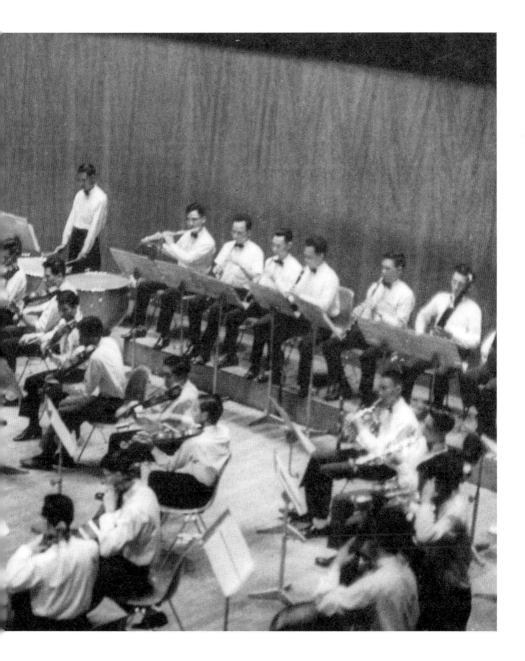

香港歌劇之父的誕生：

盧景文與歌劇的淵源

在高爾地及他的學生努力帶動之下，西洋歌劇雖然未脫「鬼佬大戲」的形象，但至少引起了華人的留意，尤其是多了本地人跟高爾地學習聲樂、唱歌，從而有機會接觸到歌劇。不過，由華人製作的歌劇依然欠奉，直至二十世紀六十年代中期，才出現了一位華人歌劇製作人，令歌劇發展進入新紀元。他，就是有「香港歌劇之父」之稱的盧景文。

盧景文祖籍番禺，1937 年在香港贊育醫院出生，生於小康之家，父親曾當輔警，打過仗，在日佔時期逃避戰火而舉家遷往廣西，抗戰勝利後回港定居，以售賣摩托車為生，但生意一般。〔註一〕到了1945 年，八歲的盧景文終於有機會進嶺英中學的附屬小學讀書。由於英文基礎不好，升學有困難，幸而他有兩個堂兄弟就讀於拔萃男書院，藉此關係，他在1949 年間轉到該校繼續學業，入讀第八班（相當於小學五年級）。

對於缺乏英語訓練所帶來的影響，盧景文記憶猶新：「我讀的是中文小學，完全沒有機會學英文，更遑論正宗的口音了，所以升上中學時便要特別用功才行。有一次，老師教授英語時態（tense），他問我 "Can you say 'hadded'?"，

一 | 香港法國文化協會會刊 *Paroles*，1995 年 7 月 / 8 月號，頁 7。

我以為他是問我能不能夠唸出 "hadded" 的發音，便照著唸 "hadded"，想不到他暴跳如雷，贈了我一巴掌。這件事，一度使我對英文更加感到抗拒。」儘管體罰未必是最佳的教學方法，但盧景文卻「知恥近乎勇」，後來更能夠進入香港大學修讀英國文學，可見他所言的「抗拒」，反而激起他克服困難的決心。

在盧氏記憶中，男拔萃是一間重視課外活動的學校，不但培養出他好動、活躍的性格，更重要的是把音樂和美術列為正式課程，令他有機會接觸藝術。盧氏有一種想法：畫家的作品，有可能流傳萬世；而表演藝術，卻會即時溜走。事實上，他很早便對美術產生興趣，例如在中三時便參與學校話劇的舞台設計，又在校刊 *Steps*、《青年之友》、《南華早報》兼職創作插畫和四格漫畫。當然，音樂也是他感興趣的項目，他在校內經常參加樂團和合唱團的演出，而且獲獎無數，另外又幫校內分別負責話劇和美術的兩位老師 Mr. Whittle 和鄺耀鼎，在演出時參與布景設計和舞台製作，而他的才華亦得到這兩位老師的欣賞，讓他在《馬克佩斯》、《中秋月茶座》這兩齣參加校際話劇表演的作品中一展所長。盧景文在舞台設計的「功力」，大概就是從那時開始鍛煉起來的。

校長 G. A. Goodban 對他有這樣的評價：「科學奇差，恐怕永遠沒有可能在科學方面發展了，然而他對音樂和美術很有天份」，這個評語也促使他能夠繼續升班──原來這位校長熱愛音樂，本身是出色的大提琴手，又擅長彈奏鋼琴，不但樹立了一個好榜樣，同時也對像盧景文這種有藝術天份的學生，加以保護。對於校長的評語，盧氏也直認不諱：「是的，我的化學成績一直都不理想，對生物又沒有興趣，只有物理成績中等。」理科成績未如人意，令他更加明白自己的天賦和興趣所

在。不過，真正教他對西方音樂有更深認識的，卻是一位父執，也可以稱為他的啟蒙老師——已故的「簫王」黃呈權醫生。

憑法國號獨當一面

黃呈權雖然正職是醫生，但最為人所津津樂道的，卻是他在音樂上的造詣。他學貫中西，既能吹奏西樂的長笛，又精通中樂的洞簫，故曾被報章冠以「簫王」之美譽〔註二〕。根據香港中文大學音樂系副教授余少華指出：「在香港樂壇以洞簫聞名者，還有在五六十年代活躍的黃呈權，主要與呂培原（香港中國國樂團創辦人）合作，有少量錄音傳世。」〔註三〕

據盧景文憶述，黃氏曾任東華東院院長，跟盧父相交多年。在偶然之下，發現當時年紀輕輕的盧景文，音樂觸覺十分敏銳，很有天份，於是黃氏便樂於向他灌輸音樂知識，例如教他如何無聲地數拍子，從而訓練節奏感；另外，黃氏又經常帶他回家聽室樂排練，還送贈一些樂譜及介紹古典音樂的唱片給他。

盧氏謂，當時他已經十三四歲，黃氏認為這個年紀才開始學習鋼琴、小提琴這些需要時間去浸淫技巧的樂器，不但為時已晚，而且這些樂器多人熟習，可塑性相對較低。如果想獨當一面，倒不如試試學習吹奏法國號（French Horn），因為當時除了警察的銀樂隊有法國號樂手外，幾乎無人精通此樂器，於是盧景文聽從長輩的意見去學法國號。在他十五歲的時候，中英管弦樂團（香港管弦樂團的前身）便邀請他加入，成為當時香港唯一一位在管弦樂團吹奏法國號的華人，十分矜貴。據說，

二｜ 《華僑日報》，1967 年 3 月 4 日。
三｜ 《香港音樂發展概論》，朱瑞冰主編，三聯書店（香港）有限公司，1999 年，頁 283、290。

樂團後來還斥資聘請了石崗軍營內威爾斯樂團的法國號樂手多遜（John Dobson）來給盧氏授課，可見該團對這個只有十多歲的小伙子非常重視。

不過，法國號始終是一種單旋律的樂器，盧景文對和聲、對位這些樂理知識又相當貧乏，想進一步學習其他主流樂器如鋼琴之類，便頗有吃力不討好之感。於是黃醫生便提議他試試手風琴，從而加強他在和聲及對位方面的概念：原因是演奏手風琴時右手彈鍵盤，左手則是彈和聲觸鍵，這種設計，對理解和熟習傳統西洋音樂中的旋律、和聲及節奏之同時進行，有極大的幫助。

除了黃呈權之外，盧氏還記得一些對他認識音樂和歌劇有影響的人：「例如，在男拔萃的歷史老師 Mr. Dutroit，他擁有不少最早期的黑膠唱片（78轉），當這種唱片因為 $33\frac{1}{3}$ 轉唱片普及而逐漸被淘汰時，他送了不少給我，其中有不少為歌劇唱片。又例如，有一位叫蔡華德的同學，他也是 LP 唱片的發燒友，不時都會廉價轉讓一些精彩錄音給我呢。」

到了中五的時候，盧景文參加中學會考音樂科考試，鬧出了一段笑話，他憶述：「我報考了十三科，其中音樂科我以法國號應考，是全港唯一一個演奏此樂器的考生，教育司署方面竟然沒有考核法國號的考官，於是向中英管弦樂團求助，得到的答案是──可派盧景文當考試官！這豈不是自己考自己？」後來，教育司署去信到警務處的樂團求助，因而邀請到該團的福斯特先生來考核盧景文的水平，只是有關當局並不知道其實二人早已認識。由此事可以看出盧氏年紀雖輕，卻頗有「江湖地位」，在音樂界雖未算嶄露頭角，卻已經能夠獨當一面了。對此，盧氏認為是黃呈

權醫生的功勞：「雖然他沒有正式教過我音樂，但一直指引我音樂的路向。」更難得的是，黃氏因材施教，按盧氏的資質和當時實際情況去作出寶貴意見，這種客觀、開明的態度，加上正確的指引，對盧氏日後的發展，有著深遠的影響。

從香港大學到羅馬大學

在香港讀音樂，一直被視為出路窄、沒前途，這不多不少跟社會的傳統思想及實際環境有關，而相關學系的發展遲緩，也有一定影響。據盧景文憶述，在五十年代的香港，沒有一間「正式」的音樂學院——所謂「正式」，是指可頒授香港政府認可資格；而在香港大學（當時香港唯一的大學），也沒有一個音樂學系，甚至沒有一個職業樂團。他曾經指出參與中英管弦樂團的演奏，逢星期三在聖若翰大教堂副堂排練三小時，酬勞只有奶茶和點心，令他相信所有學音樂的青年，唯一的出路就是加入警察的銀樂隊，至少那是一份有薪的工作〔註四〕。不過這種略帶悲觀的心態，並沒有令他放棄進修音樂：他選擇修讀香港大學的英國文學，因為他認為這已是最接近藝術音樂的途徑。

盧景文的大學生活，比中學更加多姿多彩：當足球校隊的守門員、參加高台跳水、在美術學會的比賽中獲獎無數，都是這段時期盧景文最難忘的回憶——從照片中，我們看到那時候的他，瘦削、輪廓有點像混血兒，而且總是滿臉笑容。

在他的回憶當中，還有一些人的名字，例如已故的前九廣鐵路主席楊啟彥、前政務司司長及立法會議員陳方安生、九巴董事陳祖澤，以及已故的著名填詞人黃湛

森（藝名黃霑）等，他們都是跟盧景文同期於港大進修的，跟他或有一面之緣，或曾合作過搞話劇，不過大家走的路都不盡相同——像盧景文，在大學二年級時（1959 年）選擇出國深造，不過不是到英國牛津劍橋，也不是美國哈佛耶魯，而是意大利的羅馬大學（University of Rome）。讀甚麼？正是戲劇文學——相信無論在當時還是現在，都會被視為一個相當冷門的選擇吧！

原來，盧景文在聽古典音樂和歌劇唱片之餘，透過聆聽和閱覽劇本，一點一滴地學習意大利文〔他曾於《南華早報》（South China Morning Post）的一篇訪問中提及他聽的第一套歌劇唱片，是《阿伊達》（Aïda）〔註五〕〕。不過，他坦言自己最喜歡聽的並不是歌劇，而是二十世紀初葉的管弦樂及室樂，卻因為聽得多，加上他有著「過耳不忘」的本領，使他日後對大部分歌劇都能夠瞭如指掌。與此同時，他發現意大利文這種語言並不難學，在自學的情況之下也能夠達到基本程度，使他對意大利歌劇的興趣與日俱增，於是便向意大利政府申請獎學金（事實上，盧氏同時也向丹麥申請獎學金唸電影，並得到接納，不過最終他還是按興趣而選了到意大利留學）。

申請獲得批准後，他便坐船往意大利的拿坡里，足足花了二十四天，然後再轉乘火車往羅馬——此事看來好像沒有經過甚麼波折，其實好戲在後頭：「意大利內部局勢不太穩定，每隔大約三至四個月便會出現一次政治危機，政權經常易手，幸而沒有影響到市民的日常生活。另外，由於當時歐洲教育制度的問題，令學校的授課情況混亂，例如有七百個學生一起擁去聽一個教授的課，教授根本不會看學生的功課，這也令我有了躲懶的藉口，有時候寧願蹺課，跑去觀賞當地那些歌劇家的出色演

五 | 《南華早報》（South China Morning Post），1995 年 2 月 18 日。

盧景文（前排左三）於意大利留學的生活。

出。」

「另一方面，政局的變化也導致獎學金的發放十分不穩定。記得在1959年羅馬大罷工，我獲發了一期六萬里拉（相當於當時港幣六百元左右）的獎學金後，政府就倒台了，總理被撤換，影響到這筆按月發放的獎學金也要延遲了。」本身並不富裕的他，全靠這筆資助應付開銷，他的憂慮是不難理解的。

儘管如此，能夠到歌劇的發源地觀摩學習，畢竟可以令盧景文眼界大開。意大利宏偉的歌劇院、精心設計的舞台、才藝出眾的歌唱家，以及高水準的演出，相信是當時難以在香港甚至整個亞洲所能欣賞得到的。另外，修讀戲劇文學、十九世紀文學及戲劇語言學的他，已經能夠以意大利語與當地人溝通，並獲一位身兼羅馬歌劇院（Teatro dell'Opera di Roma）顧問的戲劇語文學教授介紹，擔任劇院美術總監的助手，使他有機會在羅馬、佩雷西亞及拿坡里等地的歌劇院內取得一些「實戰」的機會，同時更讓他見識到外國人的處事方式。有一次，美術總監 Camillo Paravicini 要製作一個十五世紀教堂的布景，資料搜集、繪畫設計圖等籌備工作均由盧景文一手包辦。當時對木工並沒多大興趣的他，藉著這個機會鍛煉此門手藝，從而加深了對舞台設計的認識；加上 Paravicini 對每一件布景的要求甚至是擺放的位置，均有舞台空間的考慮，絕不能敷衍了事，實在令他獲益良多。

事實上，在1961年於拿坡里港上演巴拉加（Antonio Braga）的舞劇《紐約一棵樹》（*Un Albero in New York*），就選用了盧氏的舞台設計〔註六〕，足證其在美術方面的天份。相對來說，當時香港並未有專業的歌劇演出，在舞台設計方面可謂求才

若渴，盧景文在意大利所學的法，正好可以讓他學成回港時有用武之地。

可是，「學成」要多久呢？盧景文算一算，如果要在羅馬完成博士學位，至少要花七年以上的時間。然而，斷續發放的獎學金，實在令他有朝不保夕之感，而且意大利雖是歌劇盛行之地，但以一個華人的身份，想與當地每年大量投入社會的畢業生爭飯碗，殊非易事。經過慎重考慮之後，盧景文作了一個決定：「我在當地留學十八個月後（1961 年秋天），便去信港大申請回港就讀。」一年半的時間雖然不算長，但盧氏接觸過外面的世界後，不再是井底之蛙，更加能夠把那裡的舞台經驗帶到香港，揭開香港華人製作歌劇的第一頁。

最佳拍檔：江樺

重回港大的懷抱後，盧景文繼續投入校園裡大大小小的戲劇工作，1962 年畢業後亦留在校內服務，任職教務行政助理，一做便是十一年（1962 至 1973 年），期間差不多每三年便升職一次，穩步上揚。或者，安定的生活使他可以放心投入藝術工作，但更重要的，是他遇上一個在歌劇事業上的最佳拍檔——著名女高音江樺，人們都尊稱她為「江老師」。她對盧景文的重要性，從盧氏的話裡可見一斑：「如果我不認識江樺，恐怕在我回到香港以後，也不會製作歌劇。」

盧景文在羅馬留學期間，已跟江樺互相賞識。江樺是上海人，來港後拍過多齣國語電影，包括《阿Q正傳》、《一板之隔》、《水火之間》、《父女之間》、《迷途的愛情》等，1954 年開始跟胡然學唱歌，1955 年更考獲英國皇家音樂學院

文憑。她曾經在香港華仁書院看過高爾地製作、楊羅娜演出的《茶花女》，因而對歌劇產生興趣，1956年得到匈牙利男高音嘉夫尼（Gafni）賞識，毅然放下工作，在1957年到意大利跟嘉夫尼的老師札馬（Riccardo Zama）研習歌劇，另外又跟盧菲妮（Ruffini）、畢可茲（Picozzi）學習歌唱技巧及歌劇的舞台表演。

到了1959年，學有所成的她，憑著精湛的技巧、圓潤的歌聲，在試音遴選中獲羅馬愛利賽奧劇院（Teatro Eliseo）取錄，擔演在春季歌劇《蝴蝶夫人》裡其中一場：「這件事，引起了一些在羅馬耽得比我久的留學生妒忌，因為她們沒有這種機會。」江老師憶述時充滿自豪：「儘管我沒有花太多時間排戲，正式演出時更有魂遊太虛的真空感覺，但外界的評論卻一致讚賞，認為我的演繹帶來一些新鮮感。所以，劇團在下一個演出季節（秋季）時，安排我擔綱演出所有場次。」作為第一個在意大利擔演《蝴蝶夫人》的華人女高音，江樺可謂一鳴驚人。其後，她在1960年投考羅馬聖西斯利亞音樂研究院進一步深造，由當時著名女高音塔褒蒂（Renata Tebaldi）的藝術歌曲導師伐瓦里都（Giorgio Favaretto）教授藝術歌曲。

一個華人在意大利演出歌劇，自然備受矚目，鋒頭一時無兩。由於當地華人少，她跟當時在意國留學的盧景文很快便認識了，還請盧氏去看她演歌劇，頗有志趣相投之感。盧氏更笑言，當時身為「窮學生」的他，經常到江樺及她朋友的家吃「免費餐」，不得不作出一些貢獻，就是製造笑料、搞搞氣氛，把歌劇改成喜劇來搞笑一番。

1961年，江樺回港，曾經開過演唱會，並在翌年開始全職任歌唱老師，不過她始終

習慣在幕前表演，所以在靜極思動的情況下，終於在1964年找了正於香港大學工作的盧景文共商大計。回憶此事，二人均指自己並非主動找對方，不肯承認是「發起人」——不過在合作之前，盧景文已經躍躍欲試，不管即將要面對大學畢業試，參與了港大戲劇學會所製作的《仲夏夜之夢》（A Midsummer Night's Dream）。對於這件事，他在1992年市政局三十周年紀念特刊《藝萃薈聚三十年》中，有十分詳盡的記述：

「當香港大會堂於1962年3月2日開幕時，我正在香港大學攻讀最後一年課程，幾個星期後便要面對畢業試。本來我應該獃在圖書館裡臨急抱佛腳，死啃那些我三年內完全沒有碰過但又應該熟讀的課本，或埋首研讀同學們上課時抄來的筆記：那些無休止的講課，我往往逃之夭夭。然而，在這考試當前的緊急關頭，我卻在學生會大樓屋頂紮營，苦思如何應付我整個學生生涯中最重大和吃力的功課。

「事緣大學內備受爭議的莎士比亞劇團Masquers選中了我，負責他們的新製作《仲夏夜之夢》的布景及服裝設計。我要用大量乳膠漆和化學染料，將百多塊夾板和千餘碼布匹，改造成神話時代希臘古城雅典近郊的一個魔幻森林。當年我作為該齣戲劇的舞台設計，還需負責搭建布景及油漆工作。

「事實上，《仲夏夜之夢》是第一個在大會堂音樂廳演出的戲劇節目。該劇的製作費約為二萬港元，在當時而言是破天荒的大製作。1962年，《夢》劇由3月26日至28日一共演出三場，演出時間的編排別具心思，之前是馬爾科姆·薩金德爵士（Malcolm Sargent）指揮倫敦交響樂團演出開幕音樂會（薩金德爵士是第一位稱

讚香港大會堂的音響效果超卓之國際知名音樂家）；之後是香港首位成功的演藝事務經理人、已故的夏利‧奧德爾先生（按：即Harry Odell）籌劃的一連串的樂器獨奏會，演出者有舉世知名的小提琴家曼奴軒（Yehudi Menuhin）。

「《仲夏夜之夢》也是我負責舞台設計的第一齣大型製作。場刊中有一段誇稱劇中的仙境之王特意將我借出，使該製作每一小節盡善盡美，令我受寵若驚，頗有飄飄然的感覺。當時香港大學引以為榮的學者兼詩人愛德蒙‧布蘭頓（Edmund Blunden），特別為是次演出撰寫序幕詞。當我親眼看到自己的作品在嶄新的舞台上出現時，興奮的心情真是難以形容。」〔註七〕

這次演出，除了令盧氏心情興奮之外，同時也對在香港搞戲劇所需的經費，心裡有數，認為做歌劇選段演出，也是一件可行的事，於是他就開始儲錢。碰巧高露潔牙膏在香港的地區經理莫拉列斯（Alvaro Morales-Munera）跟江樺相熟，他是來自波多黎各的男高音，年輕時曾於美洲各地演出。江樺便一邊找他幫忙，另一邊又找來她從商的姐夫和一些廣告商做贊助，盧景文笑言：「有了贊助，再加上我和江樺的積蓄，總算足夠去製作兩場歌劇選段吧！」當然，以江老師的明星身份，跟電影公司、傳媒記者都有一定交情，前者義務提供一些燈光器材，後者則在報刊的專欄中加以宣傳，寫寫「鱔稿」，務求令票房有保證，先封蝕本門。

萬事俱備，自然需要選取劇目和排戲。江樺謂所有演出選段均由盧景文決定，他又同時擔任導演、監製、舞台及服裝設計等。她說：「不單如此，我記得他還安排我們幾個演員到港大排戲，當時我住在九龍，所以晚晚都要乘渡輪過海去排練呢！」

七｜〈充滿感激的回憶〉，盧景文，《藝萃薈聚三十年》，1992 年。

1964年排練歌劇選段時，盧景文（右坐者）跟江樺（左）等演員講解劇情。

由於所有演員本身有正職，白天要上班，所以只能夠在晚上排戲，業餘味道十分強烈。另外，值得一提的是當時由高爾地製作的歌劇，統統都有專業樂隊伴奏，可是盧江二人的製作成本有限，只能夠找來屠月仙和溫其忠以雙鋼琴伴奏。

盧景文亦曾在接受訪問時，談及他準備一齣製作時的一些細節：「可能我在港大擔任行政工作，所以我往往利用行政方法分析步驟。首先要解決劇本的版權問題，因為外國的名劇絕大多數都有演出的版權，不能隨便公演，否則要公堂相見便麻煩了。接著要進行詳細的導演手記，其中包括搜集資料，廣泛的採集不同風格的演出方法，參考其他劇評和世界名劇，幫助視覺的進展。此外在導演手記中不可缺少的一項便是經濟預算。必須精密的根據演出的次數，座位的多少以決定開支和票價等問題。」〔註八〕

1964年9月22日及23日，香港第一次由華人製作的歌劇，歷史性地在啟用了只有兩年的香港大會堂音樂廳公演。女高音江樺和男高音莫拉列斯所演唱的選段，包括《鄉村騎士》、《波希米亞生活》（*La Bohème*）、《諾瑪》（*Norma*）和《阿伊達》。據盧景文指出，這些都是意大利歌劇的重要劇目，加上江樺所產生的明星效應，令到票房十分理想，「每人更分到幾百元」——我們可以相信參與這次演出的人士，不是為區區數百元而付出時間和心血，而他們開創了華人製作歌劇的先河，它的歷史價值，實在是無法估量。

江樺自此成為盧景文歌劇女主角的首選，由1964年的歌劇選段開始到1986年的《英宮恨》（*Maria Stuarda*），期間大部分作品都由江老師擔正演出。雖然，盧景

八｜〈「鬼才」盧景文〉，《天天日報》，1968年3月12日。

文曾經指出，由於她不是唱花腔的，所以不是每齣劇都適合她去演，但是在找她演出時，就必定讓她做主角〔1982 年的《杜蘭陀》（*Turandot*，又譯作《杜蘭朵》、《圖蘭朵》）選段除外，而二人最後一次合作，則是 1991 年的《荷夫曼的故事》（*Les Contes d'Hoffmann*）〕，而江老師則自言「聽盧先生的話，不會爭拗」，使到二人在舞台上合作無間；更重要的是她的歌藝卓越超群，是當時首屈一指的華人歌劇演唱家，絕對勝任女主角這個崗位。已故樂評人黎鍵對她有這樣的評價：「江樺原是演員出身，她的聲樂大抵是半途出家，但她的造詣卻出奇的好。她擅於唱情，也擅於表現，聲音圓厚豐潤。在行腔處理上，尤其令人欣賞的是，那細微變化的處理，能開放，能收『蓄』。江樺對音樂不僅很有靈性，而且也很有修養。」〔註九〕

火紅的六十年代

首次合作的成功，令到盧景文和江樺有信心再接再厲，把完整的歌劇搬上舞台。當然，要辦得比第一次更完美和更具規模，既要從長計議，也要等待適當時機。於是在 1965 這一年，他們暫時把歌劇演出擱在一旁，各自投入別的製作：江樺在香港大會堂舉辦了一個獨唱會，盧景文則專注其他專業及藝術工作，包括獲港大派往英國，到列斯大學、倫敦大學以及英聯邦大學協會總部進行實習及考察，歷時五個月之久〔註十〕，另外他又獲邀任嘉理遜劇團（Garrison Players）技術總監〔註十一〕：「這個劇團的成員曾經幫過我搭建舞台，大家都十分熟稔，因此我便答應幫他們管理布景製作方面的工作。」這個最初由英軍組成的劇團，正式的演出是在 1948 年演出的話劇 *Arsenic and Old Lace*，後來加了不少高官及外籍人士，按他們喜歡的形式表演；在 1964 年 2 月演出 *Lock Up Your Daughters* 時，盧景文已經義務為他們負

九｜〈江樺的「蝴蝶夫人」〉，金建（即黎鍵），《大公報》，日期不詳。
十｜〈「鬼才」盧景文〉，《天天日報》，1968 年 3 月 12 日。

責宣傳及海報設計，同年 4 月上演 Elain Field 導演的 *Point of Departure*，他更擔任舞台設計，正式獲邀為技術總監。

到了 1966 年 8 月，盧景文策劃了一齣香港大學學生會戲劇學會的話劇——易安內斯柯（Eugène Ionesco）的《犀牛》（*Rhinoceros*），同時兼任導演和布景設計，他對這個製作有以下評語：「這齣荒誕劇是談個人堅持、不肯妥協：當全城的人都變成了犀牛，有一個人卻要堅持做人，凸顯個人決定的重要性。我記得上演時十分轟動，不但由於香港第一次演出該劇，同時也因為它喚起了青年人的醒覺。所以，後來在香港藝術中心舉辦的一個回顧香港文化展覽中，曾經談論《犀牛》對社會的影響。」已故作家簡而清曾經在專欄談及此事：「盧景文是第一個想到在那時代寫（改編）一個當時許多人都認為是荒誕劇的腳本，用戲劇寫一九九七年時，周恩來突然向香港的英政府要求取回新界的事來 …… 情形的多變，可以由此而約略想像得到。那是盧景文第一次執導舞台劇歐安尼斯高（按：即易安內斯柯）的『犀牛』時代，所以一般人自然都認為盧的想像力是豐富的。」〔註十二〕

同年，盧景文首度製作完整的歌劇，同時在六十年代餘下的幾年加倍積極，奠定本地歌劇活動發展的基礎，「盧氏時代」也正式開始。

值得留意的，是「盧氏時代」能夠順利揭開序幕，其實受到很多客觀因素影響，造就了歌劇能夠普及化。首先，香港大會堂在 1962 年落成，解決了演出場地的問題，這個被稱為「本土文化搖籃」的地方，儘管跟外國大型歌劇院的規模有一段距離，但由於地點適中，設備完善，適合舉辦不同類型的藝術活動，在啟用首年就曾

十一｜ 嘉里遜劇團（一譯作「卡里遜」、「佳里遜」）由英軍及其家眷所組成，曾經於 1859 年用竹棚建造嘉里遜戲院，直至二十世紀九十年代中才解散，見於《從戲台到講台——早期香港戲劇及演藝活動一九零零一一九四一》，羅卡、鄺耀輝、法蘭賓編著，國際演藝評論家協會（香港分會），1999 年，頁 6、123。至於盧景文任該團的技術總監一事（1964 至 1968 年），則見於 1985 年 7 月演出的《阿伊達》場刊，頁 25。

十二｜ 〈九十年代：盧景文（五）〉，簡而清，《香港商報》，1990 年 7 月 19 日。

1966年盧景文於《犀牛》中兼任導演及布景設計，事事親力親為。

經演出過粵語話劇，市政局亦曾替英國演員布來安維斯舉辦過一人默劇演出。在1964年除了演出過盧景文首次製作的歌劇選段外，根據黎鍵的紀錄，同年還舉辦過聲樂家馬國霖發起的音樂會，票價為一元。接著，香港電台、中英管弦樂團等都曾經跟大會堂合作，舉辦過多個不同類型的音樂會〔註十三〕。

到了1966年，中國爆發「文化大革命」，1976年才宣告結束。期間香港的社會狀況受到一定影響，其中以「六七暴動」最為矚目。當時的港英政府為穩定局勢，在文化事務方面制訂了一些措施，包括對藝術表演作出政治審查。當時擔任香港大會堂副經理的陳達文，對此事有這樣的憶述：「當時在大會堂演出的劇目是有限制的，必須得到政治部的批准才行，音樂表演已經算是比較容易通過的項目，五四以後的中國戲劇就多數會被禁演，反而翻譯劇的內容雖然比較進步，但全是基於西方思想，因而得到接納。我記得當時試過要上演一場《長征交響曲》，須向有關當局作詳盡解釋，後來鑑於『長征』是1949年解放前的事，演出的申請才被接納。到了六七暴動期間，大家對來自中國大陸的演藝團體的表演就更加敏感，有左派組織租場來集會叫喊口號，例如『打倒白皮豬』、『打倒黃皮狗』之類，我們擔心他們會放置『菠蘿（土製炸彈）』，便立即召警察來，以防萬一。

「當時大會堂經理是歐必達（Rei Oblitas）〔註十四〕，他派我出面去應付這些左派人士，於是我便在接見他們之前先於辦公室內放置了多部不同語言的《毛語錄》譯本，連西班牙文都有，跟他們會面時就像做戲一樣，藉此搞好關係，使他們不把大會堂當作敵人，不會在這裡生事。」

十三｜ 《香港音樂發展概論》，朱瑞冰主編，三聯書店（香港）有限公司，1999年，頁399。
十四｜ 歐必達後來升任為市政總署署長，而陳達文則升為大會堂經理（後改名為助理署長），見於《香港話劇口述史》（三十年代至六十年代），張秉權、何杏楓編訪，香港戲劇工程，2001年，頁136。

陳達文又謂，由於禁演的情況時有發生，令大會堂覺得有需要自行舉辦一些節目，在票價方面訂得比海外節目便宜，一方面吸引觀眾，另一方面也得以推動本地演藝活動，讓更多市民可以接觸得到藝術。同時，一向自資製作的表演團體，也可以紓緩經濟負擔：「當時海外演藝團體來港表演，票價介乎十元至二十元，所以我們自辦節目時便以一元作定價。那時電影戲票票價是兩元四角，的士起錶則是一元，我們的票價可謂十分便宜。」陳達文又補充，如果演出單位不接受合辦形式，只要是非牟利演出，同樣可以得到場租優惠，至於商業性演出自然就要支付比較昂貴的租金。

這些由大會堂自行製作或跟演藝團體合辦的節目，稱為「普及音樂會」，規模不大，通常在週日下午舉行（目的是避免跟在晚上舉行的「正場」節目有所衝突），由大會堂邀請本地團體演出，經費由大會堂承擔，票房收入亦歸它所有；至於一些大型節目，則由團體自行承擔製作費用。像盧景文當時的歌劇製作，由於屬於小規模的節目，因此成了受惠對象，加上歌劇來自西方國家，遇到政治審查時亦不會出甚麼問題。更重要的，是這些「普及」節目票價低廉，又不設預定座位，令觀眾進場時出現爭先恐後的熱鬧情況〔註十五〕，票房收入自然十分理想。因此，在六十年代中期的環境，實在有利歌劇製作的發展。

第一次大型演出

客觀環境再理想，也需要有質素的演出者才行：香港始終缺乏專業的歌劇演員，想做一齣大型的歌劇，單靠江樺這個女高音又如何能夠成事呢？恰巧，

十五｜ 《香港史新編》（下冊），王賡武主編，三聯書店（香港）有限公司，1997年，頁 629。

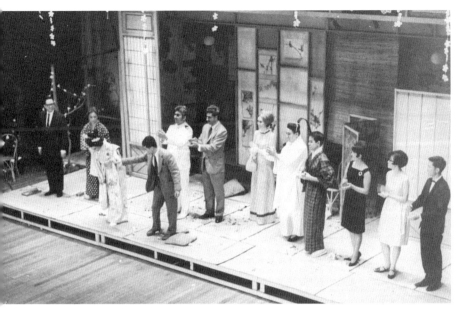

在 1964 至 1965 年間，印尼華僑男高音林祥園從內地來港，盧景文認為他的聲線好，可以擔任男主角，總算解決了為江樺找拍檔的問題。於是，盧景文開始籌備首個整齣歌劇演出——他一直覺得由黃皮膚的華人去演紅鬚綠眼的洋角色，總是有點古裡古怪，因此，他選擇了《蝴蝶夫人》這個劇目，女主角是日本人，由華人去扮演，怎樣看也比較像樣，他說：「外國的觀眾或者不太介意由一個洋女子穿和服扮日本人，他們比較注重演唱技巧，但我對此就有不同的見解。」或者基於這個原因，《蝴蝶夫人》後來成為盧氏其中一齣常演的劇目，儘管它不是他最喜愛的歌劇。

這齣浦契尼的作品，講述日本長崎的一個少女蝴蝶，下嫁了美國海軍上尉平克頓（Lieutenant Pinkerton），並生了一個兒子，及後平克頓卻在美國再娶，令蝴蝶大受打擊，自刎而死。盧景文曾經這樣評論此劇：「《蝴蝶夫人》在以音樂推動劇

情和描寫心理動機及內心感情等方面確是一部傑作。浦氏（浦契尼）費盡心血，極求詞曲合一。其優美樂句，反映劇中人思想情感，非常細緻入微。蝴蝶堅強高貴的性格，更在歌劇中表露無遺。她不像原著小說中的藝伎，一走了之。她選擇了唯一榮譽的道路，也是她的性格容許她走的唯一的路。蝴蝶的抉擇，把歌劇提升到古典悲劇的崇高的地位。」〔註十六〕

演員有了，劇目有了，但是資金呢？雖然場租方面得到大會堂的優惠，但舞台布景、服裝、燈光、音響、宣傳等等，仍然是需要花錢的項目。當時，盧氏籌集得到約莫八千元的製作經費，想善用這筆有限的資源，自然要費煞思量。首先，在音樂方面，盧景文決定繼續沿用鋼琴作伴奏，今次請來的是蘇孝良、蘇國英、遲海寧和羅美琪彈奏，「蘇孝良是香港最出色的鋼琴家，他要求自己在台前彈奏，而另外三人則在幕後彈奏，以取得平衡。」

合唱的依然是江樺的學生，由雅樂社創辦人鍾華耀擔任合唱指揮，而盧氏的好友陳智榮醫生負責燈光，他自己則繼續身兼導演、舞台設計等工作，甚至連製作布景他也親力親為，「沒有專業的舞台監督嘛，自然甚麼也要我去管啦！」他笑道。至於在服裝和化妝方面，江樺找到資生堂（Shiseido）贊助，派專人替演員化妝並借出部分戲服，而盧景文更找到一位「高人」出手相助：「由於劇中人穿和服，製作簡單，我便找了我母親幫手用窗簾布改成和服。」我們不知道當時觀眾有沒有看穿這些「自家製」的戲服之來歷，但可以肯定盧氏已經物盡其用，人盡其才，總算在資源匱乏的情況底下，力求做到盡善盡美。

十六｜ 節錄自〈蝴蝶夫人〉，盧景文，《79台北市音樂會》場刊，1990年。

排練的過程，遠比 1964 年那次來得辛苦。江樺有這樣的憶述：「可能是因為《蝴蝶夫人》比較多人認識，票房預售理想，一個 cast 在一星期裡連演五天，中間並無間斷，又要唱又要排，試想一下，大家都是白天要上班、晚上來排戲的業餘演員，再加上一大班學生來參與，他們欠缺歌劇演出的實際經驗，排一場戲要花很多時間。幸好大家都是嚮往在台上演出、不計較角色的人，而且觀眾的支持對我們產生了動力。」

整齣共兩幕三場的《蝴蝶夫人》，終於在 1966 年 11 月上演，盧景文回憶這次演出，有以下評價：「那次都算是做得似模似樣，儘管真正學唱過《蝴蝶夫人》的人不多，用意大利文唱始終有難度，但女主角江樺唱得好好，而且場景是經過精心設計的，美得不得了。其中有一場戲我安排女主角穿過觀眾席走上舞台，作為一種噱頭，為觀眾帶來驚喜。票房方面，有江老師的擁躉支持，自然全場爆滿。另外，當時文化地位頗高的《中國學生周報》，由亦舒、羅卡等撰文介紹我們的劇，刊登了數天，字裡行間讚不絕口。當然，還有其他的報章作出評論，但由於不少評論者對歌劇不太熟悉，所以過度的讚譽對我的影響不太大。」

我們找到 1966 年第 751 期的《中國學生周報》，大家不妨看看當中對《蝴蝶夫人》的評論：「它完全改變了歌劇紀錄片所給我的歌劇的概念。它不再是一群化妝的歌唱家站在布景板前面大唱特唱那麼呆滯，而是通過新的戲劇技巧和舞台效果，把歌唱、動作、布景結聯成的一個演出的整體……（第一幕）當歌聲從台下升起，新娘子和伴嫁的隊伍從觀眾之中經過時，觀眾無形中也成了觀禮的嘉賓，猝然間構成異常哄動而熱鬧的氣氛……其次要談的是燈光的運用，在舊舞台中……第二幕第

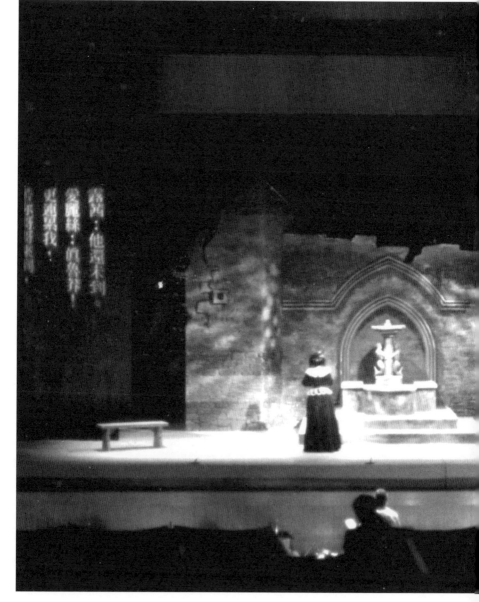

在舞台劇演出中加上中文字幕，乃盧景文的首創。圖為1984年《魂斷南山》一幕。

一場便運用了電影上所謂『淡出』的技巧來完結，而第二場則由燈光漸明（表示黎明的景象）開始，亦即輸出了電影上所謂『淡入』的感覺……像導演盧景文這樣把新劇的技巧融入舊式歌劇中，是很值得我們的粵劇、京劇或其他中國戲曲去效法的。」〔註十七〕

雖然對大多數評論者不以為然，但盧氏始終保持一貫的謙虛：「我自己覺得做歌劇是沒有可能十全十美的，所以不會感到完全滿意，每樣東西都要改進，例如蘇孝良彈奏得雖好，但始終不及由樂隊演奏；男主角林祥園當時才三十多歲，可以說是處於起步階段，對用意大利文演唱並未完全熟練，其他重要演員亦遇到同樣的情況。」盧氏認為林祥園始終是有天份的華人男演員，加以磨練，表現可以更理想，於是在稍後的製作中，仍然對他委以重任。

邁向專業化

1967 年 3 月，盧景文為港大製作的話劇《二僕之主》（*The Master of Two Servants*）〔註十八〕擔任策劃導演及布景設計。同年 7 至 8 月間，市政局為慶祝香港大會堂成立五周年，舉辦了為期兩週的「香港音樂美術節」，合共演出二十二場音樂會，其中歌劇節目包括由香港歌詠團演出輕歌劇《快樂的英格蘭》，而盧景文、江樺及林祥園這個鐵三角組合也再度攜手合作，演出了羅西尼的《西維爾理髮師》、古諾（Charles-Francois Gounod）的《浮士德》（*Faust*）、威爾第的《馬克白》（*Macbeth*）和浦契尼的《托斯卡》（*Tosca*）等歌劇的選段，作為這個紀念活動的閉幕演出項目。這一次演出有一個很大的特點，就是首次出現中文字幕——當時電

十七｜〈蝴蝶夫人的新感覺〉，藍如溪，《中國學生周報》第 751 期，1966 年 12 月 9 日。
十八｜這齣《二僕之主》跟意大利劇作家果多里（Carlo Goldoni）的假面喜劇（Commedia dell'Arte）《二主之僕》（*Servant of Two Masters*，一譯作《一僕二主》），並無直接關係，只是借名變化而已。

影已有字幕，但在舞台演出的節目中我們卻找不到有放映字幕的紀錄，此舉可算是歌劇製作技術的一項進步，儘管這種字幕效果未必十分理想，但卻有助觀眾了解劇情。據江樺表示，在過去幾次演出中，她留意到有不少不諳意大利文的觀眾，不明白劇情：「儘管我們會在場刊上印有譯文，但場地規例使到觀眾不能一早進場，自然沒有時間細閱場刊，而在演出期間場內又是燈光幽暗，不便閱讀。這個情況令我聯想起京劇。我姐姐是業餘京劇演員，她說京劇的台詞文謅謅的，艱澀難明，所以演出時在舞台兩旁多以幻燈字幕作輔助。於是我提議不如我們也試試做字幕，由盧先生先把台詞譯作中文，然後由專人（首位中文字幕操作員為郁樹民，「字幕」這個工作崗位的名稱，也首次出現在場刊之中）使用在京劇、崑曲演出時用的手絞式幻燈機放映字幕。」後來為盧景文翻譯劇本的學者陳鈞潤，對於這個創舉十分推崇：「這種中文字幕每一次能打出四行，每行八個字。有字幕的歌劇，可以說是香港人創先河，因為當時連電影也只是為了賣埠才有字幕，更別說歌劇，所以曾被人嘲笑。外國也沒有這個傳統，外國觀眾就算聽不懂，對劇情略知一二便算，但香港觀眾對劇情不明白便會感到沒趣，故有引進字幕的必要。後來，來看歌劇的外國觀眾鼓譟：為甚麼字幕只有中文呢？於是我們又加入英文字幕。這種技術後來傳到外國，令到不少美國的歌劇院都加入字幕，唯獨歐洲人仍然守著他們的傳統而不願跟隨。」盧景文則補充道：「在六十年代，英國人還在討論歌劇應唱原文還是英文，當然沒有想過字幕問題，到了七十年代決定以唱原文為主，才開始使用字幕。」

香港中文大學藝術系的徐志宇曾經在專欄中這樣說：「早期盧景文的製作中，放置投影機的位置是大會堂音樂廳的包廂，還要在舞台側掛上一塊白板，白板不美觀，很快便不用了。最近數年，投影機的位置是樓座最前一行正中，為了不騷擾最接近

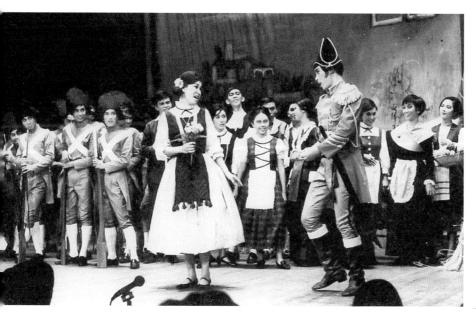

《愛情甘露》是盧氏在六十年代最具規模的製作。

的觀眾，盧景文還會購買空留附近的座位。」〔註十九〕

正如盧景文所言，每樣東西都需要不斷改進，字幕的出現總算解決了語言的問題，
但在音樂方面，他一直沒有資金去聘用樂隊演奏，所以這次歌劇選演仍然由蘇孝
良、蘇國英作鋼琴伴奏。不過，他在求學時所參加的中英管弦樂團，此時已經改組
為香港管弦樂團，正走向全職業化的階段，而盧氏又是香港管弦樂協會的委員，
於是經過一番醞釀，在 1968 年 10 月演出兩幕四場，唐尼采提的《愛情甘露》
（L'Elisir d'Amore，一譯作《愛情靈藥》）時，便邀請香港管弦樂團義務擔任伴
奏，藉以紀念該團成立二十一周年。《愛情甘露》是一齣喜劇，講述鄉村少年奈莫
尼諾（Nemorino）因為受騙而喝了愛情甘露（其實是烈酒），令到他的意中人阿蒂
娜（Adina）心灰意冷，經過一番波折，最後還是大團圓結局。男女主角依然是林
祥園與江樺，江樺謂從來未學過唱此劇，對她來說是一個新挑戰；而參與這一次演

十九｜〈歌劇的字幕〉，徐志宇，《文匯報》，1988 年 3 月 8 日。

出的管弦樂團成員共四十名，由從上海來港的意大利指揮家富亞（Arrigo Foa）擔任指揮，蘇孝良當鋼琴排練指導，盧氏的弟弟盧景華亦有份設計道具。另外，盧景文又首次加入了舞蹈元素，邀請了當時還未當影視演員的著名舞蹈家劉兆銘擔任舞蹈設計，領導由十三人所組成的舞蹈團演出，再配合鍾華耀所領導的二十九人合唱團，氣勢磅礡，台前幕後的工作人員超過一百人，可說是盧氏第一個比較大型的歌劇製作，在規模方面相信已經超越香港歌劇會的製作，據說更創下票房紀錄——是年香港爆發流感，但似乎對是次演出及成績，沒有多大影響。

——當時距離盧景文赴羅馬留學，剛好是七年時間，而盧景文這年只不過是三十一歲。

值得一提的，是香港管弦樂團因這次演出而成為盧景文固定的製作班底，在1969年演出威爾第的《茶花女》時更由樂團新任首席指揮兼音樂總監林克昌親自指揮。從此，純以鋼琴伴奏的演奏模式差不多告一段落，在音樂層面上，總算符合演一齣歌劇的基本條件。同時，香港管弦樂團一步一步走向全職業化，作為委員的盧景文亦付出了不少努力，促使樂團在1973年正式註冊為有限公司，實現職業化的夢想，為孕育本地傑出音樂家作出極大貢獻。

1989年台北《遊唱詩人》手稿。

七十年代：

盧氏時代的奠定

七十年代，香港文化與藝術的發展就像登上了一部高速的列車，新任港督麥理浩爵士一改政府以往「不重視、不介入」的發展策略，投入資大量資源去推動文化藝術：

——1972 年，政府成立了香港藝術節協會，並在 1973 年舉辦第一屆香港藝術節；

——1973 年，市政局改組，不但提高了獨立性和在財政方面可以自決，同時擔起推動文化康樂的使命，同年香港管弦樂團亦正式職業化；

——1974年，香港電台第四台成立，致力令普羅大眾提高對古典音樂的認識及興趣；

——1976 年，市政局舉辦了第一屆亞洲藝術節；

——1977年，音樂事務統籌處正式成立，成為第一個官方的音樂教育組織，同年市政局亦設立文化節目辦事處，又舉辦了首屆國際電影節，另外香港藝術中心、香港話劇團、香港中樂團亦先後成立；

——1978年，政府開辦香港音樂學院（此學院盧景文有份參與籌辦，有別於1966年由聲樂家趙梅伯所建立的同名學院），加強培訓音樂人才的工作。

業餘演藝團體多了發展空間，不少更加逐步走向全職業化。不過，在歌劇表演的範疇上，發展步伐依然緩慢。同期的歌劇的演出為數甚少，除了香港歌劇會作不定期的演出外，合唱團體舉辦的歌劇活動相當有限，比較具規模的是六十年代後期（1967年9月）由七藝社在香港大會堂上演過《波希米亞生涯》、《費加羅婚禮》及《茶花女》的選段，由高爾地的學生楊羅娜、陳毓申、陳供生、何君靜主演，林聲翕指揮華南管弦樂團伴奏。〔註一〕1973年，費明儀曾經以音樂會形式，演唱史麥塔那（Bedrich Smetana）的《被出賣的新娘》（*The Bartered Bride*）。而在1974年香港歌劇會正式解散後，本地歌劇界幾乎只得盧氏一人支撐大局。

當時仍在香港大學工作的盧景文，於1969年已經晉升至高級助理教務長——我們從一些舊照片中，看到他銜著煙斗（後來戒掉了），若有所思，又或是戴起眼鏡、穿著西裝，令樣子成熟了不少。畢竟，一個人的練歷，往往會改變他的內在和外在。音樂家羅乃新曾經這樣描述：「眼前的盧景文，個子矮小，健碩有餘，雖貌不驚人，還略帶傻氣，目光卻炯炯有神，態度隨和。傾談之間，發現他不但對歌劇瞭如指掌，對音樂、文學、藝術也有深入研究，而且談笑風生，反應敏捷，果然名不虛傳，好一個神奇小子！」〔註二〕

另一位音樂家梁寶耳在專欄中則記述了盧氏的聰明才智：「筆者曾構思一則考驗他人思路是否夠周密聰敏之題材，其內容如下：『有何辦法，只講一句話，可以令到

一｜《香港音樂發展概論》，朱瑞冰主編，三聯書店（香港）有限公司，1999年，頁112。
二｜〈弦外之音：心弦篇〉，羅乃新，《美樂集》，香港電台第四台，2004年6月，頁23。

盧景文攝於《愛情甘露》海報前。

一個永遠不聽教，永不服從，事事扭紋，次次駁嘴之頑皮小孩，從今以後永遠對閣下之指示絕對服從，不能再違背？』筆者曾以上述試題向無數人士考驗，只有一位在南昌大學讀書之學生，及盧景文曾正確提出答案，而盧景文在聽完筆者講完題目後立即回答，其思想之敏捷，可謂驚人 …… 只要對該頑皮小孩講一句：『從此以後你不必照我之吩咐去做！』」〔註三〕

1973年，盧景文決定轉工，到新開辦的理工學院（香港理工大學的前身）擔任教務長。他對歌劇製作的熱誠，並沒有因為工作崗位的轉移而減退，相反其「江湖地位」已經得到認同，令他更加投入。在1969年他獲美國南伊利諾州大學（University of Southern Illinois）歌劇中心的邀請，跟教授 Marjorie Lawrence 合作開辦研習班〔註四〕，這可能是他在羅馬留學時的美籍同學，把他的名字帶到彼邦，並在香港的美國領事館引薦給當地文化部之下，促成了這次為期約三個星期的文化交流活動。盧景文說：「Lawrence 是一位很出色的女高音，後來因患上小兒麻痺症而需要用輪椅代步，便從舞台退下來轉到大學工作。這次交流期間，我參與了該校學生製作的《茶花女》，由我代替不良於行的 Lawrence 擔任導演。」

在香港方面，自從1967年開始，他向市政局申請經費資助，一直都十分順利，而且每當有外國的歌劇團體來港表演，市政局都會找盧氏去統籌，由此可見他搞歌劇的能力已是人所共知，幾乎談起歌劇，便會想起盧景文。不過，對於這些成就，盧景文一直認為是由於同期沒有人去做的緣故，而且謙稱不足以為傲：「歌劇這個行業很難做，很少人懂得做，要懂音樂、美術、布景、設計、戲劇、行政……還要駕馭音樂人，令他們肯聽你講。所以，當時連歌劇選段也沒有人敢做，偶然有些人

三│〈商思話：憶盧景文〉，程逸（梁寶耳），《信報》，日期不詳。
四│《蝴蝶夫人》場刊，1977年11月。

做，像容可維（按：曾經跟高爾地的學生楊羅娜學藝）、容可道昆仲，都很難超越玩票形式，全情投入去做。」

——盧景文在這裡所提及的「駕馭音樂人」，當然並不是指像皇帝一般去統治臣屬，而是要讓他們互相配合，各展所長。畢竟，有一定資歷的音樂人，門生無數，要他們紆尊降貴去聽從別人的安排，必然有一點困難，而盧氏卻能夠用公平的態度和學養知識，使跟他合作的人無不心服口服。

最經典的例子，就是在 1969 年 5 月由他所策劃，為香港公益金籌款的 Gala Concerts。這個一連兩晚的演唱會雲集了當時本地最傑出的歌唱家，包括徐美芬、李冰、何君靜、費明儀、陳供生、楊羅娜、林祥園和江樺。盧氏這樣憶述：「我熟悉他們每個人的優點，於是每組節目都安排最理想的人選去擔任，例如陳供生來自香港聖樂團，我便提議他唱神劇歌曲；江樺唱意大利歌劇的成就已經人所共知，我便安排她嘗試唱西班牙歌曲，由楊羅娜唱意大利歌劇選曲，費明儀演唱藝術歌曲。」盧氏坦言要安排這班歌唱家同台演出，必須要動腦筋去策劃：「首先，這次演出的大前提是為公益金籌款，有了這個前提，大家便樂意接受我的安排，我亦想出以抽籤形式，去決定出場次序，盡量避免有偏袒的情況。」事實上，兩晚演出是以相反的出場次序進行，令各個歌唱家感到公平。他們願意拋開芥蒂，破天荒地同台演出，我們不得不佩服盧氏的安排得宜，而這次演出成功也使他感到驕傲。

除了知人善任之外，理財也是盧氏的強項。他一直得到市政局的支持和信任，固然跟他的作品取得有目共睹的成績有關，但在另一方面，盧氏善於理財，以有限的資

源去製作，懂得為市政局省錢，自然令對方加倍放心：「市政局的文化事務署對籌備節目方面，經驗豐富，對經費心裡有數，知道我是以最經濟的方法去搞歌劇。」盧景文又謂當時跟大會堂經理陳達文經常合作，租場多數不用商討太多條件、細節，只是在宣傳方面，仍需要交由市政局負責。陳達文憶述當時連印製海報都有特別限制：「本來印刷海報要交由政府的印務局負責，但由於要排隊輪候，需時甚久，我們唯有自己買一部柯式印刷機，以 A4 或 A3 的大小印刷，資料由演出的團體提供，再經我們編輯而去設計，因此我們要補習各種藝術的知識，才能勝任這個工作呢！另外，由於不可以自行登報紙或找宣傳公司賣廣告，所以必須得到市政局同意，然後再透過政府新聞處作宣傳。」這些程序雖然有點繁複，但任何表演節目都需要先做好宣傳，才能保證有理想的票房數字。

「跟盧景文合作好好，因為他清楚官僚制度，又懂得規矩和程序，例如演出時不可以有火、蠟燭，還要試試防火閘是否操作正常等，他都十分合作，畢竟他管理行政一流，又有見地，容易使人認同，有問題便拿出來討論，總能夠找到解決的方法。」

走得太前的《白孃孃》

這樣看來，盧景文真的是一個理想的合作夥伴，那麼是不是每一個有他參與的製作，都是全院滿座呢？答案當然不是。在 1972 年 3 月由潘迪華投資製作的音樂劇《白孃孃》（以潘氏所組織的「迪華藝術公司」為製作單位），結果卻是虧蝕很多。盧氏憶述製作的緣起：「當年是潘迪華找我做這齣本地音樂劇，她跟我的父親

是認識的，談到音樂劇很自然想起找我幫忙。我相信她是先找顧嘉煇作了其中部分的曲，然後再找黃霑填詞，另一部分則由我負責填詞，同時也參與了劇本的創作。」

潘迪華是當時香港著名的流行曲歌手，但跟江樺一樣，對古典音樂充滿興趣：「我和江樺都是在上海女子中學唸書，十分熟稔，而且我跟高爾地的學生楊羅娜是朋友，從而有機會接觸到本地歌劇圈子。雖然我本身是唱流行曲，古典音樂、歌劇給我的感覺總是高高在上的，但我有心上進，於是先後跟高爾地、楊羅娜學習基本發音。」另一方面，潘迪華又在紐約、倫敦觀賞過音樂劇，逐漸萌生製作中國式音樂劇的念頭。她在 1958 年跟顧嘉煇認識，1962 年顧氏從美國深造完畢回港，潘迪華即邀請他一起到倫敦看音樂劇，興趣漸濃：「當時我已經叫他為我心中所構思的音樂劇作曲，但整整十年他都沒有作好。回港後，他愈來愈忙碌，我明白要有個開始（製作音樂劇），要靠自己投資才行。」

潘迪華謂，當時她住在跑馬地，跟盧家是左鄰右里，認識了盧景文的父親，還笑指盧景文稱呼她作 "Auntie"。從盧父口中，潘迪華得知盧景文曾赴意大利留學，傾談之下，認為大家的理想頗接近，因而邀請他擔任此劇的導演：「景文是好好先生，性格溫和，我從未見他發脾氣，性情跟顧嘉煇有點相似。我們這次合作，可說是互相補足，他主要是把《白蛇傳》改編成音樂劇劇本，我跟他合力為歌曲訂定主題，讓填詞人去創作，當然他更是該劇的導演，是整個製作的靈魂，我十分欣賞他的導演手法呢。」潘迪華謂有一幕街景是表達杭州的繁榮，百姓安居樂業，盧景文大膽地以紅色作布景，演員服裝也是大紅為主色（盧氏解釋這跟結婚情節有關），配合舞蹈和燈光，在當時來說實在十分創新。

籌備期間，發生過一段小插曲：由於黃霑的詞遲遲未交出，潘迪華很是擔心，經她的朋友女作家瓊瑤介紹，找來台灣填詞人莊奴相助。黃霑得悉此事後十分生氣，一怒之下跟潘迪華約定在兩星期內完成歌詞。結果，他竟然能夠在限期內完成所有作品，二人亦冰釋前嫌，其中《愛你變成害你》更成為黃霑的代表作之一。從這件事中，我們可以看到潘迪華的親力親為，事無大小都要處理，難怪盧景文也說：「可能因為潘迪華自己投資，對整件事都好緊張，演員也是由她親自去挑選，包括森森、斑斑、鮑立、喬宏等，如果由我來找明星演員，恐怕會令事情泡湯。」另外，參與填詞的還有李寶璇、汪小松等〔註五〕，黃啟光擔任音響監督，上官大為（即唐書堃，女導演唐書璇的哥哥）任服裝設計，劉楓棋和趙蘭心負責編舞。由籌備到演出，足足花了十八個月的時間。

根據當年演出時印製的場刊，指「這是盧景文第一次踏入輕音樂的領域，接受潘迪華邀請，擔任第一部以中文創作的音樂劇《白孃孃》的導演及設計（布景）」，而潘迪華「今次投資港幣一百萬，籌備經年演出《白孃孃》音樂劇」，二人更聯合創作劇本。在場刊引言中潘迪華這樣寫道：「…… 我要鄭重聲明《白孃孃》的演出，並非考古，而只是歌與舞的美妙結合，歌給了舞靈魂，舞給了歌生命，由於這種結合，我希望把它造成一種新生的形式……」她亦曾經指出，《白》是一齣讓人思考的音樂故事，音樂是抽象的，故此要以感覺去體會她的意境，才能發揮音樂劇的效應。

此劇安排在九龍樂宮戲院上演了六十場，共十二幕，長約一小時四十五分，由潘迪華飾演白素貞，鮑立飾演許仙，森森飾演小青，喬宏飾演法海，以國語演

五| 《香港史新編》（下冊），王賡武主編，三聯書店（香港）有限公司，1997年，頁637。

出，票價為六至三十元，學生半價，結果叫好不叫座，票房欠佳。潘迪華曾於訪問中提及功夫巨星李小龍亦有到場打氣，並在後台鼓勵她說：「Rebecca（潘之洋名），我們感動你創作這麼有民族意識的 musical. We really enjoy the songs and the music. It's original and unique. We are proud of you. But, Rebecca, people in Hong Kong are not ready for it, you are at least ahead of time 15 years.」她又謂這齣「走前了至少十五年」的音樂劇，令她虧蝕了港幣一百萬元，這個數目在當時足以購買十個半山區的住宅單位。〔註六〕

要探討這次失敗的原因，由於缺乏客觀的評論，我們實在很難下判斷，唯一的線索也許是盧氏本身的角色變得不太重要有關——他要跟老闆一起創作，和做西洋歌劇時當「最高指揮」一定會有所不同，多了掣肘、少了自主，是可以想像得到的，故此盧氏也曾表示在參與這次製作時對票房毫不關心。另一方面，李小龍對此劇的評價是我們僅能找到的評論，令我們有權相信票房失利跟製作水平的關係不大，只是香港觀眾未能夠接受太過前衛的東西而已。

事隔多年，潘迪華自己回顧這齣作品，仍然視之為本地最完整、最有代表性的音樂劇：「香港始終是文化沙漠，幾十年來都沒有太大的進步。當年，在沒有太多懂得欣賞音樂劇的觀眾之下，《白孃孃》是第一個有此元素的製作，至今仍沒有一齣可以跟它相比。當時大部分觀眾都是抱著好奇的心態購票進場，對於換景緩慢、布景跟服裝統統都是清一色的紅，不太欣賞——本來我就不太理會觀眾是否接受我的一套，因為我是藉此機會在教導他們，但他們明顯缺乏想像力和欣賞能力。我一直覺得，有品味的觀眾，始終是少數，這個情況不論在中外國家都是如此。所以，蝕多

少錢我真的不太計較，一計較便無法繼續堅持下去。」

後來，潘迪華在1974年8月於利舞台又再重演此劇，共十三場（這次盧景文再沒有參與製作，改由唐煌擔任導演，王中和擔任布景設計），今次潘作出了一些「妥協」，一方面加入了粵語對白演出，另一方面找來了鄭君綿、余子明等演員以注入詼諧搞笑的元素，結果觀眾看得開心了，票房不俗，潘迪華說有錢賺（這跟沿用首演的音樂、布景、戲服，製作成本減輕了有關），但自己卻並不喜歡，因為太過大眾化，藝術水平遠在首演之下。事後回想，她覺得不該跟隨市場，使自己的作品庸俗了，創作是必須包含帶領潮流的元素。直到2006年有唱片公司投資推出1972年版本的《白孃孃》唱片時，她更肯定了自己當年的遠見。

盧景文在唱片內的賀辭中，這樣寫道：「敬佩潘迪華，當年以無比的魄力，堅毅不屈的精神，克服萬難，實現自己的理想，把她精心構思的流行音樂史上第一部以中國語演唱的原創歌舞劇，搬上舞台。潘迪華演白素貞，兼任總裁和監製，台前幕後親力親為。顧嘉煇曲、黃霑詞，《白孃孃》發放絢麗淒美的光芒，感人肺腑。如今全劇歌曲和音樂製成光碟，存傳於世。我衷心敬賀，祝願成功。」

以劉兆銘飾演啞角

讓我們回到歌劇的層面。盧景文在1970年策劃過江樺獨唱、蘇孝良伴奏的演唱會製作，便著手籌備兩齣打算在翌年5月演出的小型歌劇《電話》（Telephone）和《靈媒》（Medium），今次他改為擔任藝術指導，由姬絲達・褒曼（Christa Berg-

mann）導演（不過在場刊上仍然註明是由盧氏與褒曼一起執導），曾經在1969年的 Gala Concerts 演唱過兩劇選曲的女高音徐美芬，在擔任女主角之餘，同時在本地找來一些外籍人士演出，蘇孝良跟屠月仙負責鋼琴伴奏；另外，他又再次邀請在1968年曾經合作過的劉兆銘演出，不過今次並不是跳舞：「劉兆銘不懂唱歌劇，你說我該如何安排角色給他呢？後來我想到由他去演一個啞角，解決了這個問題。」這個嘗試不但有點大膽，而且也可以說是間接影響劉兆銘「舞而優則演」，開始展開其演員生涯。

關於《電話》和《靈媒》，可能因為不是太多觀眾認識，所以盧氏曾經特地撰文介紹過：

「《電話》是1946年完成的獨幕歌劇，為美國芭蕾舞蹈協會而作。這一種獨幕諧趣歌劇的形式，是仿效十七、十八世紀起源於意大利而逐漸流行於歐陸的『間場歌劇』（Intermezzo）形式。這一類作品，當時多用於調劑另一部較嚴肅而隆重的歌劇或舞劇，可作序幕或間場之用，使觀眾輕鬆一下，然後再集中精神欣賞主劇。這類作品，最著名的要算裴哥萊西（Giovanni Battista Pergolesi）的《刁蠻女僕》（La Serva Padrona）、祁馬羅沙（Cimarosa）的《宮廷大樂師》（Il Maestro di Capella）、莫札特的《劇院經理》（Der Schauspieldirektor），和胡夫法拉里（Wolf-Ferrari）的《蘇珊的秘密》（Il Segreto di Susanna）。這些短劇的特色是題材輕佻，劇情顯淺而刁鑽，曲詞詼諧有趣而略帶諷刺，音樂則輕鬆悅耳。曼諾蒂（Giancarlo Menotti）承襲了意大利祖先的這一種獨特的傳統，採用一個二十世紀的題材，寫成了這一部小小的傑作。

「《靈媒》亦是 1946 年完成的作品，由紐約哥林比亞大學的一項基金贊助，曾於當年 5 月由大學的音樂系和戲劇系演出。我相信《靈媒》的成功，促使曼諾蒂把它推到百老匯戲台上演出，由於全劇演出時間只需七十五分鐘左右，便想出《電話》這個主意。這兩部戲同一晚演出，互相襯托，互成比對：《電話》活潑輕鬆，光芒四射；《靈媒》則深沉憂鬱，劇力萬鈞；兩劇排在一起，確是天衣無縫。

「這次在香港演出《電話》和《靈媒》，是去年（按：1970 年）夏天與女高音徐美芬閒談中提出的。徐美芬無論在唱方面和演的方面都很適合這兩劇中的少女角色，音樂個性亦異常接近曼諾蒂這一種脫胎自浦契尼而又帶有三十年代前衛派手法的作風。男主角方面，我們立刻想到請黃飛然演《電話》中的班尼，他一星期後便熟悉全劇。我們又請劉兆銘演《靈媒》中的啞少年杜比，他也一聽過劇情之後便答應了。其他的方面則比較上沒有這麼順利，兩次意外和一次調職，曾迫使我們更改演員和演出日期。最後，演靈媒一角的 Marlene Seeley 又因兒子在一次交通失事中嚴重受傷，又迫得停止排練一段時期，而蘇孝良的鋼琴，則一直是我們的支柱。最近才能夠順利排演，我希望這次演出，對香港音樂活動，能夠有一點新的貢獻。」〔註七〕

透過這篇介紹，我們可以知道這次製作一些鮮為人知的經過，同時亦不得不佩服盧氏對歌劇知識的淵博，介紹這兩齣比較冷門的歌劇，還是如數家珍一般，令人相信當時他在有關方面的知識已經達到專家的水平。

七｜ 節錄自〈關於曼諾蒂的幾句話〉，《音樂生活》雜誌第 92 期，1971 年。

促成雅樂社面世

談到盧景文對香港音樂活動的貢獻，不得不提他一手促成雅樂社的成立。樂社創辦人鍾華耀，自 1966 年便開始跟盧氏合作，組織業餘合唱者演出盧氏的歌劇，其中有不少是聖保羅男女子中學和聖保羅書院的學生，例如陳晃相、符潤光等，關係密切，於是盧氏便鼓勵他們成立正式的合唱團，反正只需登記便成，手續十分簡單，於是在 1970 年 8 月雅樂社便正式成立，同時亦成為盧景文歌劇的另一個固定班底。鍾華耀曾經在樂社三十五周年紀念場刊中，撰文提及此事：

「雅樂社於 1970 年夏天為名女高音聲樂家江樺主唱，由盧景文導演之意大利歌劇之公演而成立。當時組有一約四十人之合唱團，由鍾華耀指揮及訓練，開始時假鍾氏家中排練，後來則轉移至香港鐵崗聖公會聖保羅堂副堂進行。

「該團首次委員會成員為：董誠主席，鍾華耀指揮，鄭慕智（當年為香港大學學生會合唱團指揮）秘書，曾廣生財政，呂婉霞樂譜管理，茹錦明、黃天賜（當年為鋼琴好手）常務委員，盧景文（當年為舞台設計專家）演出。

「1971 年參加香港藝術節演出，節目內容以雅俗共賞為原則，除古典及藝術歌曲外，有輕音樂歌曲、中國作品及民歌和美國黑人靈歌等。此外更以音樂經理姿態出現，主辦女高音江樺演唱會及另一位女高音歌唱家徐美芬主演的兩套現代短歌劇《電話》及《鬼媒》（即《靈媒》）。這都是美國（意大利籍）名作曲家曼諾第（即曼諾蒂）

的代表作。

「當年雅樂社主席董誠指出雅樂社生長過程：在雅樂社的活動中，以合唱團為頻仍，也最吸引樂迷們的注意，而且做成一種錯覺，就是一般人認為雅樂社合唱團就是雅樂社。這錯覺的形成，乃起源於鍾華耀先生超卓的指揮才華。合唱團獲得鍾先生領導，加上演出有傑出成就，因此被認為等於雅樂社。」〔註八〕

在雅樂社合唱團演出首個演唱會時（1971年1月），選唱了威爾第歌劇《茶花女》和《納布柯》（*Nabucco*，一譯作《那布果》）中的名曲，盧景文雖然沒有參與製作，但在場刊中仍然可以找到由他負責編寫的節目淺釋，證明「常務委員」絕對不是空銜。

不少雅樂社的成員跟盧景文合作多年（1970至1991年），對盧氏的印象十分難忘，主席董誠曾經對他有這樣的評價：「盧景文頭腦靈活，對朋友有透視感。還有一項超人的本領——虛心。」〔註九〕而團員譚錦業和江志群又告訴我們排練時的情況：「由於演出的歌劇多數是用意大利文去唱，盧先生會教我們發音，又會介紹劇情。對於每次演出的人數、男女比例，他總是心裡有數，而綵排時他不但會安排場地，還多數會在場聆聽，然後說出個人感覺，讓演唱者自己嘗試改善，很少會動怒罵人。有時綵排後還會一起去吃消夜，又或者到盧先生家聽歌劇——他的收藏很珍貴，有黑膠唱片及大小不一的錄音帶，連一些未出唱片的演出都有，真不知他從哪裡搜羅得來的。」

八｜《合唱之旅，雅樂35》場刊，2005年。
九｜〈江樺演唱會側記〉，武夫曼，《香港時報》，1971年2月25日。

圖中這盞水晶燈是自製的道具，於1971年的《茶花女》中大派用場。左起：盧景文、徐志宇、陳智榮。

正如雅樂社主席董誠所言，「一般人認為雅樂社合唱團就是雅樂社」，不但反映出該社合唱團具有一定水平，而且在盧景文循循善誘之下，讓他們有機會吸取更多舞台演出的經驗，逐漸成為人所共知的歌唱團體。

人生轉捩點

1972 年，盧景文跟第一任太太結婚，享受家庭生活，同時轉換了工作環境，致力為「新東家」理工學院爭取頒授學位的資格。在公私兩忙之下，他仍然參與了《白孃孃》的製作，但在歌劇製作方面則暫時停頓：「當時公務頗為繁忙，怕分身不暇，尤其是做戲劇急事多，我總沒有可能突然丟低工作跑去舞台去解決大小問題。」1973 年，盧景文更兼任香港藝術中心創建副主席，親身前往日本邀請藝術家來港，作籌款表演。據他的憶述，這個演出還邀請了當時最出色的女高音塔襄蒂來港，哄動一時。

在這段時期，香港藝術節於 1975 年邀請了瑞典皇家歌劇團演出莫札特的《試情記》（*Così fan tutte*，一譯作《女人皆如此》）和《後宮緣》（*Die Entführung aus dem Serail*，一譯作《後宮叛逃》），不過演出規模相當有限。〔註十〕

1976 年，盧景文再次跟徐美芬合作，重演了小型歌劇《電話》，同時繼 1969 年到美國參與文化交流活動後，再次應邀前往加州大學參加工作坊（他指在外國製作歌劇，要先加入工會及申請牌照，但跟大學合作便沒有這種麻煩）；到了 1977 年 11 月，盧景文才再度製作大型歌劇，推出四場的《蝴蝶夫人》。這一次

十｜《香港音樂發展概論》，朱瑞冰主編，三聯書店（香港）有限公司，1999 年，頁118。

跟他上次做《蝴蝶夫人》，相隔了十一年。常言道「十年人事幾番新」，今次再做《蝶》劇已毋須以窗簾布充作和服了，因為得到日本領事館悉數借出真正的和服，並派專人指導如何穿著，連化妝也由資生堂改為由蜜絲佛佗提供（後者在當年的「級數」相信凌駕於前者），而市政局主席沙理士決定從這一次製作開始，對盧氏提供全面的資助，並承諾讓他在製作上完全自主，於是在經費充裕的情況之下，今次製作自然遠遠比 1966 年那次具規模。對於這個重大的轉捩點，盧景文記得十分清楚：

「1977 年一個春天的早上，文化事務署署長陳達文先生（前大會堂經理，早於 1966 年開始便與盧氏合作）邀請到他在大會堂高座的辦事處一談。陳先生在推動和發展香港藝術活動方面一向不遺餘力，居功至偉。他告訴我市政局已決定在本港全面推廣藝術活動，並且願意在經費上全力支持我製作的歌劇。

「我當然樂於接受這個邀請。藉著這個機會，本港觀眾可以欣賞到完整的專業演出，並與歐美市鎮地區性劇院一般水平的製作。我們一方面起用本地人才，另方面邀請在國際樂壇已露頭角的歌唱家來港合作表演，且票價定得相當合理。我們亦竭力發掘在海外聲譽漸隆的香港或華裔歌唱家參加演出。」〔註十一〕

既然有關當局肯出錢，盧景文謂自然不能夠再「拍膊頭」找朋友來演了，故此特別安排外國演員去演外國人的角色，日本人的角色就由香港演員去演，「這一次我專程了美國波士頓揀選專業演員，聽過其演出，知道其水準，看看價錢是否合理後再決定。雖然市政局說一切由我作決定，不過我都要承擔責任，要計數，所以這次

十一｜〈充滿感激的回憶〉，盧景文，《藝萃薈聚三十年》，1992 年。

我除了當導演之外，又兼任了監製一職，務求控制品質。」結果，他選中了約瑟‧艾雲士（Joseph Evans）當男主角與江樺做對手戲——艾雲士畢業於北德薩斯州立大學（North Texas State University），取得表演藝術學士及碩士學位，加盟波士頓歌劇團後演出《戰爭與和平》（*War and Peace*），有一鳴驚人的表現，繼而連續主演十七齣歌劇。盧氏決定聘用他當首位外籍男主角，眼光非常獨到。

其他演員方面，還包括范斌（Martin Fairbairn）、王帆（女歌手王菀之的父親）、陳晃相、陳敏廉、朱小華及包狄安（Diane Powell）等，另外又得到德國文化協會贊助而邀請了蒙瑪（Hans Gunter Mommer）擔任指揮。盧氏當然繼續執導，又找了理工學院的舊同事陳鈞潤負責翻譯（從此陳成為盧氏的御用翻譯，長達十二年之久），並沿用香港管弦樂團、雅樂社等班底。布景方面，盧氏不但親自設計，而且還親身監督製作過程，當時有劇評人曾經跟他做過訪問，描述：「盧先生任職於理工，近數月來的工餘時間幾全花費在這次歌劇公演的準備工作上，每逢休息或假日即遠道趕進新界錦田去，監督製作舞台布景道具……在盧先生家中，筆者欣賞了這次演出兩堂巧妙替換的布景模型，為使兩堂布景能在十二分鐘內更換，盧先生費了不少腦筋，還特別做了一個大會堂音樂廳舞台的模型來幫助布景的製作。」〔註十二〕

這一次是名副其實的大製作，除了聘用外國演員外，樂團人數更超過八十人，再加三十一人組成的合唱團，陣容比 1967 年所上演的《愛情甘露》更加龐大。據當時報章的報道，最初演出時樂團不用音樂池，反而拆了前排三行座位，在台前演奏，後來才加建樂池，這可能跟樂團成員眾多有關。〔註十三〕要駕馭超過百人組成的演

十二｜〈歌劇「蝴蝶夫人」盛大演出，盧景文談策劃工作，香港管弦樂團——「重頭戲」〉，周凡夫，《星島晚報》，日期不詳。
十三｜〈「蝴蝶夫人」演出成功〉，武夫曼，《香港時報》，1977 年 11 月 24 日。

出單位，實在不容易，而在演出期間就曾經發生過小插曲。據女主角江樺憶述，來自德國的指揮蒙瑪當時欠缺指揮歌劇的經驗，除了令樂團演奏的聲量太大外，在唱到最後一幕時他完全不理歌劇的節奏，於是江樺自顧自的唱，他就自顧自的指揮，後者在完場時更不肯謝幕！（精選片段見於光碟第一段）

對於這件事，當時有劇評人在報章上作過頗詳盡的記述：「第二幕第二場蝴蝶自殺前那段詠嘆調本是歌唱家全力以赴的，也是觀眾最喜愛的唱腔；看歌劇看到這一段，都會屏息靜氣地投入……然而令人錯愕的事情發生了：有若干小節獨唱與音樂竟然脫節！觀眾損失了一個精彩樂段，而我本人也意識到某些東西不大對頭。果然，劇終時指揮竟然不向觀眾謝幕！氣沖沖轉身就走開了！事非尋常，雖然沒有人去追究，但問題依然是存在的。一班搞音樂的朋友議論紛紛，還說江樺第二天哭了一個上午……我費了三天的時間會見了幾位人士，有的是《蝴蝶夫人》前後台職員，有的是管弦樂團團員，有的是歌唱家，以下便是他們對我說的話：

『蒙瑪的作風一向呆板，又未指揮過歌劇，不知如何適應演員，所以略有脫節的情況。』

『有一段江樺女士是在屏後唱，因為指揮一定要她看，她只好在屏上弄了個窟窿。你知道，我們管布景的當然希望她不要把窟窿弄得太大，所以她還是看得不清楚，於是指揮就發脾氣了。』

『你問禮拜天演出的那段詠嘆調啊！樂譜上根本是有延長的記號的，那天指揮忽然

《蝴蝶夫人》在戶外的綵排情況，背向鏡頭穿短褲者為盧景文。

不延長了，所以獨唱和音樂就脫了節。』

『蒙瑪之所以生氣是因為排練時江老師不肯在星期四去他家多練一次。其實星期二、三、五都有綵排，何必要江老師一個人捧著樂譜在他的鋼琴旁邊唱呢？江老師為了照顧我們的演出已經那麼累了。應該多排練的是我們，不是江老師啊。』

『後來負責人決定到必要時用鋼琴伴奏，連鋼琴家也請好了，等在後台隨時候命。』」〔註十四〕

真的，事情發展到這種田地，盧景文叫大家要有心理準備，第二晚可能沒有樂隊，要用鋼琴。幸好到了翌日排練時，當事人又像事情沒有發生過一樣，劇才能順利地演下去，而這位頗有性格的指揮，後來仍然繼續跟盧氏合作：在1978年他擔任《紅

十四｜〈江樺委曲求全，終於演好蝴蝶夫人〉，金東方，《華僑日報》，1977年12月20日。

伶血》（即《托斯卡》）的指揮，而1979年他則在馬士格儀（Pietro Mascagni）的《鄉村武士》和李昂卡伐奴（Ruggero Leoncavallo）的《小丑情淚》（*I Pagliacci*）的演出中，出任音樂監督，從中可以看出盧氏用人不拘小節，不因齟齬而否定對方的才華，只要符合他的要求便行。而英國的歌劇月刊 *Opera*（1980年3月號）便特別撰文論述了《鄉村武士》與《小丑情淚》的演出，可見聘用外國演員及指揮來港演出歌劇，已經引起了國際歌劇界的關注。

毋庸置疑的是，1977年《蝴蝶夫人》所取得的成功，促使市政局貫徹實行「一年一歌劇」的政策：在1978至1998這二十年期間，差不多每年都有歌劇演出（只有1980、1988、1995這三年除外）。要知道，一齣職業性的歌劇，製作費並不便宜：在1979年，盧景文策劃的《鄉村武士》和《小丑情淚》（這兩齣在同一時代創作的歌劇演出時間均約一小時，所以習慣上會把它們放在同場演出），有指預算費用為港幣二十萬元〔註十五〕，到了1998年製作《波希米亞生涯》時，據說盧氏向市政局申請的資助已經攀升至三百萬元〔註十六〕，如果沒有一定的演出水平和票房，實在難以說服市政局一直支持他的製作。這裡可以提供一個數字給大家參考：《蝴蝶夫人》的票價，分別為三十、二十和十元，共演四晚，而大會堂音樂廳共有一千四百五十二個，就算全院滿座、劃一收費三十元，最多只可以得到十七萬元左右的收入，如果市政局在當時的資助金額為二十萬元，始終沒有「回本」的可能，這一點有關當局一定比任何人還要清楚，所以相信著眼於觀眾反應和演出水平居多，票房數字只屬參考，畢竟藝術本非一門賺錢的生意。

這一次演出，盧景文視為他從事藝術文化工作的轉捩點，因為，從此他在經濟許可

十五｜ 《音樂生活》雜誌第185期，1979年。
十六｜ 《香港音樂發展概論》，朱瑞冰主編，三聯書店（香港）有限公司，1999年，頁116。

之下，適當地引入更多外國演員，其中包括不少華裔歌唱家，為本地歌劇界帶來新的衝擊。同時，歌劇的表演節目也愈來愈多，例如在1977年7月，市政局主辦了為期十二天的「維也納輕歌劇節」，邀請外國歌劇團演出《蝙蝠》（*Die Fledermaus*）和《風流寡婦》（*The Merry Widow*）以及演繹德國歌劇名曲的「歌劇精華」音樂會；1978年3月，由外籍人士組成的香港歌劇團〔Hong Kong Opera，據盧景文憶述，這個團體是由卓文（Chapman）夫婦創辦的〕在藝術中心演出「輕歌劇之夜」；1979年，陳之霞聖樂學院於浸會大專會堂演出《阿馬與夜訪客》（即《亞毛與三王》）。〔註十七〕此時歌劇的發展是這麼蓬勃，難怪盧氏指歌劇引人注目的程度，比當時方興未艾的話劇、舞台劇，有過之而無不及。

翻譯上的突破

由1977年開始跟盧景文合作的陳鈞潤，職責是把歌劇劇本翻譯成中文，再製作字幕。其實，二人早於盧氏在港大工作時便已認識，陳鈞潤在1968年入港大讀書，跟當時擔任高級助理教務長的盧氏有過一面之緣：「後來盧先生在七十年代初轉到理工學院工作（1973年出任教務長，1975年獲擢升為助理院長），我就成了他的下屬，自然更加熟絡，不過也因為有公務上的關係，不便參與他的製作。後來我轉到中大工作，沒了上司、下屬的關係，反而可以開始合作，還成了朋友呢！」

一如前述，盧景文在1967年開始引入中文字幕，雖然是一種進步，但由於用手絞方式投映，不但速度慢，字幕每次也只能顯示三十二個字，故此譯文愈簡潔愈好。陳鈞潤指出：「六十年代的譯文版本太長，所以盧先生要求我別長篇大論，譯得簡

十七｜ 《香港音樂發展概論》，朱瑞冰主編，三聯書店（香港）有限公司，1999年，頁122。

潔一點——字幕只是幫助觀眾了解劇情，如果他們只看字幕而不看戲，便失去意義了。有見及此，我在翻譯時特別以文言文混合白話文：例如一個古埃及的牧羊人在唱歌，我把歌詞譯成每句四字，好似古文、絕詩一樣，相信以在場觀眾的文化修養，要看個明白是毫無問題的。」

不過，盧景文對各項事情的要求都很高，所以收到陳鈞潤的譯文後，一定會作出修改，而不是照單全收——陳鈞潤謂自己不懂歌劇原文，通常按英文版本翻譯，所以熟悉原文的盧氏必會加以修正。對此，陳鈞潤可謂心服口服：「他是權威嘛，要譯的話一定比我譯得快，而改我的譯文我也服氣，因為英文版本不一定準確，有些譯者可能為了賣弄或押韻，扭曲了原意。所以，我們合作時少有爭拗，而在我心目中他是老前輩，也是我的榜樣：上班做行政，下班搞藝術，我可是跟著他的路走呢！」

陳鈞潤本身不但在翻譯方面才華出眾，曾經翻譯過不少外國話劇，其實他對歌劇的知識，也十分淵博。這一點我們可以從他撰文介紹《鄉村武士》和《小丑情淚》中找到證據：

「《鄉村武士》與《小丑情淚》兩齣短歌劇，自十九世紀末首演以來，經常（按）傳統慣例地同場演出，成了意大利歌劇團底焦不離孟的『雙料戲寶』。行內人暱稱之為『鄉與丑（Cav-and-Pag）』，以示其形影不離、相得益彰。

「除了『短』之外，兩劇的確具有不少相同之處，信手拈來，就有下列數則：

「一、兩劇作者成曲之時，都是年輕、名不經傳，力求上進而險些饔飧不繼的樂壇新秀。兩人都憑這兩劇一舉成名，但是兩人終其生都未能重複或超越其成名作的成就和水平。

「二、兩劇都被論者列為歌劇『寫實主義』之最優秀作品，兩劇都一直深受觀眾歡迎，歷久不衰。

「三、兩位作者都由出版家桑佐約（Sonzogno）一手提拔：馬士格儀於1890年以《鄉村武士》一劇參加桑氏主辦獨幕歌劇創作比賽獲勝。兩年後李昂卡伐奴步其後塵，寫成《小丑情淚》，亦交由桑氏發行。

「四、兩劇都有濃厚鄉土味的背景（意大利南部）和原出處：《鄉》劇改編自西西里小說家維爾加（Giovanni Verga）的原著。《丑》劇則為作者父親當加拉庇亞（Calabria）鄉間法官時親審的一宗真實案件。

「五、兩劇都以間場曲中分上、下兩部：《鄉》劇獨幕；《丑》劇雖稱兩幕，卻同日同地同景（《鄉》劇當然亦同日同地，兩者都正合亞里斯多德的戲劇三統一論）。

「六、兩劇都發生在瞻禮日：分別為復活節與聖母升天節。

「七、兩劇都由劇中人（《鄉》劇男高音主角、《丑》劇男中音）主唱序曲，在歌劇中屬創新之舉。

「八、兩劇故事主線都是四角戀愛：包括丈夫、妻子、情夫、再加第四者〔東尼奧（Tonio）與珊桃莎（Santuzza）〕。這第四者不約而同地向那丈夫揭發妻子與情夫的戀情，造成悲劇。

「九、這共同悲劇的收場是丈夫的妒殺：阿非奧（Alfio）殺死杜里度（Turiddu）；卡尼奧（Canio）更兼殺妻子和情夫兩人。

「十、兩劇的終句都棄曲用白：《鄉》劇中是村婦喊出噩耗；《丑》劇則有著名的結語：『這齣喜劇，就此終場！』」〔註十八〕

自陳鈞潤加入盧氏的製作班底後，我們可以發現在歌劇的譯名方面，特別花了不少心思：1978 年的《紅伶血》，原本譯作《托斯卡》，但為了吸引觀眾的注意，因此根據劇情而設計出新的譯名，對此盧氏有這樣的解釋：「不認識歌劇的人，看到《托斯卡》這個劇名也猜不到故事內容，如果用《紅伶血》，就至少可以有一個基本概念。」事實上，中國大陸在四十年代演出西洋歌劇時，就有人曾經使用類似的翻譯手法去構思譯名，例如在 1945 年上海交響樂團和俄國歌劇團作聯合演出時，曾經把《鄉村武士》譯作《農村情血》，把《荷夫曼的故事》譯作《愛的夢》。〔註十九〕而盧景文在 1978 至 1984 年的製作中，我們不難發現類似《紅伶血》這種既能點題、又帶點中國戲劇色彩的譯名，例如《小丑情淚》、《三王夜訪》、《老柏思春》（Don Pasquale）、《陌室明娟》等——據盧氏指出，《陌室明娟》這個譯名，是取材自三十年代上海一齣同名的黑白電影，因為覺得貼切，所以大膽起用，後來再次演出該劇時，才用回較常用的《波希米亞生

十八｜　《鄉村武士、小丑情淚》場刊，1979 年。
十九｜　《民國音樂史年譜 1912 - 1949》，陳建華、陳浩編著，上海音樂出版社，2005 年，頁 366。

《紅伶血》的布景由盧景文親手製作。

涯》。「這個歌劇的原著小說為 *La vie de Bohème*，歌劇則名為 *La Bohème*，很多人以『波希米亞人』作譯名，這並不正確，因為 Bohème 在法文中有『吉卜賽人』的意思，他們過著流浪的生活，有一天過一天，不顧世俗的任何束縛；而故事中的藝術家就像他們一樣，不能融入當時的社會，故此中國大陸早期把它譯作『藝術家的生涯』，也是一個不錯的做法。不過，有句話叫做約定俗成嘛！另外，從推廣、宣傳角度來看，有時有些歌劇名是不能夠直譯，例如唐尼采提的 *Lucia di Lammermoor*，譯做《拉默摩的露西亞》就無人知道是甚麼，所以我演的時候採用陳鈞潤的譯名《嵐嶺痴盟》，重演時（1995 年）更搞了一個全港徵求劇名比賽，結果《魂斷南山》成了優勝作品。」

翻譯劇名、字幕在整個歌劇製作中，未必是最重要的部分，但盧景文對此也沒有馬虎了事，這一點絕對值得後輩參考。

自古成功在嘗試：

多元化・新挑戰

踏入八十年代，喜歡創新的盧景文作了很多不同的新嘗試，無論在歌劇方面還是在其他戲劇創作，他沒有重複自己，在工作上也沒有放慢腳步。事實上，他從七十年代末開始參與不少社會事務，例如在 1977 年獲政府邀請與當時香港大學校長黃麗松一起調查銀禧寶血會金禧女子中學的罷課事件，在 1979 年他更獲委任為太平紳士。到了八十年代，他擔任的公職就更多，主要包括：

市政局議員（1984 至 1995 年，1991 年獲選為市政局副主席）；
基本法諮詢委員會成員（1985 至 1990 年）；
香港藝術節委員會成員（1988 至 1991 年）；
香港演藝學院籌辦顧問（1980 至 1983 年）；
香港管弦協會有限公司常務委員（1987 至 2002 年）；
香港藝術中心監督團非官方成員（1987 至 1991 年）；
香港浸會大學校董會成員（1984 至 1989 年）。

其中，他獲邀加入市政局時，是「有條件應邀」的：「我製作的歌劇是由市政局資助的，所以我擔心一旦自己加入了該局，便會出現利益衝突，於是我對當時的港督

尤德爵士表示，如果當市政局議員便不能夠繼續搞藝術工作，我便寧願不從政。尤德爵士回覆我，說如果沒有直接的利益關係，便不會影響我從事藝術工作，教我放心當議員。儘管如此，每當市政局審批我的歌劇項目時，我都會避席，而且在1984至1995年間，我為市政局做的所有演藝節目是不收分文的。」

——為藝術而搞藝術，與為賺錢而搞藝術，畢竟是有很大分別。

從這時拍下的照片去看，盧景文的笑容好像收斂了，反而多了一份威嚴。畢竟他身為理工助理院長，又已踏足政界，自然流露出一種穩重、認真的感覺。簡而清曾經在專欄這樣寫道：「因為他既曾一度是香港大學中行政方面的重要人物，到較遲一些時候，又有工作是與其他方面的行政有關的，所以在形象上一定是那種不苟言笑的一類人，否則很難令他在本職上勝任愉快，……所以令到盧景文有些時候，不能不將他本身的豐富幽默感和有戲劇創作的潛質，深深地埋藏起來。」〔註一〕

儘管事務繁忙，但盧景文的創作意欲還是有如洪爐烈火一般，不曾熄滅。1980年他應市政局香港話劇團的邀請，改編了亞嘉泰·克莉絲蒂（Agatha Christie）的《控方證人》（*Witness for the Prosecution*）這齣舞台劇，同時又擔任導演、翻譯及設計等工作。他在該劇的場刊中，談及他參與這次製作的經過：

「今次市政局香港話劇團邀約我選排《控方證人》，個人以為除了劇本本身的價值之外，更有助長劇團劇目多樣化的意義。劇團今季和以往三季演出，選用了不少中外文學經典之作，以及反映社會問題、刻劃人生、探討命運等主題的劇本，今次選

一 | 〈九十年代人·盧景文（一）〉，簡而清，《香港商報》，1990年7月15日。

演一部充滿刺激、娛樂性豐富的懸疑推理劇，相信有平衡作用，也配合多使團中同人以及支持劇團的觀眾接觸世界職業劇場內各類主要劇目的方針。

「處理手法方面，首先是將劇本直譯成中文，然後把劇情背景從五十年代的倫敦搬到現時的香港；女主角德國戰地餘生的身世，順理成章改寫為逃離戰火的越南華僑。其他的一些修改，主要為拉緊節奏和配合時空的變換。

「劇中有兩個非常重要的審訊場面，若以絕對寫實手法表現，則需依足英國法庭規例，控辯雙方律師，絕少離開座位；表情動作，皆極有限。這有違劇場文法，難以發揮舞台效能，更不能帶出激辯和迫問所產生的高潮。因此我們處理這兩場戲，不得不捨棄寫實而求取適當的戲劇效果。

「從籌備排練到演出，時間頗嫌不足。筆者近年專心策劃歌劇，對話劇已感生疏，又於八月間因事離港，初時深恐力有不逮，幸而香港話劇團答允邀請蔡錫昌君任執行導演。此劇能順利演出，蔡君功不可沒。」〔註二〕

從字裡行間，流露出盧氏一貫的謙虛。雖然他自言對話劇「已感生疏」，但自此卻參與更多的話劇工作，這一點大概可以從他對歌劇跟話劇有著不同的處理手法以作解釋。盧氏經常說製作一齣歌劇時，忠於原著十分重要，但他心裡卻總覺得由華人去演外國人的角色是有點古怪：「明明是黃種人，卻以外國人名稱呼，怪哉！」——《蝴蝶夫人》是他做得最多的歌劇之一，這不多不少跟女主角是亞洲人有關，用華人去演也較具說服力；到演其他作品時，就沒有可能為了華人演員而胡亂加入

二｜ 〈「控方證人」演出隨想〉，《控方證人》場刊，1980 年。

華人角色，這是盧氏做歌劇的原則。然而，他製作話劇工作時，卻沒有這個包袱，大膽地改動原著的時空、人物。好像上面提及過的《控方證人》，他不但將女主角由德國人改成越南華僑，甚至在人名、地名方面也改成香港的，不再受原著束縛，還把觀眾當作陪審團，控辯雙方以至證人的一字一句都像是向「陪審員」申述，這樣不但可以令觀眾增加親切感和看得更投入，同時也可以讓盧氏的創作意念有更大的發揮空間。此劇在 1985 年 7 月曾經在美國紐約重演，讓外國觀眾知道，香港人在演繹西方戲劇作品方面，已達到一定水平。

備受金庸欣賞的《喬峰》

1981 年 10 月，盧景文完成了一項「創舉」，就是首次把金庸的武俠小說搬上舞台，為香港話劇團製作了一齣名為《喬峰》的舞台劇。這件事，前康樂文化署副署長蔡淑娟是其中一個策劃人，其中的來龍去脈，她十分清楚：「當時我在市政總署工作，擔任香港話劇團的高級經理，專誠到理工學院拜訪盧先生，他很快便提出演繹金庸（查良鏞）作品的構思。查先生表示十分支持，並只收取象徵式的版權費。《喬峰》上演後口碑甚佳，他還請大家吃飯呢！」

盧景文指蔡淑娟找他製作此劇，不多不少跟看過他在 1966 年策劃的《犀牛》有關；而他本人願意參與這項創舉，是因為他一直有意做一齣百分百的本地創作，同時，他覺得在當時香港最多人談論的是中英談判、九七回歸等問題，令他聯想起《天龍八部》中喬峰「是契丹人還是漢人」的情節：「一直以來，我都在找些能抓著香港人思想的題材。金庸的作品非常受歡迎，發揮到相當大的影響力，我們搞話

劇的也很應該在他的作品中找些題材。我選擇『喬峰』是因為他是《天龍八部》中最有吸引力的人物，而且他比較能夠帶出金庸作品的內在特點。從劇情觀點來看，喬峰有點像奧狄蒲斯（Oedipus）。奧狄蒲斯因為不知道自己的身世，與自己的母親成婚。喬峰像奧狄蒲斯一樣追查自己的身世，卻愈查愈複雜，陷入極大的矛盾。

「我相信香港很多中國血統的青年知識份子在這方面也有同感。自己是中國人，在成長過程中，總會經過一個對自己國家『認同』、『回歸』的階段，但我們的生活、思想方法、所見所聞，有多少是與我們嚮往的、血液內所流的相同呢？我覺得如果能夠捕捉到這點，或可引發起很多青年人的思考也不定。但能否成功，我不敢說，因為故事情節複雜，極難深入探討一個問題。」〔註三〕

在盧氏心目中，金庸像法國大文豪大仲馬，他不但文筆好，思想清晰，又熟讀歷史，用寫奇情小說的方式去寫武俠連載，情節緊張，以達到娛樂讀者的目的；但盧氏要把它改編時，不但要挖出其作品的深層意義，另外還有不少技術上的問題要解決：「最大的困難是來自濃縮原著方面，由五本一套的小說改編為話劇，很多情節不得不刪改，但又怕有損原劇的邏輯性，因此在編劇時遇到不少困難。例如小說中知道喬峰身份的人逐一死去，小說可以很詳細地將事件逐一描述，但話劇則不應這樣表達。於是我創造了一些場合，將情節引述出來，減少喬峰重複的遭遇。另外為了要表現劇中人物性格，我加入了一些次要的人物，或者改動一些人物所扮演的角色。我曾經考慮過以一個很冷、很隔離的方式去處理這個劇，但『隔離』的手法無法表現金庸原著的有血有淚品質，而且如果表現得硬朗，與說教差不多時，也會失去原著的精髓。現在是一半依賴傳統的表現手法，一半依賴劇場的技巧，希望有一

三│〈訪問盧景文〉，亞洲藝術節紀念特刊，1981年。

舞台劇《喬峰》。

個較為『完全』的劇場經驗。」〔註四〕

除了濃縮原著、突出話劇想表達的重點外，處理武打橋段方面，盧景文亦別出心裁：「我特別找了一位京劇北派的武術指導給意見，以設計一些打鬥場面，例如在『聚賢莊』一幕，一個人打幾十個人，愈打愈慢，變成慢動作。」即使從今日的眼光去看，這種武打場面設計還是相當前衛大膽，而盧氏卻敢於一試。

這種新賣點、新嘗試，觀眾反應熱烈。儘管電視和電影等媒介都嘗試過演繹金庸的作品，但以舞台劇形式卻是前無古人，後面的來者亦不多。結果票房反應理想之餘，更難得的是連「查大俠」和金學評論專家倪匡，都十分欣賞。過去曾有一些改編金庸小說的作品，因意念與原著有別而惹起金庸的不滿，但這次盧景文的創作，卻令到這位武俠小說大師喜上眉梢：

四｜同註三。

「最近在一次友人的聚會中，大家玩一個遊戲，各人述說『今年最開心的一分鐘是甚麼時候』，必須誠實坦白，不准說謊。輪到我說的時候，我說：『十月十六日晚上十一點多鐘，在大會堂劇院，演完了話劇《喬峰》，台上演員介紹：金庸先生也在這裡。觀眾熱烈鼓掌，長達一分鐘之久，我開心得好像飄在雲霧裡一樣。』

「我的小說拍過許多電影，許多電視片集，改編為話劇演出，這是第一次。在三種不同的戲劇表現方式中，我相信話劇最難。比之電視片集，舞台劇的演出時間有限制；比之電影，舞台劇的場景變換有限制。然而令我看得最感動的，卻是香港話劇團的《喬峰》。這不能說他們演得比所有電影或電視劇更好，或許由於舞台劇的演員與觀眾有感情上的直接交流，可以互相感染。我們感到面前是有血有肉，活生生的人，他們的喜怒悲歡，直接引起了我們的喜怒悲歡，我當然早就知道（比天下任何人都更早知道），喬峰會打死阿朱的，但當舞台上的喬峰當真一掌打死了阿朱時，我突然強烈的辛酸，忍不住流下淚來。我相信我寫的是真情，導演和演員所演的是真情。

「盧景文先生和李耀文先生所寫的《喬峰》劇本，十分忠實於原作。盧先生幾個月前告訴我，他的設想是，要表現書中的一個主題：種族不同和文化背景不同而引起的衝突，而造成不可避免的悲劇。他說這個戲要以較高的格調、較高層次的思想來演出，決不僅僅是一個『武俠話劇』而已。他這個目標是充分達成了的。當我閱讀劇本時，我擔心場景太多，對原作改動太少，曾想建議他精簡一些，處理上不妨自由一些。但我對他的才能很有信心，終於沒提甚麼意見。在看了第一場的演出之後，我還在擔心。哪知道後來愈演愈緊湊，高潮迭起，我用了幾十萬字來述描寫的

人物和情感，他們在短短三小時中就演了出來，除了『滿意、佩服、感動』之外，沒有別的可說了。」〔註五〕

倪匡亦曾提起此事，原來他也一度為盧景文的大膽嘗試而感到擔憂：

「上個月香港有人將金庸小說搬上了舞台，演話劇（粵語）取的是《天龍八部》中的一段，劇名《喬峰》，導演是盧景文先生。雖然久仰盧景文先生大才，但一聽到這個消息，也不禁捏一把汗，需要甚麼樣的功力，才能夠把喬峰弄到舞台上去；只要稍有不慎，喬峰的形象就受到破壞，畫虎不成反類犬，天下再也沒有比這個更糟糕的事情了。而且，喬峰在讀者的印象中，是一個天神一樣的人物，一出場講粵語，豈不是滑稽？《喬峰》上演之日，恰好是生活之中，發生有生以來第二次鉅變之際，慘痛憂慮，交相煎熬，自然沒有這個雅興，再去觀劇。首演之日，金庸是座上客，看完之後來寒舍，對之讚不絕口。後來，又陸續看了一些有關《喬峰》的評論，有提及在舞台上打鬥，竟有電影慢動作方式演出者。這其實只不過是花巧，真正重要的是在《喬峰》一劇中，喬峰這個角色，究竟怎樣了。各方面的意見全是：滿意，好。連原作者金庸都滿意了，這自然是好的，導演盧景文先生成功了。」〔註六〕

「自古成功在嘗試」，盧景文的《喬峰》證明了這句話自有其道理。雖然他主要把精力花在歌劇製作上，話劇製作方面的產量並不多，但他的成績還是有目共睹的。

五｜〈深摯熱烈的演出——為話劇「喬峰」重演而寫〉，《喬峰》場刊，1981年。
六｜《三看金庸小說》，倪匡，明窗出版社有限公司，1997，頁 187-188。

大豐收

由1980到1985年，堪稱盧景文製作的巔峰時期，除了上述提及過的《控方證人》（1980年在本地首演，1985年在紐約重演）和《喬峰》外，還有改編自金庸另一部作品的話劇《雪山飛狐》（1983），由香港舞蹈團演出的舞劇《叛逆、靈鳥、仙燈》（1982）及兒童歌劇《仙履奇緣》（1984），另外又跟海豹劇團合作，在歌舞劇《愛海高飛》（1982）中擔任音樂總監及布景設計，並為話劇《長橋遠望》和《德國劇季——大團圓》（1984）擔任舞台設計。至於在歌劇製作面，自然更加多不勝數，包括：1981年的《老柏思春》、曼諾第獨幕歌劇《三王夜訪》（即《亞毛與三王》）與《陋室明娟》，1982年的「大都會名家匯演歌劇精選」、《弄臣》與《卡門》（Carmen），1983年第三度上演的《蝴蝶夫人》，1984年的《波希米亞生涯》與《嵐嶺痴盟》，1985年的《阿伊達》、《卡門》與《浮士德》。

而同期由其他團體演出的歌劇節目，還包括1980年4月由市政局主辦、程路禹合唱團演出的「歌劇精選」，劇目為《尤金奧尼金》（Eugene Onegin）和《茶花女》，及香港藝術節邀請了倫敦超凡歌劇團（Opera Rara）演出輕歌劇《哥倫布》（Christophe Colomb）；1981年3月，香港藝術中心與香港電台製作了史特拉汶斯基（Igor Fyodorovich Stravinsky）的《浪子生涯》（The Rake's Progress）；1982年亞洲藝術節則邀請了日本鹿兒島歌劇團演出《夕鶴》、香港藝術節再次邀請超凡歌劇團演出《馬克白》，以及由香港電台製作的巴羅克時期的歌劇《中國人》（Les Chino）；1984年香港藝術節與香港電台聯合製作《試情記》；1985年香港藝術節以音樂會形式演出

了《西維爾理髮師》。〔註七〕短短五年之間，大大小小的歌劇演個不停，可謂盛況空前，而掀起這種「歌劇熱」，確實是盧景文及其他歌劇工作者的最大鼓舞。

我們不妨先談談話劇的製作。《雪山飛狐》是在《喬峰》取得成功後再接再厲之作，為第十一屆香港藝術節的表演節目。盧氏除了執導之外，又跟香港話劇團助理舞台監督余振球合作編寫舞台劇本，同時又邀得何偉龍擔任副導演，將原著中胡一刀被出賣的情節中那些貪婪層面加以發揮，還在故事中加插了當時廉政宣傳的概念，以及由盧氏親自作曲的《善哉行》和《搖籃歌》，創意十足。

《叛逆、靈鳥、仙燈》是一齣舞劇——舞劇這個劇種，是盧景文在歌劇、話劇以外的另一個嘗試，但為數不多，意念比較抽象。該劇由盧氏所創作的三個故事組成，配合音樂大師林樂培的前衛音樂，城市當代舞蹈團的創辦人曹誠淵和助理藝術總監黎海寧負責編舞，並由何應豐設計及服裝。對於曹誠淵，盧氏曾在一個訪問中這樣說：「以曹誠淵為例，我很欣賞他，這麼多年來，他出錢出力，以私人儲蓄資助城市當代舞蹈團，捱了這麼多年，今天才獲資助，但也不足夠，曹誠淵是本著犧牲精神去搞藝術哩！」盧氏指雖然與曹誠淵、黎海寧不相熟，但曾欣賞過他們的作品，衡量過大家的創作路線是否相投才合作。整個製作班底，常常坐下來一起討論，故事概念一出來，便拿起筆去寫、去畫〔註八〕。這個集體創作，得到不俗的評價：「這三個具有濃厚故事味道的舞蹈，風格與手法均相異，『叛逆』風格粗獷剛陽，『靈鳥』抒情柔美，『仙燈』卻有民族神話色彩 …… 難得的是，整個製作演出，全無說教味，但濃烈的講故事性，卻使人有點意猶未足之感。」〔註九〕

七| 《香港音樂發展概論》，朱瑞冰主編，三聯書店（香港）有限公司，1999年，頁 118 - 119、122。
八| 〈「叛逆、靈鳥、仙燈」的誕生——訪盧景文先生〉，黎海華，《文藝》，1982 年 9 月。
九| 〈三個帶有教育性的舞蹈〉，蕭哥，《文匯報》，1982 年 5 月 17 日。

至於歌劇方面，1981 年 3 月上演的《老柏思春》是唐尼采提《愛情甘露》之外另一齣詼諧之作，陳鈞潤指「樂章保持明快清新，動聽鬼馬。正如樂評家紐曼所說：『其音樂把每段情節中一點一滴的幽默表達都畫龍點睛地抽出來』。這是一齣純為享受而作的歌劇。其中最值得稱道的特點，是其永不枯竭的清新感。《老柏思春》中果然春意盎然！」〔註十〕這齣三幕歌劇，盧景文今次所找來的外國演員包括男低音辜斯敦（Josef Guestern）擔任男主角柏思古（Don Pasquale），白理義（Brown Bradley）飾演顏仕圖（Ernesto），配合徐美芬、范斌等舊柏檔，另外在指揮方面則換上香港管弦樂團新任團長嘉秉寧（Carl Pini），並由在香港電台工作的高德禮（Douglas Gautier，後來擔任港台第四台台長）執導，但事實上仍由盧景文指揮一切。

前文提及過的《陋室明娟》則是在1981年12月上演，陳鈞潤謂「是寫實主義歌劇代表作，『貧窮』不只作為背景，更是主題：掀起了堂皇宮廷式歌劇的革命。」〔註十一〕在此之前，盧景文僅製作過此劇的選段，今次一心把整齣劇呈獻給觀眾，製作上當然不能草草了事。首先，他今次聘用外國演員的數目，是自 1977 年以來最多的一次，包括女高音蘭愛蓮（Arlene Randazzo），男高音謝博（Rico Serbo）、男中音杜見理（Christian du Plessis）、鍾布富（Christopher Booth-Jones），男低音羅伯遜（Richard Robson）及樂賢申（David Ronson），再加上江樺和指揮嘉秉寧，續由高德禮執導，盧景文任策劃及藝術指導。此外，除了一向有參與盧氏製作的雅樂社外，今次還找來高爾地的學生楊羅娜指導黃大仙兒童合唱團參加演出，營造氣氛。

同月，香港音樂事務統籌處主辦的曼諾第獨幕歌劇《三王夜訪》，在浸會大專會堂

十┃　〈老柏思春隨筆〉，陳鈞潤，《老柏思春》場刊，1981 年
十一┃　〈「陋室明娟」隨筆〉，陳鈞潤，《陋室明娟》場刊，1981 年。

演出。無巧不成書，這個由曼諾第（即曼諾蒂）創作的聖誕歌劇，曾經在 1979 年於同一場地演出過，今次由盧景文擔任導演及設計，韋國詩爵士（Sir David Will-cocks）、施東寧（David Stone）、汪西三輪流擔任指揮，除了鄭慧芊、簡頌輝、張少良、陳祖耀、蔣慧民、李建真等演唱之外，還有港島青年合唱團和香港青年交響樂團參與演出。這次演出相信是音統處給予青少年一次踏足舞台演出的機會，而同場亦加插了由香港兒童合唱團及音統處中國民歌兒童合唱小組的演唱環節，跟盧氏的個人製作有點不同，而觀眾相信也是以一家大小為主——以這種闔家歡音樂會形式演出的節目，可能因為老少咸宜，所以在 1984 年 1 月香港藝術中心又主辦了音樂事務統籌處製作的兒童劇《仙履奇緣》（Cinderella），在藝術中心的壽臣劇院上演這個麥士維·戴維斯（Peter Maxwell Davies）的作品的同時，也安排了多個青少年音樂團體演出，包括音樂事務統籌處的學員中樂團、香港青年弦樂團、中國民歌兒童合唱小組，以及香港兒童管樂團等。

1982 年 7 月，為慶祝香港大會堂建立二十周年，盧景文特別製作了一個名為「大都會名家匯演歌劇精選」的節目，把歌劇《茶花女》、《杜蘭陀》（Turandot，即《杜蘭朵》）、《少年維特》（Werther）及《遊吟詩人》（Il Trovatore，即《遊唱詩人》）的選段搬上舞台：「那時有些外國劇團正值季後休息，紐約大都會歌劇院的女中音鍾安·桂路（Joann Grillo）是一個有發展眼光的人，跟她的丈夫想到把那些休假的劇團成員組織起來，以歌劇大使環球音樂會有限公司（Ambassadors of Opera and Concert Worldwide Ltd.）的名義跟市政局主席洽談合作事宜，而市政局找我去安排。雖然該團有自己的指揮（富爾頓，Thomas Fulton）和導演（紀德禮，Franco Gratale），但事實上仍由我來策劃一切。」這一次可謂開創了外國劇

團來港、由華人製作歌劇節目的先河，不過盧景文沒有以「全外援」的模式演出，依然找來自己的基本班底如江樺、香港管弦樂團和雅樂社合唱團參與這次演出，跟後來某些組織以購入整個歌劇節目製作然後搬來香港上演的模式，並不相同。事實上，盧景文雖然不反對以外購方式製作歌劇，但他自己由始至終都沒有這樣做，而且他認為要是力有不逮，便索性不做算了：「有些歌劇如莫札特、華格納的作品，因為風格和規模的問題，所以難以用本地演員去做，要做的話便要從奧地利、意大利聘請整個劇團來演出，這不是我做歌劇的手法，因為我想提拔本地新晉的藝術家和訓練觀眾。總之，我認為搞藝術千萬不要眼高手低，手做不到的，眼也不要去看，不能做得太肉酸。」

——不知道是不是基於這個理由，熱愛歌劇、十九歲便能背出十數齣歌劇的盧景文，從來沒有踏上舞台演出過任何一齣歌劇，可能有人會問：為甚麼他不考慮一下來個粉墨登場呢？有訪問引述指他曾說過：「本想在台前演出，但因我的英語發音不準，因此退居幕後」；而他的另一番解釋，是因為自己太忙，很多時為繪畫布景、服裝的設計圖，又或是撰寫場刊而通宵達旦，然而唱歌的先決條件卻是必需要有充足的休息；而且，他覺得自己的崗位應該是控制整個局面，不適宜置身在舞台之中；更重要的是，他自言從未學過唱歌。儘管如此，跟他合作過的人，都知道他在排戲時往往會情不自禁哼幾句。或者，他認為把事情做到最好，比滿足個人的表演慾重要得多吧。

同年 12 月，盧景文製作了《弄臣》，同樣是屬於大會堂二十周年紀念的演出項目。這齣威爾第的作品，陳鈞潤指「在以音樂表達連貫劇情方面有重大進步⋯⋯威氏

的歌劇則透過音樂的高貴與嚴謹一致，昇華至真正悲劇的境界……本劇的音樂，對劇力的深刻感人，居功至偉」〔註十二〕，盧景文首次做這齣劇，邀請了前香港管弦樂團指揮石信之首度跟他合作，別具意義：「大都會名家匯演歌劇精選」中由演員、導演到指揮都以外國人為主，而《弄臣》則恰巧相反，不但在指揮方面起用華人，演員也有鄭慧芊、李建真、江志群、陳嘉璐等華籍演員（當然，基於票房考慮，主角還是由從外國請來的演員擔任）。盧景文認為：「西洋歌劇源自完全西方的領域，人才輩出，華人能夠衝破這個限制的，為數不多。事實上，像美國及南美國家，先後接受歐洲古典音樂的傳入，發展了近數百年而未曾中斷，相對來說，中國人便明顯地屬於外來身份進入別人的文化領域了。我認為在這方面有貢獻的人士，是值得讚賞，他們不但把歌劇帶到華人的地方，更加令到後輩發現有發展的機會。」

在這次演出中，盧氏頗欣賞鄭慧芊的表現，也為她短促的演藝生涯而有所感慨：「鄭慧芊是女高音徐美芬的學生，當時只不過二十多歲，表現四平八穩，具備一定條件，但後來為甚麼沒有再唱歌劇呢？因為到了中英談判香港前途時，她選擇移民到紐西蘭去了。」

除了以華人為主要演出班底外，盧景文又刻意把《弄臣》的時代背景，由十四世紀搬到第二次世界大戰的時代，構思十分大膽：「故事本身是講述一個極權勢力中，有一個橫行無道的公爵，他的弄臣不但不聲討他，反而煽風點火，對受迫害的人更百般侮辱，後來這個弄臣一家終於身受其害。我把故事搬到近代，目的是容易令觀眾產生興趣，引起共鳴，反正這種劇情是在任何一個專制、極權的社會中都有可能

十二｜〈弄臣隨筆〉，陳鈞潤，《弄臣》場刊，1982年。

發生。」他又指出後來有英國的歌劇製作人 Saunthan Miller 把《弄臣》的背景設定在紐約黑社會，認為對方比自己更聰明呢！

「大都會」時代

大概是 1982 年鍾安·桂路組織劇團演員來港後，觀眾反應良好的緣故，在 1983 年 6 至 7 月期間市政局一百周年紀念節目中所演出的《蝴蝶夫人》、《卡門》，以及 1984 年 6 月演出的《波希米亞生涯》，都是以同一種模式製作，隨團包括演員、導演和指揮，盧景文負責策劃統籌，但每次都有意識地加入華籍演員，例如在演《蝴蝶夫人》時用了李建真、陳洪昭和潘思朗，演《卡門》、《波希米亞生涯》時用了鄭慧芊。另外在演出《波》時又安排了七名特約演員，其中六人為華籍演員，並由林樂培指導香港兒童合唱團參與演出。

這裡有一點很值得討論：「大都會」在 1982 年東來之前，一直由盧氏負責選用演員、導演、指揮，但他們跟市政局合作期間，其團員成了演出及製作名單中的「必然正選」，就連 1983 年演《蝴蝶夫人》時，女主角也是由其團員擔演，似乎有違盧氏過去演《蝶》劇時所強調的「亞洲人演亞洲人角色，西方人演西方人角色」的原則──對於這個現象，到底他是無可奈何，還是欣然接受？

「從 1982 年這班人開始東來，到 1985 年後市政局不再請他們演出，我一直都沒有表達過任何意見，而且我很清楚他們雖然有著紐約大都會歌劇院成員的身份，但事實上卻與劇院無關，他們只是私底下自組公司來演出，而這種製作沒可能以非牟

1984年盧景文跟「大都會」劇團合作的《波希米亞生涯》。

利的手法營運。不過,他們要在我願意參與的情況下才能夠演歌劇,否則或者只能夠表演唱歌,所以話事權仍然是在我手中,尤其是在舞台製作方面,我甚至拿著麥克風督導一切。不過演出風格就始終要遷就他們,例如他們可能已經演過《蝴蝶夫人》百多次,總沒有可能叫他們跟著我那一套去做,況且這樣也沒有足夠時間去排練。對於用本地還是外地的演員,我的立場是:不可以為地域、鄉土而影響藝術水平,例如香港管弦樂團內,大部分都不是本地人,你說香港沒有人懂拉小提琴嗎?沒可能吧!問題能不能肯定達到國際水準。當然,藝術怎樣也會受到民族主義的影響,但不能夠過度。83年演《蝴蝶夫人》時,我知道要用外國演員做女主角,便故意設計到舞台遠離觀眾,以免造成反效果。」他又謂在國際舞台上,演員和角色所屬的國籍並非時常吻合,黑人飾演蝴蝶夫人也是常事,而歌劇發展至現在也超越了細微的寫實層面,演員的種族往往並不構成重要的問題。〔註十三〕

十三│ 節錄自〈導演歌劇二十年——盧景文〉,《君子雜誌》中文版,1991年6月。

其實，跟「大都會」合作，除了讓本地觀眾有機會欣賞到外國專業劇團演員的演出外，亦起了文化交流的作用，例如當 1984 年 7 月及 1985 年 7 月「大都會」先後在新加坡及泰國演出《波希米亞生涯》及《卡門》時，便特別邀請盧氏去出任監製，並擔任舞台設計，不但令他進一步蜚聲國際，也促進亞洲其他國家的歌劇發展：「我不敢說它們在歌劇方面是初起步，不過我到新加坡演出時並沒有正式的歌劇院，只是在當地的世貿中心其中一個展覽廳內搭建舞台，而那次演出後，當地才成立第一個歌劇組織。」

曇花一現的香港合唱團

前文提及過，在七十年代政府大力推廣文化藝術發展，促使香港話劇團、香港中樂團的成立，稍後香港舞蹈團亦正式成立。盧景文指當時在文化事務署工作的陳達文，有意成立「香港歌劇團」，找來石信之研究其可行性，結論是宜先組織合唱團，作為歌劇團的基礎，在尖沙咀香港文化中心落成之後，具備較佳條件時可以考慮正式成立歌劇團。於是，陳達文找了盧景文和石信之合作，負責挑選合唱團團員，據說當年投考者達三百多名，從中選出七十名在技巧和唱法方面都適合歌劇演出的成為團員。〔註十四〕1982 年 8 月，香港合唱團正式成立，並參與了 10 月的亞洲藝術節演出，又在 1983 年 4 月委任石信之擔任音樂總監，踏出合唱專業化的第一步。

不過，石信之僅在大型演出節目擔任指揮，平時則由前雅樂社的合唱指揮符潤光負起訓練團員的責任。符潤光是雅樂社合唱團最早期的成員之一，也是聖保羅男校的

十四 | 《香港音樂發展概論》，朱瑞冰主編，三聯書店（香港）有限公司，1999年，頁 98 - 99。

學生，中四時在師兄馬豪輝、鄭慕智的介紹下加入合唱團，最初是擔任男高音，繼而擔任合唱指揮，跟盧景文合作多年，頗得盧氏信任，於是盧氏便邀請他參加香港合唱團。在符潤光的記憶中，當時合唱團的成員男女參半，而且除了本地人之外，還有內地及外籍人士。至於實際的運作情況，雖然團員在名義上是受薪的，但實際上是以半職業的形式，有點像早期的香港小交響樂團，一星期約練習三四晚，地點主要是在九龍公園清真寺旁的辦公室。他們的演出多數由市政局安排，像復活節、聖誕節等節日舉行的音樂會，有時亦會參與盧景文歌劇的演出──盧景文常謙稱「不要說是他給後輩機會」，但事實上他的確有意識地安排後輩吸收演出經驗，在 1984 年演出《嵐嶺痴盟》及 1985 年演出古諾的《浮士德》（Faust），他特地讓香港合唱團取代雅樂社合唱團擔任合唱。同時，他又明白這班來自不同背景的團員，對歌劇演出始終比較陌生，所以他經常抽時間在排練時跟團員分享心得，甚至親自講解劇情。

──努力去做好一件事，並不代表對這件事的成功抱著樂觀的態度。我們從 1984 年的舊報章中，找到盧氏向記者所說的一番辛酸話：「在香港學習歌唱藝術的人，由於受地域的限制，表演的機會較外國為少，加以本港沒有適當的環境配合歌唱藝術的發展，致令這種專業人才異常短缺 …… 其中尤以男性歌唱家為甚，因為男性最早也要在廿歲以後，聲線的轉變才告穩定，若這等人立志成為一個專業的歌唱家，往往受到許多客觀環境因素所左右，而不能成功。」〔註十五〕

以上盧氏對本地藝術歌唱家的看法，不幸言中：這個被視為「歌劇團基石」的合唱團，成立僅五年便宣告名存實亡。石信之在 1984 年約滿後沒有續約，符潤光稍後

十五｜ 〈本港限於地域環境・將仍欠專業歌唱家〉，《華僑日報》，1984 年 11 月 28 日。

又到海外進修音樂教育課程，合唱團頓時失去領導人物，同時又缺乏演出機會。盧景文指出：「加入香港合唱團當團員，每月都有幾百元的收入，但問題是該團沒有足夠的演出。我安排過他們在我的歌劇中擔任合唱，但覺得他們對傳統的西方作品認識不足，這可能是由於部分團員跟雅樂社成員的背景大相逕庭所致。所以，後來我寧願鼓勵符潤光成立香港歌劇社，認為這樣做更有助發展歌劇團體。」符潤光亦同意部分團員演繹外文方面有困難，像演唱聖誕歌曲、神劇都不理想，只能夠耐心教導，並善用他們在歌唱技巧方面的長處，提升合唱的效果，但最終仍逃不過「暫停」的命運。（按：該團至今仍未正式解散，近年還出現過不少以「香港合唱團」名義舉辦的活動，不過無法得知是由這個市政局時代的團體，還是後來石信之自行另組的同名團體主辦。）

演出不足、質素參差固然是問題所在，但開支與演出不成正比，更加速了它的衰落。雖然盧氏指這種收支不平衡的情況，世界各地大部分合唱團體皆是如此，但有研究本地音樂發展的學者，曾經列出一張合唱團開銷的清單：團員參加排練與演出可按次支取車馬費，排練每次五十元，演出每次一百元。首次演出共兩場，排練二十次，出場人數約六十人，以此計算，花在團員的車馬費就要七萬五千元！〔註十六〕後來團員以驚人的速度流失，演出的機會也大減，本來有心留效的團員也不得不為生活而打算，漸萌去意。

事實上，要維持一個固定的合唱團體，十分困難，盧景文對此亦十分明白：「一個合唱團在香港很難有職業化的充分理由，從資源調配上要求物有所值的情況來說，一個全職的合唱團較業餘的水準高出多少，往往難以判定 …… 更重要一點是，欣賞

十六｜ 《香港音樂發展概論》，朱瑞冰主編，三聯書店（香港）有限公司，1999 年，頁 99 - 100。

歌劇，著眼點往往是出色的明星。沒有人因為合唱團而去看歌劇，合唱團只是綠葉的角色。香港並非產生西洋歌劇明星的基地，成立合唱團去培養歌唱家只會浪費大量資源。」〔註十七〕

事實擺在眼前，盧景文要繼續做歌劇，就要面對實際環境的條件限制：「理想的製作條件當然希望如西德歌劇院，組織內有駐團的演員和工作人員，每次製作只更換主要演員而已。一夥人長時間合作自然最為理想。但目前連倫敦的高雲花園歌劇團也未能做到這樣，只有一些駐團的工作人員和任配角的演員，任主角的明星仍要每次向外地借將。所以在一年才演出一兩次歌劇的香港和台灣，亦只能採用折衷辦法，每次演出都要組織人手。」〔註十八〕

作為市政局轄下的一個藝團，香港合唱團的曇花一現，同時令到成立香港歌劇團變得遙遙無期，盧景文只有繼續用「即演即組」的模式去製作。不過，他笑言在這曇花一現之間，卻發生了一件改變他一生的事情：「當年招募合唱團團員時，蔡淑娟請了一位鋼琴伴奏，她就是後來的盧太（盧氏的第二任太太），她改變了我的一生。」

嶄新的舞台設計

策劃、導演、編撰、布景及服裝設計、音樂總監……這些不同的崗位，盧景文都曾經出掌，大家可能會產生疑問：是他好大喜功、要盡攬所有工作？是他為了節省開支而挑起幾乎不是一人所能夠背負的重擔？還是他真的有著「能人所不能」的多

十七｜同註十二。
十八｜同註十二。

才多藝？我們套用盧教授的一句話：「不管是用甚麼方法，最重要是最終出來的水準、效果如何。」在1985年7月盧氏製作的《阿伊達》第二段，其舞台設計堪稱是他的代表作之一，效果說明了一切。

這齣歌劇是威爾第的名作，取材自古埃及傳說，據說威爾第還發明了「埃及音階」（降第二音），自謂「模仿現實固佳，發明現實更佳」〔註十九〕，不知道盧氏是否從威爾第的話中得到啟發，構想出一個前所未見的場景——為配合古埃及的故事背景及情節，他在舞台上打造了三個「金字塔」——如果以寫實手法仿製金字塔，不但造價昂貴，且一向被評為舞台深度不足、樂池狹小的大會堂音樂廳也肯定容納不到，就算容納得到，又可能對演員、樂隊的演出造成影響，而且台小塔大，美感盡失。一般人可能會以逼真的圖畫代替，但盧氏卻想出以多根支架組成三角柱體，置於台上，造成不重形似而重傳神的「金字塔」，演員可以在支架下走過，無礙演出。這一個舞台設計集創新、美感、實用等多項元素，難怪英國歌劇月刊 *Opera* 1985年10月號也撰文報道：「我們看到因劇情需要而身穿亮麗的埃及服裝的中國演員和合唱團，跟盧景文的金字塔和紀德禮（隨團導演）充滿想像力的製作互相配合。」〔註二十〕

除了舞台設計令人耳目一新之外，在其他方面盧氏亦有特別安排：由於這次是跟「大都會」合作，所以在導演、指揮以至主要演員方面都盡量善用，但盧氏就找來愛樂樂團負責演奏，並邀得香港航空青年團派出超過一百一十名團員，扮演埃及士兵出場，營造氣勢。他笑言當時一心想找十六至二十三歲、懂步操的「兵種」，而可以物色「服兵役」的對象就有三個：「A、香港童軍，但他們年紀太小，除非能夠找

十九｜　〈阿伊達隨筆〉，陳鈞潤，《阿依達》場刊，1985年。
二十｜　譯自英國 *Opera* 雜誌，1985年10月，頁119。

來十六歲便有身高五呎八吋的；B、民安隊，他們樂於演出，但由於所有收入必須歸於庫房，因而謝絕參與；C、航空青年團，它是殖民地時代的產物。」最後他選了C，而演出效果亦能夠符合他的要求，大概是這個緣故，在1985年11、12月間演出的《浮士德》，以及1986年製作的《英宮恨》，盧氏亦繼續邀請該青年團參與演出。

——這次亦是「大都會」最後一次來港演出，不知甚麼緣故，這個趁休假作巡迴演出、賺取外快的演員湊拼而成的團體，從此在香港絕跡。盧氏認為，作巡迴演出的經費不菲，要由很多城市的主辦單位負擔這筆邀請費用，若干城市負擔不起的話，便有可能無法再作類似的演出。不過，他們當中有一位女高音梅露（Aprile Millo），在巡迴演出後聲名大噪，評論家把她與一代名家塔褒蒂相提並論；而華裔女中音鄧韻則繼續獲得盧氏重用，經常來港演出。

此後，盧景文又重新使用「即演即組」的製作模式，在《浮士德》中自己重掌導演一職，並親自挑選了男高音柏斯丁尼（Gianfranco Pastine）、男低音波陀里（Carlo de Bortoli）、女高音松本美和子及男中音賽維利（Roberto Servile）等演員，配合本地演員鄭慧芊及張健華演出，又邀請了香港管弦樂團駐團指揮劉子成、航空青年團及陳寶珠芭蕾舞學院助陣，一切又回復到1977年市政局開始全面資助時的局面。

主流以外

看到這裡，相信大家都會發現一點：儘管西洋歌劇為數極多，但香港的歌劇製作單位，往往會以上演一些「戲寶」作為優先選擇，很多人以為這是基於商業考慮，盧景文卻坦言：「據我估計，在香港熱愛而對歌劇有興趣的人不會超過三千人，所以純粹從商業角度看，做歌劇是必定會蝕本的，還有甚麼商業考慮可言？我只不過是希望把這種藝術推廣給更多人認識，同時確保有一定的入座率而已。」

因此，像《蝴蝶夫人》、《波希米亞生涯》、《阿伊達》等劇目的演出次數比較多。但在主流以外，盧氏也敢於把一些沒有太多人認識的歌劇搬上舞台，提升本地觀眾的觀賞水平。像唐尼采提的《嵐嶺痴盟》，音樂質素甚高，在歐美很受歡迎，不但成為外國劇院演出的重要劇目，連在香港也能夠找到十二個不同版本的錄音唱片，於是盧景文於 1984 年 12 月製作此劇，在選角時更特別留意演員的高矮肥瘦，以配合角色的形象；〔註二十一〕然而，結論卻是香港人對它感到非常陌生，對精心挑選的人物的造型，沒有產生特別的感覺。名作尚且如此，更遑論那些冷門劇作了。

儘管如此，在 1986 年 7 月，他把唐尼采提另一齣作品《英宮恨》（精選片段見於光碟第二段）送上，也是至今他唯一一次製作這齣歌劇。此劇的創作過程，十分多災多難：拿坡里王室成員看過綵排後即下封殺令，唐采尼提被迫修改內容，並把它改名為《龐德蒙蒂》（*Buondelmonte*），而兩名主演的歌唱家更在最後綵排時大打出手，在 1834 年首演時更是票房慘淡，過了超過一個世紀（1958 年）才開始得到觀

二十一｜ 《華僑日報》：〈月中盛大公演四場．歌劇「嵐嶺痴盟」〉，1984 年 12 月 17 日。

眾認同。盧景文選演了這齣歌劇，坦言是純為藝術、不理觀眾：「這齣劇有五個極具難度的角色，而且要由頭唱到尾，當時除了江樺之外，幸好找到一位台灣女高音朱苔麗助陣，而英國男中音聶明康（Micheal Rippon）剛巧又來了香港，於是我就把握這個時機去做這齣歌劇。此後，香港再沒有機會上演，其實我懷疑當時沒有太多觀眾懂得欣賞這齣劇呢。」

盧景文把握這個時機製作《英宮恨》，其實十分明智：一來江樺已經很久沒有踏上舞台演歌劇，她的支持者自然期待已久，而她的對手朱苔麗也是極具份量的女高音——她十七歲時往意大利學唱歌劇，先後在托蒂‧達爾‧蒙蒂國際大賽及杜林皇家歌劇院年青歌劇演唱家國際大賽獲獎〔註二十二〕，她飾演的瑪麗女皇，跟江樺所飾的伊利沙伯女皇，一柔一剛，各具造詣，應該充滿吸引力。然而，大大小小的評論，無不以「冷門」、「生僻」、「不甚著名」甚至「一個新穎的劇目」去形容，可想而知大家對這齣歌劇感到相當陌生。這種陌生，自然影響了觀眾的投入程度。陳鈞潤在該劇的場刊中，也引用了甘門士（Commons）的一番話：「所有歌劇都倚靠觀眾對清楚表達而提升了的感情作出反應……在其歌劇形式中，濾出與再喚起我們內心特別的感受」〔註二十三〕如果觀眾對作品並不熟悉，情緒可能難以被劇情所牽動，對悲慘的場面也無動於衷，自然作不出任何反應。

—— 一齣歌劇能夠傳世，能夠成為膾炙人口的作品，自然有其出色的地方，但這跟它是否一部出類拔萃的傑作，往往是兩回事，不少從事藝術創作的人，都在「維持藝術水平」和「討好普羅大眾」之間求取平衡，皆因曲高和寡的作品固然難以流傳，但基於藝術良知，總不能以一些連自己也感到汗顏的劣作來換取掌聲。有時，

二十二 ｜ 《新晚報》：〈越泡越香‧越唱越好——朱苔麗談歌劇演唱的追求〉，1990 年 4 月 30 日。
二十三 ｜ 〈英宮恨隨筆〉，陳鈞潤，《英宮恨》場刊，1986 年。

台灣著名女高音朱苔麗（右）與飾演瑪麗女皇的江樺（左）大演對手戲。

在長期娛樂觀眾過後，總要為自己的藝術理想做一點事。這不但解釋了盧景文為何要做非主流的作品，更解釋了他為甚麼在香港這個不具備充裕條件的地方（他指出，香港跟巴黎、紐約等地不同，它們有著根深蒂固的西洋文化，因此在香港不會找到歌劇的根源），從事歌劇製作超過四十年。

他又曾經這樣說過：「藝術與娛樂的界線是比較模糊，但很明顯大部分娛樂的目標，是使人忘記煩惱，娛樂製造了一個虛構的環境供人的思想暫時迴避現實的問題。但真正有長遠價值的藝術能使人注意到自身及社會存在的問題，並意圖以藝術方式來啟發思想；在表達某些理想之餘，還可批判現世的缺點。」〔註二十四〕

有不少歌劇作品是他十分熱愛的，可是明知不會有太多人會購票入場，所以至今都沒有製作過，包括 Riccardo Zandonai 的四幕歌劇《弗蘭切絲卡》（*Francesca da Rimini*），以及 Umberto Giordano 的四幕悲歌劇《安德烈亞‧謝尼埃》（*Andrea Chénier*）。相信連喜歡歌劇的人士，也未必聽過這些作品，所以盧氏也要面對現實，貫徹他實事求是地搞藝術的原則。另外，語言和宗教也是他考慮的因素之一：曾經在意大利留學，意大利文自然沒問題，回港後又自學過法文，所以他對於製作意大利文或法文的歌劇信心十足，但由於不諳德文，是故至今都沒有考慮製作大型的德國歌劇（後來只製作過用德語演出的輕歌劇《風流寡婦》和《蝙蝠》）。同時，也因為沒有宗教信仰，神劇也不在他考慮之列：「我不信教，對宗教沒有情感，所以沒有信心，認為處理上不會太好，這方面我可不能欺騙自己吧。」

二十四｜ 《常棣──男拔萃校友訪問集》，拔萃男書院，2006 年，頁46。

世界博覽展才華

翻查紀錄，在1986年盧景文只製作了一齣歌劇〔同年6月由美國華裔人士組成的四海劇社，在紐約曼克頓的佩斯大學（Pace University，場刊譯作丕士大學）重演了他改編的《雪山飛狐》，由伍朝方執導〕，原因是他把握機會，將他的創作帶到外國——首先他在年初到意大利演出了《浮士德》，事緣在1985年跟男高音柏斯丁尼合作做此齣歌劇時，對方感到十分滿意，認為可以照足香港版本搬到意大利上演，於是在他穿針引線之下，盧氏的製作在卡利亞里（Cagliari）登場。

同年，在加拿大溫哥華舉行的世界博覽，香港著名建築師何弢邀請了盧景文和林樂培合作，設計香港展覽館。有關盧、林兩位藝術大師的認識，值得在這裡花點筆墨去介紹一下。在澳門出生的林樂培，年輕時曾是中英管弦樂團成員，負責演奏小提琴，1953年出國留學，先後在加拿大多倫多音樂學院及美國南加州大學電影學院進修，1964年回到香港發展。他的代表作，包括小提琴奏鳴曲《東方之珠》、交響詩《太平山下》、管弦樂《謝灶君》及《昆蟲世界》等，均有意識地融會中西音樂的特點，被譽為「香港現代音樂之父」。

林樂培跟盧景文的啟蒙老師黃呈權相熟，回港後黃、盧二人更替他辦過音樂會，自此林樂培便跟盧氏成了朋友。稍後林氏在麗的電視工作，也找來盧氏主持介紹電影的節目，並在1966年《蝴蝶夫人》首次演出時，安排在電視節目中播放片段。到了八十年代，香港電台購入了一部錄影車，邀請林樂培擔任編導及監製，並播放了

不少盧氏的歌劇製作。林樂培記得有一次到大會堂拍攝歌劇綵排,香港管弦樂團某些外籍樂手卻嚷著要他付錢才肯讓他拍,否則便亂彈一通:「我告訴他們香港電台是非牟利機構,只是很想讓多些人認識本地製作的外國歌劇,於是他們便讓我拍了半小時,而盧景文也沒作聲,讓我順利拍攝。」

兩位大師惺惺相惜,但在創作上首次合作,卻是 1982 年由曹誠淵、黎海寧編舞的舞劇《叛逆、靈鳥、仙燈》。到了 1984 年左右,香港政府決定參加溫哥華在 1986 年舉辦的世界博覽會,一直在本地建築界享負盛名的何弢,在 1985 年 6 月決定參加投標,當時共有三位設計師競逐,結果何氏脫穎而出,馬上籌組工作小組:何氏本人負責場館建築及場內設計,並找了盧景文負責故事創作及策劃場內表演項目,林樂培負責作曲,又邀請了德國籍著名攝影師 Frank Fischbeck 拍攝,組成一個多媒體的「展品」,盧景文憶述:「何弢跟我一起構思一個能夠代表香港的場館時,首先考慮的是:場館是給甚麼人參觀?內容要包含甚麼?如何在有限的參觀時間內,表達到香港有甚麼特色,會不會是假髮、塑膠花呢(按:當時香港手工業蓬勃,這兩樣為主要生產品)?」

盧氏謂,他們先用竹棚及公仔製作一個模型,向主辦單位簡單陳述展覽的概念——以中西合璧、國際中心為主題,在熒幕上播放約十分鐘的幻燈片。他撰寫了一個劇本,請林樂培作曲配合,再挑選最理想的照片。然而,在這個時候卻出了岔子:「Fischbeck 所要求的音樂風格跟林樂培的不甚配合,於是他不按本子辦事,自行把照片帶回德國慕尼黑去製作幻燈片,以配合他個人喜歡的音樂。」我們翻查過何弢撰寫的紀錄,指出 Fischbeck 在 1985 年 8 月左右,以他過去主要在慕尼

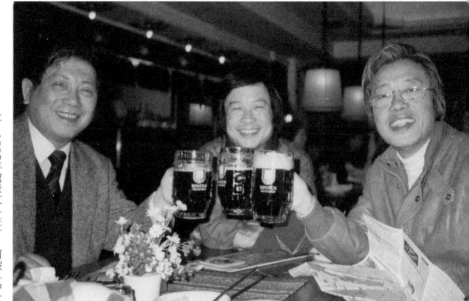

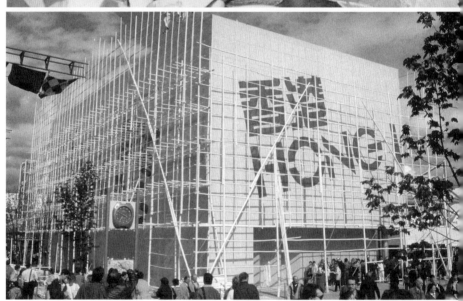

上：1985年盧景文（左）、何弢（中）與林樂培（右）因世界博覽會而聚首一堂。
下：1986年在溫哥華舉辦的世界博覽會，被譽為規模最大、最成功的一屆。圖為香港場館的外貌。

黑、維也納的影樓工作為理由，強調必須先返回德國製作；儘管何弢對他說，其他成員都在香港，這樣分隔兩地會影響合作和進度，但在 Fischbeck 堅持下也沒有辦法。事實上，這位德國攝影師在博覽會展開前五個月，即 1985 年 12 月，突然提出幻燈片應該按照他的編排方式，要求何弢把所有播放器材送到德國。何氏等人在 1986 年 2 月趕往慕尼黑，發現經他修改後的影片，不但換了音樂，鋪排也令人難以接受，雖然何弢、盧景文和林樂培都是身經百戰，但面對這種變故，也不禁急得團團轉。要把這個爛攤子收拾，可謂刻不容緩，盧景文有這樣的憶述：「我們找了本地一位相關技術的專業人士張俊明幫忙，嘗試把投影機和幻燈片靈活調送，編排得天衣無縫。雖然，此舉引起了那個攝影師的不滿，最後甚至要對簿公堂，但事情還是解決了。」當然，他不忘補充一點，就是 Fischbeck 在此事中也貢獻不少，不能因為引起了這場風波而完全抹殺他的功勞。

這一屆世界博覽會在 1986 年 5 月 2 日展開，而何弢、盧景文、林樂培三位大師攜手合作的設計，總算在 4 月 20 日修改完成，我們不得不佩服他們應變能力之高，而出來的效果，也是令人目不暇給的。

影片中首先出現香港維多利亞港的夜景，再加上漫天煙花，格外奪目璀璨，接著便是一些香港著名品牌以密集形式出現（盧氏說其中隱含了贊助商的標誌），然後便是有關香港的民生、文化、商業、工業發展的剪影；另外，為了配合當年世界博覽的主題，影片中亦花了不少篇幅去描繪香港的交通運輸、通訊、科技、金融、建築、紡織、製衣、時裝，最後是多幅與龍有關的圖片，以及香港由黃昏漸變到晚上的景色，以首尾呼應的形式作結，意念新穎，又具備了獨特的風格。據說在熒幕前

還安排了經過精心打扮的舞蹈員表演（由香港舞蹈家梅斯麗負責編舞）。全片共長十多分鐘，音樂創作及製作由林樂培一手包辦作曲，盧景文更譜上一小節英文歌詞，十分貼題。盧氏謂這個節目前後共演出二千場，版稅收入十分可觀。

為了參加這個博覽會，盧景文一早便累積了假期，然後在 1986 年暑假飛抵溫哥華工作，在彼邦斷斷續續逗留了五六個月，直至博覽會在 1986 年 10 月 13 日閉幕。要留意這邊廂歌劇《英宮恨》才告演畢，那邊廂盧景文便已經身在遠赴加國的客機上，長途跋涉地投入另一項工作，那份對藝術創作的熱誠，實在令人欽佩。而這一屆的世界博覽會，在當時被譽為「過去舉行過的同類世博會中最大、最成功的一次」，參展國家達百多個，而參觀人數更超過二百萬。能夠在這個國際性的盛會中展露才華，相信為盧景文帶來莫大的滿足感，他跟何弢、林樂培成功的合作，也證明了本地創作絕不比其他國家遜色。

《遊唱武士》與《諾瑪》

經過八十年代上旬的「大豐收」時期，盧景文的名字可謂馳名遐邇，同時他在公職方面的擔子也進一步增加，間接令他在八十年代末稍稍「減產」——1986 至 1987 年，他出任市政局文化活動委員會主席，1988 至 1989 年他更被選為文化事務委員會主席。1987 年他再婚，然而為了籌建香港文化中心及其開幕節目《國際演藝菁華》之事宜，在環遊世界的蜜月旅行中，需要抽時間跟市政總署的蔡淑娟到歐洲公幹，先後到過意大利、西德、奧地利等國家物色演出團體及藝術家，令「二人世界」變成「三人世界」。在這種情況之下，於 1987 至 1989 年之間他在香港只

曾製作過兩齣歌劇，分別是威爾第的《遊唱武士》（*Il Trovatore*）和貝里尼的《諾瑪》，另外亦為中英劇團製作的話劇《女大不中留》，擔任布景及服裝設計，以及在市政局跟力行劇社合辦的大型創作話劇《命運交響曲》擔任舞台布景設計。

不過盧景文的「減產」，尚未釀成本地歌劇活動完全停頓：同一時間，香港藝術節亦有不少歌劇節目，例如1986年在得到賽馬會贊助下，邀請了英國格蘭特堡歌劇團（Glyndebourne Festival Opera）演出莫札特的《唐・喬望尼》（*Don Giovanni*）及布列頓（Benjamin Britten）的《仲夏夜之夢》；1987年製作過德國作曲家華格納（Richard Wagner）的《漂泊的荷蘭人》（*Der fliegende Holländer*，英譯作 *The Flying Dutchman*）；1988年邀請了北京的中央歌劇院以國語演出《蝴蝶夫人》及《卡門》（對於把歌劇翻譯來演唱，盧氏並不欣賞，而這種演出也逐漸消失）。雖然，這些都是從外地邀請劇團來港的演出活動，始終不是本地製作，但卻成了每年藝術節的固定項目，為觀眾提供更多選擇，而盧氏則繼續邀請外國演員參與本地製作。

──看到這裡，大家可能有一種錯覺，以為盧氏雖然有很多「職銜」，其實卻是游手好閒，整天都在策劃歌劇演出、設計話劇的舞台布景，甚至隨時可以離開香港，參加世界博覽會、度蜜月、在外國搞製作；然而，事實和大家所想的頗有出入：「我每天清晨五時起床，上班前已經準備好了足夠的工作，讓秘書、助理執行。八時半多數會出席市政局議員的會議，下午則返回學校開會。每當我有製作進行，事前可能經過幾個月的構思，直至演出前大概三個星期左右才集中精神去處理。所以，我盛年時睡得不多，可是在放假時一天睡足二十小時也說不定呢！」我們從盧氏這番

話，證明了他並不是沒事忙，藝術創作是他用工餘時間去進行的，難怪他常常說在這方面僅佔他人生的三分之一的時間（另外三分之二分別為教育事業和為社會服務的公職）。

《遊唱武士》在 1987 年 12 月上演，距離上一齣歌劇《英宮恨》的演出時間足足有十七個月之久。盧景文曾於 1982 年跟「大都會」演員合作時演出《遊唱武士》的選段，此作早年多數被譯作《遊吟詩人》或《遊唱詩人》，但盧氏卻認為不太理想：「首先《遊吟詩人》用廣府話讀起來不好聽，而且故事的主角其實是革命軍，是武士打手，詩人身份只是用來掩飾，方便他去追求宮女，所以我寧願用《遊唱武士》。」

這齣劇跟《英宮恨》一樣需要多位歌藝精湛、能夠獨當一面的演員，因為每一聲部的主角都有獨唱場景，很有發揮的空間。盧氏這次頗重用華籍女演員，包括在「大都會」合作時認識的鄧韻，以及台灣出生、在意大利成名的易曼君——這兩位女演員以華人身份打出名堂，充滿傳奇色彩。鄧韻生於廣州，在北京中央音樂學院研習聲樂，畢業後在全國各地演唱，直到 1980 年因入選國家青年藝術家代表團，有機會到歐洲演出，備受好評，繼而到紐約深造，1985 年更加入了紐約大都會歌劇院成為駐團青年演唱家；而易曼君則生於台灣，在意大利羅馬的聖西絲莉亞音樂學院進修，並由 1976 年開始從事專業歌劇演唱，她不但獲獎無數，而且曾於世界超過三十個城市主演過《蝴蝶夫人》，獲得一致讚賞。

指揮方面，盧氏邀請了年僅二十八歲的紐約市立歌劇團指揮祈索浦魯士（Constan-

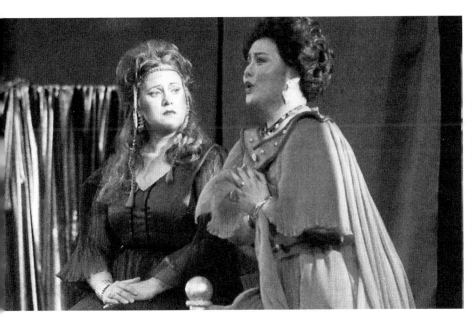

在1989年的《諾瑪》，盧景文重用華籍女演員，右為華人女中音鄧韻。

tine Kitsopoulos）擔任，這位年輕人也成了盧氏未來幾齣歌劇的御用指揮。值得一提的，是這次演出地點不是香港大會堂，而是在1985年啟用的香港演藝學院（The Hong Kong Academy for Performing Arts，簡稱APA）——1986年韋志誠（Angus Watson）改編的《戴黛與安納爾斯在迦太基》（*Dido and Aeneas in Carthage*，又譯作《戴黛與安納爾斯》）曾經在該校的戲劇院演出，而盧景文則是首次在這間他有份參與籌辦的學校中安排演出，後來更與它結下不解之緣：「那時文化中心未落成，蔡淑娟等人知道大會堂有不足之處，想試試非市政局轄下的合適場地，所以我建議在 APA 的歌劇院演出。」

這次《遊》劇演出三場後，男中音安德遜對盧景文十分欣賞，更邀請盧氏到他任教的美國俄亥俄州阿高朗大學（University of Akron），製作了 Engelbert Humperdinck 的歌劇《糖果屋》（*Hänsel und Gretel*，一譯作《魔幻森林》），後來又

到過意大利再演《遊唱武士》，盧氏自言曾經想把故事背景設定在太空，但後來因為資源問題而打消了這個念頭，否則肯定會令看慣了傳統演繹的意大利人，目瞪口呆。他說：「我認為人性是可以宇宙化，人的價值觀可以搬到任何地方，甚至在太空裡都會發生。所以重大的藝術作品在於其宇宙性，而每個藝術家都可能對人性找到新觀點。」

至於《諾瑪》（精選片段見於光碟第三段），早在盧景文首次製作歌劇時（1964年），已經演出過其選段；事隔二十五年，盧氏終於有機會把它在同一場地（香港大會堂），完完整整地送給觀眾——不過不知道席上有多少人，曾經看過四分之一個世紀前的作品了。陳鈞潤指《諾瑪》是一齣「女高音主角之劇」〔註二十五〕，因此揀選女主角的工作十分重要，於是盧氏除了沿用鄧韻之外，又特別邀請了在1981年憑《榮耀頌》獲得歐洲唱片大獎的娃洛芙卡（Louise Wohlafka），她曾經在美國演過《諾瑪》，獲得一致好評；另外，他亦給予江樺的學生李麗詩首次演出他的歌劇的機會。男演員方面，陣容包括奧馬拉（Stephen O'Mara）、貝達茨（Franco Bertacci）和江樺另一位學生黎列剛，貫徹盧氏「華洋並重」的選人作風。

在這兩個製作中，盧景文在服裝設計方面特別花了心思，這一點我們可以從他的手稿中欣賞得到，他強調：「在舞台上所用的戲服，跟在街上穿著的時裝不同，因為我喜歡盡量利用舞台上的燈光效果，立體感很重要。你們看看我的手稿，連暗花、陰影都畫了出來，方便工作人員依著去縫製。為了立體效果，我要求製作服裝的同事凸顯戲服的質感和真實感才行。」

二十五| 〈諾瑪隨筆〉，陳鈞潤，《諾瑪》場刊，1989年。

—— 這次也是盧氏最後一次請陳鈞潤翻譯字幕，為免讀者以為二人不知為何反目成仇，他對此事特地加以解釋：「陳鈞潤的翻譯，妙語連珠，令人激賞，我不再找他譯字幕，絕對不是對他有任何不滿，而是我想：那些人所共知的劇作，大家都知道故事內容了，而比較陌生的，我也需要熟習和分析劇情，因此不用找專人翻譯了。再者，當時我對字幕的功用有了新的看法，是時候作出轉變——我認為歌劇的字幕，應該用最簡潔的方式，讓觀眾明白劇情的發展。在這種要求下，如果我刪減了陳鈞潤的譯文，又覺得可惜；沿用的話，又怕觀眾不期然把目光集中在字幕，因而離開了台上的表演，分散了注意力，因此我才改變了字幕的模式，不再翻譯全文。」

儘管如此，踏入下一個世紀，他們又有另一個機會，在創作上再次攜手合作。

「演藝」時代：

踏足祖國

九十年代是盧景文踏足祖國舞台的年代。在過去，他的足跡遍及意大利、西班牙、美國、新加坡、泰國等地，但到了二十世紀末才有機會在台灣及大陸展露才華，推動歌劇的發展。

1990年1月，盧景文應台北市政府的邀請，參與了「台北市音樂季78」，擔任《遊唱詩人》（即《遊唱武士》）的導演，這次邀請大概跟盧氏在1987年製作過這齣歌劇且備受好評有關。而這一次也是他首次在台灣製作歌劇，主辦單位除了邀請了幾位外國演員如庫瑟尼契（Pamela Kucenic）、渡邊美佐子、賽巴斯提恩（Bruno Sebastian）及菲力（Silvio Eupani Ferri）外，其他工作人員大部分是台灣人，包括台北市立交響樂團、保力達藝術家合唱團，以及兩位指揮陳秋盛、呂紹嘉，並由林璟如負責服裝設計。盧氏謂這一次沒有兼任其他工作崗位，只當導演，對台灣的舞台監督、後台工作人員的質素都十分欣賞，「他們不少自美國學成回來，所以比香港的稍為優勝，而且跟他們合作也很愉快。不過，在排演安排方面就不夠香港嚴謹，這個可能跟樂團、合唱團的管理有關，我認為製作態度可以更加認真。」

他又指出，當時台灣國家戲劇院的舞台，跟香港不一樣，每個演區可以逐段升起，

1990年的《遊唱詩人》非常成功，令盧景文連續三年獲邀赴台執導歌劇。

所以毋須築高台樓梯，但卻令布景有所限制，不容易製造立體效果，因此這次《遊唱詩人》的場景跟 1987 年在香港演出時的有所不同，但意念還是跟盧氏所想的十分接近。

在盧景文眼中，當時台灣跟新加坡、泰國一樣，歌劇處於起步階段，需要慢慢發展，而台灣方面，亦對盧氏的導演才華十分器重，於是連續三年邀請他為台北市音樂季的歌劇節目執導，1991 年演出《蝴蝶夫人》，1992 年演出《鄉村騎士》（即《鄉村武士》）及《丑角》（即《小丑情淚》），全屬一般歌劇愛好者耳熟能詳的劇目，自然得心應手，並深受台灣音樂界好評。〔註一〕

1990 年的香港藝術節演出了《茶花女》，從英國邀請了 Ralph Koltai 擔任導演及舞台設計，香港演藝學院副院長 Philip Soden 也有參與這個製作。而位於九龍城的

聯合音樂院，在舉行二十一周年音樂會中，上演了《戴黛與安納爾斯》。當盧景文在台灣執導《遊唱詩人》後，在同年 5 月他首度踏足香港文化中心大劇院，把借中國古代背景去營造異國情調的歌劇《杜蘭朵》（精選片段見於光碟第四段），呈獻給香港觀眾。在這個作品中，浦契尼利用了一些中國民歌（如《茉莉花》）及宗教音樂作曲調，但時代背景與原著的指示有商榷之處：因為在浦氏的原著中是有北京紫禁城的出現，時代應為明朝或以後，但盧景文卻把紫禁城這個場景刪掉，我們不妨聽聽他的解釋：「在《杜蘭朵》中作者一方面把時空定於中國神話時代，但背景卻落實在紫禁城。如眾所知，紫禁城乃明朝建築，而中國人的生活風俗在明朝後已有清楚紀錄。鑑於劇本指示互相矛盾，於是我取其神話的一面，把設計改為青銅時代，即東漢以前甚或商周時代，藉此令不合現代人眼光的事情較容易接受。像這樣的劇本要在對中國歷史有所認識的觀眾面前上演，我覺得重新演繹是必需的，否則大大影響了欣賞的樂趣。結果我導演這齣劇受到外國歌劇雜誌的高度評價，相信與由中國人當導演不無關係。」〔註二〕

他經常強調一點，就是製作歌劇時，對音樂及文字必須「忠於原著」：「尤其是音樂，它不但比歌詞重要，更比其他所有東西重要，沒有音樂就沒有歌劇，因為故事中的情感是透過它表達出來，反而文字你可以回家慢慢看，音樂卻是蘊含了文字所不能表達的美在內。所以，從來沒有一個歌劇，是在音樂不好而歌詞好的情況下可以流傳的。」不過，他認為任何有創意的導演，都可以在演繹上作出「第二度創作」：「身為一個導演，有時要利用或容忍歌劇中一些不合情理的地方，但我認為雖然作曲家的概念不能改動，演繹的概念卻是可以改的，重點在於能否一氣呵成。例如我試過在製作《弄臣》時，因應原文以『鐵』去描寫武器，留給了導演一個極

二| 〈導演歌劇二十年——盧景文〉，《君子雜誌》中文版，1991 年 6 月。

闊的演繹空間（刀、槍、劍都可以用鐵去製造的），我在排演時從演員身上得到啟發，索性把它具體地變成了刀，以配合劇情發展之餘，效果也很有趣。」

美籍英國詩人奧登（Wystan Hugh Auden）曾經這樣評論歌劇：「即使是一齣好的歌劇，它的劇情也常常是不合理的，因為當人們覺得合理時，就無法演唱下去。」而美國廣播喜劇演員嘉頓那（Ed Gardner）亦指出：「歌劇就是當一個人背部被刺一刀，他沒有流血，卻能唱歌。」〔註三〕對此，盧景文認為不少歌劇情節以寫實為主，不算誇張，主角要死的話，都是在合理的發展下出現。但面對像《杜蘭朵》的問題，他卻敢於將原著概念變成現實，將失實的地方淡化，例如劇中有三位中國司級官員，西方製作通常會把他們當作小丑，甚至用上清朝官員的形象，盧氏當然不會效法；另外，為求配合原著中神話時代的時空背景，他認真地做資料搜集，提高服裝、道具、場景的像真度：首先在宣傳海報上，他用上了西周中期的出土文物「持環銅人」，架構起故事的時空；他又特別找羅萍設計戲服，又專程到摩囉街一帶尋找能夠模仿古代圖騰的玉器；布景道具方面亦用上了甲骨、竹簡、仿青銅器等，再加上古色古香的中國傳統樂器，作為祭神場面時的道具，這些在原著中自然找不到，而由外國劇團去製作，也不能營造出這種氣氛。這也是他最滿意的製作之一：「由燈光到布景，營造出一個青銅時代的環境」。

雖然，外界對於他在《杜》中起用美國女演員絲德萊（Audrey Stottler）有所批評，認為她肥胖的外形跟女主角杜蘭朵並不配合，但聽過其聲線後，不得不以「愈唱愈瘦」來褒獎她的造詣令人忘記其身形，她在往後十年被譽為演繹杜蘭朵的最佳演員——在 1998 年張藝謀以電影手法在北京紫禁城作「破禁」演出時，絲德萊獲邀

三| 《帶你聽音樂——歌劇欣賞入門》，Alexander Waugh 著、李萍美譯，米娜貝爾出版公司，1999 年，頁 13、15。

擔任杜蘭朵一角。（按：所謂「破禁」，是由於《杜》一直被認為有辱華人形象，此前從未在中國演出過。）

一向不太重視本地評論的盧氏，對別人的前倨後恭並不介意，只是一笑置之。至於華人演員方面，在《英宮恨》中演出過的朱苔麗，今次飾演柳兒，表現亦深受讚賞。

另一方面，香港文化中心大劇院從此取代了香港大會堂音樂廳，成為西洋歌劇的主要演出場地。前者的舞台比後者大兩至三倍，在舞台設計方面有較大的自由度；不過跟盧氏合作得最多的女高音江樺，則認為雖然大會堂比較狹窄，但演唱出來的音色卻較佳，反而文化中心則是因劇院內的位置而異，換句話說，在文化中心欣賞歌劇往往要碰運氣，才能聽到比較完美的演繹。

《蝴蝶夫人》的突破

1990 年 6 月，盧景文參與了麥秋執導、愛門・羅斯當（Edmond Rostand）原著、陳鈞潤改編及填詞、鄭少秋及米雪等演出的音樂舞台劇《美人如玉劍如虹》之製作，構思出一個旋轉舞台設計，又有一艘船「駛」進香港文化中心大劇院的舞台，頗具特色。然後，盧氏在 10 月便遠赴西班牙，於當地製作他最擅長的劇目《蝴蝶夫人》。這次是獲曾經跟他合作過的日本女高音松本美和子，向主辦單位建議邀請盧氏相助的：「我們在 1985 年合作做《浮士德》，她表示該次製作十分出色，於是就介紹我到西班牙特內里費島（Tenerife，屬加那利群島）參加歌劇節，在 Santa

Cruz 一個十八世紀的馬蹄型小劇院做《蝴蝶夫人》。這一次，我發明了一個做夢的情節給女主角蝴蝶，可算是新突破——我製作過那麼多次《蝶》，很多概念是在慢慢醞釀而成：最初，多數人都認為它是一個悲壯的愛情故事，講述蝴蝶如何至死不渝，所以 1966 年時我也以此為主旨，並著力去表現江樺的歌藝。到了1977年，我就把重點由愛情擴展至榮辱的問題上，因為蝴蝶的父親是為了光榮而自殺，蝴蝶曾經把父親自盡之刀給丈夫平克頓看過，上面刻著『若然不能光榮地活，則寧願光榮地死』，為此我淡化了愛情元素。1983 年由於要和「大都會」演員合作，沒有時間排練新的東西，所以到了1990 年我才有機會再作新嘗試。」

所謂「夢的情節」，是利用描述黎明時分、人們甦醒的管弦樂間奏（約長十分鐘），把蝴蝶用了三年時間去等待丈夫的心境加以形象化，陷入一種疑幻疑真的狀態（精選片段見於光碟第九段）。由於松本美和子跟盧氏合作過，對這一概念也容易理解，因而排練時並無困難。這個充滿戲劇性的安排，後來在 1991 年於台灣再演《蝶》時也有沿用，觀眾對這個新意念完全接受。

至此，我們不難發現，盧景文在外國絕對有發展的空間，然而他始終沒有考慮過離開香港闖天下，原因是：「早在意大利留學後回港時，我已經覺得如果要在外國發展藝術事業，犧牲太大，而且當時在港大工作的待遇，是全世界所有劇院都比不上的，當然工作裡頭的回報是多方面的，但其中它給予的自由度十分重要。」事實上，他在港大、理工工作期間，校方對於他從事藝術創作十分尊重，情況就像鼓勵教職員不斷進行學術研究一樣。

1991年12月31日，英國公布英女皇元旦授勳名單，香港共有七十七人獲得勳銜，盧景文獲英帝國員佐勳章（MBE），對當時「正職」是市政局議員和理工學院副院長的他為社會所付出的貢獻是一項肯定。至於藝術方面，他於1991年2月在香港藝術家聯盟及市政局聯合主辦的「藝術家年獎90」中，獲得「導演年獎——舞台」。對於藝術方面的成就，他笑言：「我這些年來的收入是來自三間學校（即香港大學、理工學院及稍後由他掌舵的香港演藝學院），歌劇不過是以業餘身份去做，然而做出來的成績，卻是專業的水平呢！」在香港工作的自由度，令他可以隨心所欲地搞藝術，因此他對自己「業餘歌劇製作人」的身份，毫不介意。

《荷夫曼》超支的故事

實事求是，是盧景文多年來搞藝術的作風，但在他從事歌劇製作四十多年中，也試過有一次出現超支的情況，這就是1991年9月演出奧芬巴赫（Jacques Offenbach）的《荷夫曼的故事》。

「歌劇本來就是有大有小，財政預算也因而有所不同，像《荷夫曼》中有四個故事，需要兩個 cast 共八個女演員、兩個男高音及兩個男低音，音域要求又高，還要以法文演唱。如果用華人演員去做，既要把臉部化妝得白白淨淨，又要戴假髮、穿洋服，出來的感覺始終荒謬，最終還是要以聘用外國演員為主。」結果盧氏選用了男高音洛克（Randolph Locke），他曾經跟波士頓歌劇團、芝加哥歌劇團等合作，擅長演唱抒情的獨唱詠嘆調和戲劇性的宣敘調；另一位男高音賴德曼（Kirk Redmann），則曾獲《紐約時報》（*The New York Times*）稱讚：「抒情男高音聲線自然

甜美，唱功細膩正宗」。

女演員方面，曾在雷西安奴・巴筏洛堤國際大賽中贏得冠軍的女高音董娜慧（Christine Donahue）和擅長意大利美聲唱法的曼仙尼（Rochelle Mancini）都是盧氏經過精挑細選，專程來港演出的。另外，在舞台布景方面為了精益求精，盧氏特別邀請了當時全球最佳的華裔舞台設計師李名覺，和香港文化中心技術總監鄧文基（Mark Taylor）幫忙，並由李名覺推薦其弟子唐麗莉（Candice Donnelly）擔任服裝設計，來自台灣的林克華當燈光設計。

李名覺是浙江寧波人，1949年開始在美國修讀藝術，1983年憑舞台設計作品 "K2" 獲得美國舞台藝術獎項東尼獎，後來更榮獲麥哈林獎、洛杉機劇評人獎、荷里活劇評人獎、美國總統傑出貢獻獎、美國國家藝術及人文獎等，在國際地位極高，請他拔刀相助也需要付出一定代價：「由於當時李名覺年紀已經不輕，在簽訂合約時聲明寧願收取較低的酬勞，也要保證讓他和太太乘坐頭等機位來往港美兩地——他是耶魯大學舞台美術系主任，為了不缺課，每星期都要回美國一次。這樣，花在機票的開支已經不少。而且，他的學生唐麗莉堅持要在紐約買材料，布也是一匹匹的運回來，使布景、戲服的開支都大大增加，製作費完全超出預算，結果我找了一位朋友向市政局捐助，才能填補這筆超支的款項。」

我們不妨看看當時文化刊物《越界》如何評論這齣盧氏最昂貴的製作：「從首演晚的效果來說，《荷夫曼的故事》應該是盧景文製作的歌劇中，最具國際水平和氣派的一次。今次製作經費超過原來預算，主要由於邀請了蜚聲國際藝壇的李名覺擔

任舞台布景設計,及其門生唐麗莉設計服裝,布景服裝的製作力求完美,付出代價自然較大,為此,《荷夫曼的故事》亦遠較盧景文過往任何一齣歌劇的製作費用為高。

「為此,觀賞《荷夫曼的故事》便很自然地會對布景和服裝作出較苛刻的要求了,但即使如此,不容否認的是,李名覺的舞台設計,確有大師氣派,第一幕紐倫堡的歌劇院內景和璐德酒窖,都很有說服力。酒窖的牆飾,配合燈光有很好的效果;威尼斯水鄉的設計(第三幕)較簡單地只有幾條碼頭石柱(按:其實是木柱),第四幕慕尼黑的克蕾斯普住宅,雖然同樣沒有用上甚麼花巧,但都能給人以華貴大方的感覺。

「從第三幕所用的幾塊精美鏡子,亦可以見出製作上的認真。不過,如果要在雞蛋裡挑骨頭,可以議論的是,儘管這次製作也用上了點花巧東西,如第一幕詩藝之神繆斯從舞台板下面冒上來的出場方式,第四幕安東妮亞母親的畫像突然『活』起來,還唱起歌來(按:盧氏解釋,這是運用了光學原理所製造的效果);還有邪術醫生『施法』,使椅子在舞台上無緣無故地轉動起來,第三幕甚至還出現河上行舟的場面,都能續添觀賞趣味,但各個場景的設計似是平實華貴有餘,原創性的想像力則仍有限。個人認為第二幕的設計是較具想像力的一場,前景高掛兩個機械女娃和一些相扣的齒輪,展現了主人的身份,場中只用了罩上高高的機械女娃,如果能在劇終奧林庇亞被摧毀時,也能活動起來,或掉到舞台上,戲劇性當可大增,奈何筆者此種期待落空了。(事後了解,原來懷抱這種期待的觀眾大有人在。)

「至於服裝製作，同樣像布景一樣的一絲不苟，設計之款式沒有譁眾取寵，無論色澤剪裁，均有華麗感，最難得的是讓人觀賞起既悅目又自然，而且能很適當地配合角色的身份。

「當然，在這些包裝以外，最重要的還是演員的唱與做，以首晚的『卡士』來說，不僅幾位主要角色表現出色，小角色同樣演得很討好，如第四幕聾僕法朗茲的歌舞自娛，唱做均生鬼動人。甚至雅樂社合唱團的表現，也唱出了合唱的力量，香港管弦樂團的伴奏亦能不過不失。為此，這次製作，亦可以說是盧景文歌劇歷年來各個部分表現得最為平均，找不出明顯弱點的一次。」〔註四〕

——這次也是江樺最後一次跟盧景文在歌劇上合作，客串飾演「母親」一角，此後盧氏甚少選用固定的女主角，而江樺則仍然作不定期的歌唱演出。

如果從演出效果來看，跟投資還算是成正比，不過比較可惜的是評論雖然不俗，票房卻不算理想，在同年三個大型的歌劇演出中，成績並不突出：「一月間藝術節開幕演出《費加羅的婚禮》（*Le Nozze di Figaro*，英譯作 *The Marriage of Figaro*）以紀念莫札特逝世二百年，演出五場，很快便爆滿；九月底市政局演出四場《荷夫曼的故事》，雖是盧景文多年來製作歌劇費用最高的一次 …… 超支之數由航空公司及律師贊助，但雖經多番『催谷』，仍難滿座；十一月上旬，號稱五千萬元製作的《阿伊達》演出三場，事前聲勢雖然浩大，最後門票還作『內部大減價』，亦未能滿座。」〔註五〕

四｜ 〈大方得體〉，畢繫舟，《越界》第 13 期，1991 年 11 月，頁77。
五｜ 〈回顧九一，展望樂壇〉，周凡夫，《越界》第 16 期，1992 年 2 月，頁13。

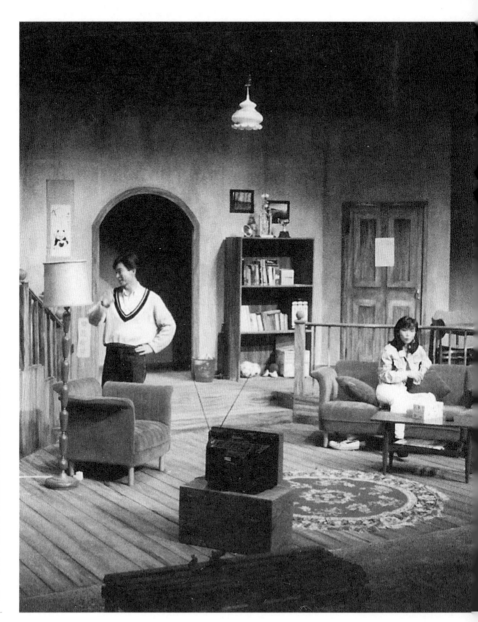

1990年盧景文憑《大屋》榮獲「最佳舞台設計」獎。

——上述所提及的《阿伊達》,是由一間叫做國際歌劇有限公司對外宣稱花了港幣五千萬元製作,由訪港的喬塞巴・法拉(Giuseppe Raffa)擔任指揮及藝術總監,在香港大學何鴻燊體育中心作戶外演出,為香港首次露天歌劇節目,據說主辦單位斥鉅資在布景和服裝方面,包括高達五十五呎的獅身人面像、金字塔、大象以及過千套華麗戲服等,舞台面積達三萬六千平方呎,台前幕後超過一千人參與演出。然而,整體演出包括演唱、音響、視覺效果等各方面均欠佳,票價又十分昂貴,最終出現「雷聲大、雨點小」的情況,未能掀起購票人潮之餘,更加虧本收場,此後再沒有人敢在戶外製作歌劇演出。〔註六〕

值得慶幸的,是大家在這一年雖然把注意力集中在這個大型的商業演出之中,但於1990年開辦歌劇課程的香港演藝學院,在本年亦製作了《波希米亞人》,主要由校內學生製作及演出,從此該校開始作「一年一齣」的完整歌劇演出。

同年,盧景文再度跟松本美和子合作,在西班牙上演了《夢遊人》(即《夢遊者》)。另外,他又為沙田文藝協會沙田話劇團的舞台劇《大屋》擔任舞台設計,此劇由蔡錫昌導演,陳敢權編劇,描述美國一群留居科羅拉多州丹佛市留學生生活對的小品式戲劇,盧氏為配合劇情,設計出充滿美國風味的布景〔註七〕,這幢「大屋」由廳堂到前院,風格十分統一,而且又非常聰明地運用燈光效果,每一幕都可以在「大屋」的不同角落進行,毋須轉換場景。稍後,盧景文更憑這部作品,在第一屆香港舞台劇獎(1991-1992)中獲得「最佳舞台設計」一獎。

六| 《〈都算順利〉,周凡夫,《越界》第14期,1991年12月,頁83。
七| 〈戲劇雜論:《大屋》觀後感〉,以蓮,《華僑日報》,1991年1月15日。

「他是香港歌劇之父」

在 1992 至 1995 年間，盧景文逐漸回復「一年一歌劇」的產量。另外在 1992 年於台灣執導《鄉村騎士》及《丑角》，以及在意大利那不勒斯港附近的貝納文托製作《戴黛與安納爾斯》和以舞台去演繹白遼士（Hector Louis Berlioz）的組曲《夏夜》（Les nuis dété），還為第十四屆亞洲藝術節香港話劇團演出的舞台劇《我和春天有個約會》擔任布景設計。在歌劇方面減產的主要原因，是他在 1993 年離開了理工學院，投身他人生中第三個重要的工作崗位——香港演藝學院校長。本身熱愛歌劇的他，雖然沒有刻意偏重歌劇的發展，也沒有以校內的歌劇院去取代香港文化中心作演出場地，但他卻有意識地起用其得意門生，出掌不同的製作崗位，為本地歌劇界提供新血。

在他接受法國文化協會會刊 Paroles 的訪問裡，記者這樣引述他的話：「盧氏承認，當香港演藝學院成立並且與音樂學院合併之時是他生命中的一個關鍵時刻。他認為在香港，演藝學院是代表著一種新的生活的藝術，它為香港市民提供在精神及知識領域上一個新的層次。」〔註八〕他上任後，努力為演藝學院爭取頒授本科學位的資格，並在聽取了各方面的意見後，同意榮譽學士不應設有二、三等的劃分；同時，他亦開辦了非其專長的電影電視學院，以及中國戲曲中心——他認為中國人地方應該有中國藝術，而且本地戲曲極需要救亡。由此可見，他在從事教育行政工作時，抱著不偏不倚的態度，因應實際環境需要，沒有只顧推廣歌劇。這一點，令人回想起當初其啟蒙老師黃呈權醫生，雖以簫飲譽樂壇，卻鼓勵盧氏學習法國號一事。

八｜ 香港法國文化協會會刊 Paroles，1995 年 7 月／8 月號，頁 7。

能者多勞，我們可以想像到新崗位再加上各個公務，實在令盧景文分身不暇──這段時間他還擔任香港藝術發展局、香港公開大學事務局、香港賽馬會音樂及舞蹈基金信託局等成員──於是他在減產之餘，在一些製作中聘用了外國導演，自己亦改任策劃及監製工作。不過一如前述，歌劇演出在八十年代中開始已成香港藝術節的指定項目，到了九十年代亦得以延續，包括1992年的《托斯卡》、1993年的《玫瑰騎士》（Der Rosenkavalier）、1994年的《魔笛》（Die Zauberflöte）及1995年的《假面舞會》（Un Ballo in Maschera），這樣算來，本地的歌劇節目大致仍然能夠維持一年兩齣的水平。另外，香港大學音樂系在1992年製作了首齣歌劇《奧菲歐與尤麗迪西》（Orfeo ed Euridice），跟香港演藝學院一樣，給予學生一個初試啼聲的練習場。

至於這段時間盧景文所製作的歌劇，依次為1992年的《奧賽羅》（Otello）（**精選片段見於光碟第五段**）、1993年的《弄臣》、1994年的《茶花女》及1995年的《魂斷南山》（前譯作《嵐嶺痴盟》）。在威爾第所作的《奧賽羅》中，盧景文仍然擔任導演、監製、布景及服裝設計等工作，其中在服裝方面他尤其滿意，認為是代表作之一：「負責把我的設計製成戲服的羅萍，所選的材料以至色澤，很能配合文藝復興時代的威尼斯這個故事背景，這是經過認真的資料搜集才行，不但我很滿意，連演員也爭相詢問能否把戲服據為己有呢！」除了羅萍外，盧氏還對幾個跟他合作多年的幕後工作者十分欣賞，包括舞台技術總監林青、燈光設計師李炳強和黃志明，以及另一位服裝設計師羅鴻等，他們成了盧氏的得力助手。

此外，盧氏在這次演出首度起用柏林德國歌劇團駐團華裔男高音莫華倫演出，他的

歌藝精湛，因而迅速竄紅，在稍後盧氏多齣歌劇中均為必然之選。此外，盧氏又找了域陀‧迪朗茲（Victor de Renzi）擔任指揮，由聖保羅中學和聖士提反女校學生組成兒童合唱團，並請來聖公會莫壽增中學舞蹈組參與演出，而合唱單位亦正式由當時新成立的香港歌劇社，取代了雅樂社合唱團。香港歌劇社由1992年至今，成為了負責盧氏歌劇製作合唱部分的主要團體，該社成立人為當年市政局轄下香港合唱團的合唱導師符潤光。他在香港合唱團暫停運作後，曾經再度跟雅樂社合唱團合作，然而為了提升合唱質素，符氏提議招考新團員，以及對現有團員進行考核，但實行起來遇到一定困難。於是，符氏跟盧景文商議組織香港歌劇社，一方面延續香港合唱團的使命，另一方面也希望能夠配合盧氏製作的需要。身為歌劇社的主席，符潤光指出：「歌劇社的要求比較嚴肅認真，不會把合唱視為優閒活動，因為我覺得台前幕後全是專業人士，業餘的只得合唱團和盧先生（一笑），我們不能因此而影響到整體的演出水平。我們的團員每次演出都有車馬費，但我要求他們有起碼八成的出席率，遲到也要罰錢，在香港很少人敢這樣做。」

雖然在歌劇表演中，合唱被視為綠葉，但質素參差的綠葉，必定會影響到它所扶持的牡丹，破壞了整體的美感，因此提升合唱演出者的質素，十分重要。資深樂評人黎鍵曾經指出：「在香港製作歌劇，最大的破綻是本地業餘合唱團的參與，稚嫩的歌唱與生硬的表演使專業的歌劇變成了非專業的製作。」〔註九〕香港歌劇社的出現，無疑對修補這個「破綻」有一定作用。

1993年，也是盧景文開始當香港演藝學院校長的那一年，他暫時放下導演一職，聘用了曾在北愛爾蘭歌劇院、荷蘭歌劇院工作的導演高爾曼（Tim Coleman）執導

九｜〈自然主義的歌劇〉，黎鍵，《越界》第17期，1992年3月，頁74。

《弄臣》，紐約大都會歌劇院駐院指揮那德禮（Paul Nadler）執棒，被劇評家譽為「最引人注目、想像最豐富、最具說服力的一齣」，因而在翌年盧氏沿用這個組合製作《茶花女》，但同時也給當時新晉的中國指揮家余隆登場的機會，在五場演出中讓他指揮兩場，效果令盧氏感到滿意，是故在 1993 至 1999 年間多以余隆為指揮。二人合作無間，同時在余隆介紹下，盧氏更有機會把歌劇引入中國大陸。

曾經多次擔任中國中央歌劇團首席指揮的余隆，對盧景文的魄力、投入，非常敬佩：「他是獨一無二、受人尊敬的，沒有他，香港歌劇發展就沒有今時今日的成就。無論在藝術、管理還是團體合作方面，盧教授建立了一個專業的水平，而且他更給予年輕人很多機會，使他們成才。不少傑出的音樂家都曾經得到他的提攜，同時他在教育方面付出了不少心血，尤其是任職香港演藝學院期間，不但對音樂學院同學多加指導，連舞蹈及戲劇學院的同學也十分照顧。有些人只說不做，而盧教授卻是只做不說、默默耕耘的人。可以說，盧教授是香港歌劇之父，也是本地一個傑出的領袖。」

另一位自此成為盧氏合作夥伴的，是技術總監楊福全。他在 1993 年做《弄臣》時曾經當助理技術總監，而在《茶花女》中則成為技術總監，為了滿足盧氏的製作要求，千辛萬苦去找贊助，「盧先生要求《茶花女》要有接近十六至十七世紀社會的寫實感，又要有貴氣感覺，所以在布景道具方面要用大量傢俬，問題是如何去找呢？如果買的話，既沒有那麼多錢，演出後也不知如何處理道具；想租的話，在香港又很難租到那個傢俬。於是，我決定碰碰運氣，打電話去找贊助：第一通電話是打給連卡佛，出乎意料的是很容易便跟其經理達成初步共識，相信這是由於連卡佛

方面知道我們是大型歌劇製作,而且去看歌劇的人士正是其市場對象吧。」

盧景文一向對舞台設計要求極高,擔任舞台設計師的何應豐便親自去挑選傢俬,認為跟舞台空間、品味配合,才決定由對方贊助,而連卡佛方面也大方地「任君挑選」;最後,它借出包括古典桌椅、燈、水晶燈、鐘以至擺放花瓶的柱子等,總值接近港幣二百萬元。楊福全謂:「大家對找到這個巨額贊助自然感到興奮,但當連卡佛派出十多人把家具搬到舞台時,後台所有人才開始意識到,在演出期間如何保護這些家具,以免刮花或弄損,實在是一大難題。所以,我一再提醒所有人小心至上,而每晚演出後更務必把所有家具鎖在後台辦公室內。儘管如此,意外還是難以避免,好像有一個女演員不小心把用來充作紅酒的提子汁潑向數張椅子之上,工作人員發現後如實向連卡佛報告,幸好對方檢查後認為損耗輕微,不用我們賠償。」

1995 年 11 月,盧景文繼十一年前製作過《嵐嶺痴盟》後,把它改名為《魂斷南山》再次上演,此名在徵求譯名比賽中脫穎而出,希望可以藉此引起多些人注意這齣作品,而盧氏亦親自撰文向觀眾推介:「《魂斷南山》是唐尼采第(唐尼采提)最偉大的傑作,自 1835 年首演以來,一直盛名不衰。唐氏在六週內便寫成這齣歌劇,以英國文豪華爾達‧史葛(Walter Scott)最當時得令的小說為藍本,經卡瑪蘭諾(Salvatore Cammarano)改編成結構精簡細密的劇本。唐氏優美的旋律悠揚地在劇中流轉,將每個角色反映得細緻傳神,又按劇情需要刻劃入微地描繪了劇中人的情緒和心理動機。他運用樂器的音色和演奏的效果時而細膩,時而緊張有力,在當時的歌劇來說的確創意盎然。」〔註十〕其中露茜亞「瘋癲」的一場,十分具代表性,著名的六重唱是歌劇中的典範,因而當時的海報和場刊均用了那一幕的服裝

十| 《魂斷南山》場刊,1995 年,頁 3。

設計圖。

在這次《魂》的演出中，盧氏雖然聘用了紐約大都會歌劇院駐院導演波度‧伊吉斯（Bodo Igesz），但在其他方面則大量起用華人，指揮由余隆獨挑大樑，演員除了莫華倫之外，還有范競馬、于平、黃賜全（前香港合唱團團員），以及香港演藝學院的王家芝和張皓。盧氏曾經解釋此舉一來是為了配合香港華人社會的客觀環境，以增加觀眾的親切感；二來則是希望透過知名華裔歌劇家的演出，對當時本地從事歌劇界的後進起著鼓勵的作用。〔註十一〕

另外，男低音戴志成（Derek Anthony）、排練伴奏楊莉莉、布景設計白嘉倫（Karen Barlett）、燈光設計李樹生，均是來自演藝學院，他們或是校內講師，又或是畢業生，擔任監製的盧氏之用意十分明顯：「我覺得自己對演藝學院及其畢業生有一定責任，讓他們有發揮所長的機會，所以就在製作中安排他們參與。事實上，學生在香港演藝學院受到不錯的訓練，花的時間和資源很多，且全部都不收分文，所以製作費比較便宜。」那麼他可擔心由學生擔大旗，會影響整體演出水平，造成風險呢？他大笑道：「沒可能有風險，因為有我盧景文在嘛，哈哈！這樣總可以給學生信心和勇氣，要是顏色不行、布景有缺陷，在我指導之下，便能夠找到解決方法。透過製作，我才可以把自己多年來累積的經驗傳授給學生。雖然，他們不及我老練，但我發現他們這一輩無論在技術及知識的應用方面，跟我學藝時的六十年代相比，都要高明得多，所以有我坐鎮之下，便放心讓他們去做。」

同年，盧氏在市政局的議員任期結束後，離開了這個服務長達十一年的崗位；

十一｜〈借一闋愛情哀歌，剖視權力名利親情錯綜關係——《魂斷南山》刻劃人性細緻入微〉，《明報》，1995 年 10 月 16 日，C6。

同時，他接受香港中文大學出版社的邀請，為已故港督尤德爵士的夫人彭美拉（Pamela Youde）之著作 *My Favourite Chinese Stories* 義務繪畫插圖。也是在這一年，他先後獲得多項國際榮譽，包括由意大利總統所頒授的騎士勳銜（Cavaliere of the Order of Merit of the Republic of Italy）、英國皇家藝術學會頒授院士榮銜，以及香港大學頒授榮譽院士。

歌劇北伐

歌劇，在中國大陸出現得比香港早，但自中華人民共和國成立以後，發展便似乎停頓下來。前上海歌劇舞劇院常務副院長何兆華就有過這樣的感慨：「歌劇在我們中國土地上游來蕩去已經有七十多年的歷史。至少從我的個人經驗出發，不能不為她曾經有過的鋪天蓋地的佔領而驚喜癲狂，也更不能不為她自那以後一直揮拂不去的寂寞冷清而煩悶焦慮。本質地說，歌劇是不該如此低迷躊躇的，因為她擁有那樣多潛在輝煌；於是歌劇從業者帶著極大的忍耐孜孜以求，期盼那一天的到來。」〔註十二〕為甚麼歌劇會這樣低迷呢？政治，或者是其中一個主要因素：「江青說過中國的歌劇就是京劇。「文革」十年中，（西洋）歌劇一直受到徹底禁錮。在慶祝中國共產黨七十周年的活動裡，中央歌劇院演出了新創作的歌劇《馬可‧波羅》，觀眾反應相當熱烈，場內響起如雷的掌聲。《馬可‧波羅》由胡獻遷、王世光編劇，王世光作曲，借鑒了不少歐洲歌劇的形式及處理音樂的手法。」〔註十三〕不過，類似的歌劇在當年演出過之後，鮮有重演的機會。在香港，不少音樂人致力創作中國歌劇，包括林聲翕、陳能濟、黃友棣、屈文中等。其中林聲翕曾於1981年糅合了西洋歌劇作曲技術和中國民族音樂文化，跟韋瀚章創作了《易水送別》。

十二｜《羅密歐與茱麗葉》場刊，1996年。
十三｜〈北京創作中國歌劇〉，《人民音樂》1991年11月號，1992年3月，頁6；《越界》第17期轉載。

直到 1996 年，盧景文經莫華倫、余隆的介紹下，在上海文化局、共青團上海市委員會、新民晚報及上海電視台合辦，上海歌劇舞劇院製作的五幕歌劇《羅密歐與朱麗葉》（*Roméo and Juliette*）中擔任舞台美術設計，也開始有機會讓盧氏協助西洋歌劇在中國大陸復興。《羅》是古諾的作品，取材自莎士比亞的名著，故事相信大家都耳熟能詳，而這次演出是為希望工程義演，在上海美琪大戲院演出，由在香港製作《弄臣》及《茶花女》的導演高爾曼執導，余隆指揮，莫華倫跟俄羅斯女高音伊琳娜（Elena Brilova）合演對手戲，並由張天愛擔任服裝、劍擊動作及舞蹈設計，上海歌劇舞劇院的管弦樂團和舞劇團亦有參與演出。同年，中央音樂學院邀請盧氏出任訪問教授（客席教授），這也是余隆口中的「盧教授」這個稱謂之由來，也揭開了盧氏「歌劇北伐」的序幕。

香港方面，同年香港藝術節邀請了加拿大歌劇團（Canadian Opera Company），演出巴托克（Béla Bartók）的《藍鬍子城堡》（*Bluebeard's Castle*）及荀伯格（Arnold Schoenberg）的《期待》（*Erwartung*），後者更被盧景文譽為歷屆藝術節最佳的製作。至於他本人在百忙之中，仍抽空製作了《杜蘭朵》。今次他特別找了何俊傑當副導演幫他一把，皆因他認為何氏在戲劇音樂方面都有一定才華：「他最初是讀音樂的，畢業後再攻讀戲劇，我見他這麼有志向，便給他機會。可是有些演唱家、指揮家比較自大，要何俊傑向他們作指示時便有困難了，而這種困難可能是所有年輕助手都會遇到的。」因此，「副導演」一職只出現過一次，便成了絕響，盧氏有需要時會找「導演助理」做助手。在演員方面，為了顧及實際需要，盧氏還是以外國人去演杜蘭朵公主一角，請了彭美拉·古仙妮（Pamela Kucenic）和艾芝安·德嘉（Adrienne Dugger）各演三場，但也找了不少華人演員如鄧小

俊、于平、汪燕燕等參演——其中汪燕燕更是深受盧景文欣賞的女高音,她曾獲中國文化部青年藝術家獎,又在巴西里約熱內盧舉行的第十二屆國際聲樂大賽中,囊括了環球大獎、歌劇首獎和維拉羅博斯金章獎,盧氏特別安排她飾演柳兒這角色。此外,市政局首度邀請香港小交響樂團伴奏,續由余隆指揮,並由香港歌劇社合唱團、香港兒童合唱團擔任合唱部分。值得留意的,是這一次《杜蘭朵》共演六場,較過去演出四場為多,也是市政局對「盧景文模式」的歌劇製作充滿信心的表現。

翌年9月,香港回歸祖國之後的第一齣歌劇,是繼1985年後再次製作《阿伊達》(**精選片段見於光碟第六段**)。快將六十歲的盧景文,經過當年以簡約的金字塔搬上舞台作賣點,又目睹過1991年國際歌劇有限公司花五千萬元換來不合比例的成績後,今次取其平衡,找來演藝畢業生鄭仕樑設計既切合劇情、又美不勝收的布景,如設計出一條從後台伸延到台下的行軍之路,以便超過一百名飾演士兵的童軍在「凱旋軍操」中列隊操上舞台,跟十二年前用香港航空青年團客串演出的效果,不遑多讓。演員方面仍然以華人為主,沿用了汪燕燕和于平,再加上其他出色演員如鄧韻、莫華倫、李玉新、徐慧、劉辨琴、黃賜全、張自重及譚天樂等,再加上指揮余隆和香港演藝演蹈組,可算是最多華裔人士參與的一次,配合外國演員諾丹蕾(Karen Notare)、方蒂倩(Tichina Vaughn)和麥高第(John Macurdy)等,其中以諾丹蕾的名氣最大,曾經三度贏取浦契尼基金大獎,被譽為唱做俱佳的女高音,而女中音方蒂倩亦被譽為新一代傑出的歌劇演員,跟隨過美國卡羅連納、彼特蒙、斯波列圖及法國尼斯等歌劇團演出,演繹《阿伊達》中安妮莉絲公主一角尤其出色。

有這些華洋優秀演員坐鎮之下,自然更具號召力,所以演出場數亦跟《杜蘭朵》一

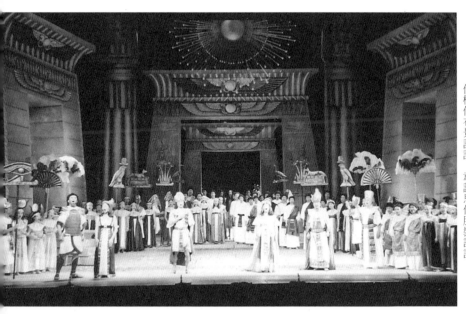

1997年盧景文再度製作《阿伊達》，請來鄭仕樑任布景設計、韋謹思任服裝設計。

樣維持六場，另外還加設兩場歌劇講座，盧氏解釋這是臨時市政局想更多人懂得欣賞歌劇之故，他自然樂意主持。

另一方面，同年香港藝術節亦跟慕尼黑雙年節、巴伐利亞國立歌劇院／實驗室和荷蘭藝術節合作，演出著名作曲家譚盾的歌劇作品《馬可‧波羅》，相當成功，間接促成日後藝術節致力發展華人原創的室內歌劇（Chamber Opera）之演出。此外，前香港合唱團音樂總監石信之，在本年成立同名的合唱團，但卻不是隸屬於市政局的團體。石氏後來又成立了香港歌劇團（Hong Kong Opera Company），中文名字跟早年由外籍人士所組成的香港歌劇團（Hong Kong Opera）相同，但兩者也是毫無關係的。

1998年，香港藝術節邀請了洛杉磯歌劇院（Los Angeles Opera）演出李察‧史特

1998年的《波希米亞生涯》，由陳志權出任布景設計、譚嘉儀任服裝設計及張國永任燈光設計。

勞斯（Richard Strauss）的《莎樂美》（Salome），而盧景文則在9月第四度在香港製作《波希米亞生涯》（精選片段見於光碟第七段），有學者指出這次演出財政預算出現緊張，臨時市政局資助港幣三百萬元，然而參與台前幕後的工作人員超過二百人，戲服也多達二百套，開支浩大〔註十四〕，但身為製作人的盧景文卻指這個數字可能誇大了，因為演《波》沒有可能需要二百套戲服。

今次演出的重點，在於舞台布景的效果。盧氏起用了演藝學院畢業生陳志權和張國永，分別擔任布景設計和燈光設計，前者的作品特別令盧氏感到滿意：「有幾個演藝畢業生我好欣賞，鄭仕樑（1997年《阿伊達》的布景設計）適合設計五星級布景，而陳永權打造貧窮潦倒的場景就最出色，還有一個梁永森，可以設計出陳舊破爛、頹垣敗瓦的場景。」

陳志權對他的器重亦頗為感激：「盧校長很大方，不介意用名不經傳的新人，尤其樂意起用演藝學院的畢業生，好像拿自己的製作做賭注。那時我初當布景設計，由於欠缺經驗，不知材料會花多少錢，超出了預算便再跟校長談談。幸好，假若只有三十萬元的經費，他不會要求做出五十萬元的布景。另外，我知道好多導演都有自己的主見，但校長是比較客觀，有理念時便大刀闊斧地去做，行不通時也可以接受改變，同時也給予我不少創作空間，例如他只指出場景需要根據甚麼時代和地方，其他則讓我去想，又介紹了 Lynn Pecktal 的 *Designing and Drawing for the Theatre* 給我看，但不是硬性規定要按書去設計，純粹作為參考而已。」陳志權覺得盧氏跟好多導演一樣，在不同階段中不斷挑戰自己，到了九十年代末，他製作歌劇好像已經不是純藝術的追求，也不是純以個人利益作出發點，反而是藉此機會為本地歌劇

十四｜　《香港音樂發展概論》，朱瑞冰主編，三聯書店（香港）有限公司，1999年，頁116。

工作者找出路：「不然的話，其他製作人一定會找著名的設計師去合作。」

恰巧，北京在該年 10 月舉辦第一屆國際音樂節，是當地第一次採取西方音樂節模式舉辦音樂活動，主辦單位在 3 月時才獲得北京市委及文化部的批准，籌辦這項盛事。身為中央音樂學院客席教授的盧景文，在藝術總監余隆邀請下，北上負責製作歌劇項目。盧氏認為，這次《波希米亞生涯》既然如此出色，不妨把它完完整整地搬到北京演出，於是便動用了四個貨櫃，連同大約十名工作人員，踏上北京之旅。技術總監楊福全對此行印象深刻：「由於要運送的物資很多，在運送過程中要小心處理，到後也要安放妥當。到過內地的人，都知道內地人與香港人做事的風格大大不同，要學會找適當的人，找可以決策的人把事情辦妥。大概是由於他們習慣由一個領導人去分配工作，不像我們習慣分工，所以沒有人安排的話，他們便離開自己的崗位去休息。同時，內地在場地及管理制度方面跟香港也有分別，事前需要做不少準備工夫：在香港，由市政局或後來的康文署撥款的同時，場地已經準備好，我們要做的只是準備演出，但在內地就不一樣了。說真的，第一次北上工作不算愉快，很多事情都很混亂，每一個細節都需要不停的問，才能減少出錯。」

移師北京世紀劇院演出，譯名用上了內地慣用的《藝術家的生涯》班底跟在本港演出的亦有所不同：香港版本的指揮是祈索浦魯士，內地版本則是克勞斯‧威瑟（Klaus Weise）；演員方面香港版本是由張立平、克萊‧露蒂（Claire Rutter）分別帶領兩個 cast 演出，陣容包括莎莉‧哈麗淳（Sally Harrison）、徐慧、卡洛‧范替雷（Carlo Ventre）和王凱蔚等，而北京版本則以一個 cast 為主，由莫華倫、幺紅、戴玉強、楊小勇等擔綱演出，並沿用了克萊‧露蒂和士提反‧葛德（Stephen

Gadd），其中盧氏對飾演魯道夫的戴玉強，點名讚賞——這位讀土木工程出身的河北男演員，先後在中央戲劇學院、解放軍藝術學院進修，後來更被譽為「世界第四男高音」。

——值得一提的，是這次演出是由廣州交響樂團伴奏，中國交響樂團附屬兒童及女子合唱團合唱，前者的領導人更因此與盧氏結緣，日後邀請他到廣州出任中國廣東國際音樂夏令營校長。

對於首度在北京演出，盧景文有此評語：「這次可算是當地第一次大型歌劇製作，工作人員未熟習運作，但對我的要求已經盡量做足。」其實這次演出，水準還是其次，意義在於盧景文這種不計酬勞的付出，對中國大陸歌劇事業重新站起來，影響深遠。

室內歌劇的發展

1998 至 2000 年期間，盧景文一方面製作經典歌劇，另一方面開始嘗試製作輕歌劇（Operetta）、室內歌劇和取材自中國小說的原創歌劇，不斷突破自己。

1998 年 1 月，他應臨時區域市政局的邀請，在沙田大會堂十周年紀念節目中演出三幕輕歌劇《風流寡婦》。這齣法蘭茲・萊哈爾（Franz Lehár）的作品是維也納輕歌劇的代表作——這種輕歌劇的模式與音樂結構，深受由奧芬巴赫發展的法國詼諧歌劇影響，娛樂性較豐富，像《風流寡婦》就是以一連串甜美、清新、生氣勃勃的旋律所組成，劇情也充滿諧趣幽默。盧景文謂首次做這種歌劇，還要是他不諳的德

語，不多不少跟臨時區域市政局希望與臨時市政局的歌劇製作不同有關，同時也可以作為新的賣點；雖然是輕歌劇，但所用的班底跟歌劇不相伯仲，除了沿用香港管弦樂團、香港歌劇社合唱團和香港演藝舞團外，還有莫華倫聯同波蘭女高音辜芭雪斯卡（Joanna Kubaszewska）、徐慧、柯大衛等演出。另外，臨時區域市政局亦請盧氏主持了三場歌劇講座，令普羅大眾對輕歌劇及《風流寡婦》的製作過程有所了解。

資深樂評人黎鍵，對盧氏首齣輕歌劇製作有以下的評價：「一般歌劇很不同於『輕歌劇』，一般歌劇是『嚴肅音樂』，而輕歌劇是『輕音樂』，甚至是當時的『流行音樂』。嚴肅音樂和流行音樂是兩個不同的行當 …… 用『大歌劇』的演員去演這部非常輕鬆的『小歌劇』，當中就有個風格的問題 …… 但要承認：導演盧景文已經盡了力，大體上『搞笑』已具備了輪廓，做的不像，卻是先天的是演員的問題，不是導演的問題 …… 這類輕歌劇是容許用方言作道白的，唱歌要用某種語言，說白卻可以任講，更可以『爆肚』…… 如法國的美心酒店吃雞、『禽流感』、法國的艷舞來自駱克道。觀眾笑個不停，相當『抵死』，當然是神來之筆，但這卻是『小歌劇』的特色。」〔註十五〕

1999 年 2 月，香港藝術節首次邀請盧景文出任導演及監製，演出了室內歌劇《夜宴》及《三王墓》。此事的緣起，當時擔任香港藝術節聯合節目總監劉鎮強最為清楚：「室內歌劇在香港的演出機會不多，我一直希望香港藝術節每年有一個由華人創作及製作為基調，配合國外不同人士及機構參與的小型歌劇，令香港藝術節增加新劇種，這在提供及鼓勵中外創作合作平台之餘，亦可向外推廣香港藝術節。而

十五｜　〈大歌劇方法去演《風流寡婦》〉，黎鍵，《文匯報》，1998 年 1 月 17 日。

且，如果每年藝術節都有一大一小的歌劇演出，除了可以為本地的藝術工作者提供更多機會外，又可豐潤香港的歌劇氛圍。1997 年香港藝術節與國外的機構聯合製作譚盾的歌劇《馬可‧波羅》上演後，我知道藝術節製作室內歌劇的時機成熟了。1999 年香港藝術節同場上演了顧七寶作曲，並根據中國神話故事《搜神記‧莫邪劍》改編的《三王墓》，以及與倫敦艾爾梅達歌劇院（Almeida Opera, London）、台北人室內樂團聯合委約郭文景作曲、鄒靜之編劇的《夜宴》。《三王墓》由顧七寶指揮，《夜宴》則邀請 1998 年該劇在倫敦艾爾梅達歌劇院首演的指揮布賴特‧科恩（Brad Cohen）來港執棒。兩劇均交由盧景文製作及導演。」

一向對華裔藝術家愛護有加的盧景文，對藝術節的室內歌劇計劃自然深表認同：「作為香港藝術節，有責任發掘本地及中國的素材，不過一年創作一齣室內歌劇就有一定難度。」

由於是全新的作品，盧氏經常一邊綵排，一邊思考，他曾經在訪問中談及其製作過程：「《夜宴》很難處理，因為其中多次出現重複信息，而每一次出現，我都希望以不同的處理手法來表達。例如其中一場結尾眾多演員在台上，音樂突然停頓，郭文景打算現場即時轉黑，馬上換上接下來的一場。可是接下來是很寧靜傷感的一人演唱，若台上太多演員，即時換了一人，也許演員會無法即時進入情緒，我便要求郭文景加長一點尾音，可是後來我還是按照他的原本意思，因為作曲家創作時是有其內在的平衡之處，樂曲之間的安排是很精確的。」〔註十六〕

負責在綵排時作鋼琴伴奏的葉亦詩，憶述盧氏排練時這樣道：「他排練時覺得某些

東西行不通，又或者某些動作跟他想像的效果不同時，他會即場去改，而且他很體諒演員的難處，了解他們做不來的原因，要是達不到他的要求，他也會想想折衷的方法。另外，盧先生平時為人風趣，經常講笑話，又拉隊去吃東西，所以大家綵排時都好開心。同時，他似乎比任何人都更熟悉歌劇的內容，傳統歌劇他固然記得，連《夜宴》及《三王墓》這些新作，他都很清楚時代背景，音樂和故事都滾瓜爛熟，幾乎全都可以唱出來。」

這個華人歌劇作品是用普通話演繹，在香港演藝學院戲劇院上演，由香港小交響樂團演奏，演員方面《夜宴》包括龔冬健、嚴偉、柯大衛、時可龍和車遠強等，《三王墓》則由盧瓊蓉、柯大衛、時可龍和詹瑞文演出──有鑑於出身演藝學院的詹瑞文之專長是默劇而非歌劇，盧景文特別安排他當形體編作和默演員，不用歌唱。其中有一幕，他要在砍下皇帝的頭顱後自刎，加上另一劍客之首級，三顆人頭在沸鼎中互相噬咬，難度極高，盧氏認為總不能夠用假人頭飛來飛去作交代，且看他如何安排這個情節：「是面具，我安排詹瑞文戴上面具，自刎時面具便丟進鼎中，形成一個極具風格化的場面。」（精選片段見於光碟第八段）

評論是兩極化的，讚賞的主要著眼於創意新穎，為中國歌劇創出新路向：「《夜宴》及《三王墓》就是當代的新產品，都用了西方的新技法，卻沿用中國的音樂語言，無論唱腔、配器、舞台設計都散發著中國的鄉土氣息，而且將中西戲劇、音樂的特色結合得很好，令人聽來舒服，看來有親切感……郭文景運用得最高明的是坐於台左的琵琶演奏家吳蠻，她營造了整個劇的高潮，而又與樂池中的十九位小交響樂團樂手融會一體，再加上八件中國的敲擊樂器，中西合璧效果很好……《三王

墓》也是一齣悲劇,但充滿激情與動感,顧七寶的音樂也根植於祖國的泥土,他運用了京劇的方式,安排兩位樂師坐於台右;孫永志的笛子,王東的板鼓;板鼓這件樂器很有戲劇效果,節奏強烈而且快速,令人血脈沸騰⋯⋯監製盧景文處理三個人頭在鍋裡煮的一場,甚有效果。」〔註十七〕

當然,有好評不免也有劣評,後者的論點則在於未能解決中西戲劇之間的矛盾和技巧上的粗糙:「矛盾之一是歌劇歌唱與戲曲風格的衝突,傳統歌劇需要有大的胸腔共鳴、強烈的戲劇效果;但中國民族唱法如以京劇為例,則線條性的腔韻、字正腔圓、加上行當式的子母喉(真假嗓互用)唱法等⋯⋯郭文景的《夜宴》獨創了西方歌劇唱法的真假嗓混用,在作曲上用八度至十度跳躍音程來製造出『子母喉』的聲樂特徵⋯⋯但我認為相當牽強,主要因為串演的演員欠缺這種歌劇式的假嗓訓練——且亦無此種訓練,所以假嗓音色相當失敗;而顧七寶的《三王墓》則採避重就輕之途,少量詠嘆式的唱調卻不避西方浦契尼的風格,謀求圓熟如歌的特點。但一到敘事性唱調時,則採用戲曲唸白腔韻的方法,謀求突出戲曲的色彩,不過如此一來,又顯得東西的斑駁與方法的蕪雜了⋯⋯仿古的中國歷史人物而今用西方歌劇唱法,在感覺上總覺枘鑿。」〔註十八〕

無論如何,《夜宴》及《三王墓》都創了本地室內歌劇的先河。與此同時,香港藝術節還邀請了聖彼得堡馬林斯基歌劇院歌劇團(Kirov Opera of the Mariinsky Theatre, St. Petersburg)來港演出柴可夫斯基(Peter llyich Tchaikovsky)的俄國歌劇《黑桃皇后》(*Pique Dame*),實現了劉鎮強一年內「一大一小」歌劇的願景。

十七｜ 《夜宴》《三王墓》創新路向〉,《大公報》,1999 年 2 月 26 日。
十八｜ 〈「中國」歌劇的矛盾〉,黎鍵,《打開》,1999 年 2 月 25 日。

完成了室內歌劇演出後，1999年4月盧景文又被臨時區域市政局邀請，在沙田大會堂製作另一齣輕歌劇《蝙蝠》：「《蝙蝠》是世界上最廣受愛戴、最歷演不衰及最賣座的輕歌劇，受歡迎的程度與法蘭茲・萊哈爾的《風流寡婦》不相伯仲。」〔註十九〕原來1999年是《蝙》的作曲人小約翰・史特勞斯（Johann Strauss, Jr.）逝世一百周年紀念，於是盧氏便把握這個空檔籌演這位圓舞曲之王的代表作，由莫華倫、簡・湯桂蘭（Jane Thorngren）、喬治・莫士犁（George Mosley）、徐慧等演出，另外又加入七名小配角、五名善舞者（Synchro）表演黑人撻撻舞，以及由十六位演藝舞團成員以芭蕾舞形式演繹《藍色多瑙河》；在序曲部分，沿用了《蝴蝶夫人》中「夢」的演繹手法，以配合敘事要求和製造氣氛。另外，此劇雖以德語演唱，但有英語對白，盧景文更加入了一些廣府話，可謂別開新面。

至於布景方面，他再任用擅長營造豪華場景的鄭仕樑，設計一個「水晶宮」（Crystal Palace）的布景，以表現富麗堂皇的格調和氣派。指揮余隆對是次演出，十分欣賞：「這次演出足見盧教授的獨一無二，因此難以拿歐洲的導演跟他作比較。畢竟，不同人在舞台上有不同的演繹手法，在《蝙蝠》中除了表現出他的風趣幽默，更流露出他個人的學識淵博、富創作性的才華。」

相信大家還記得，臨時區域市政局在過渡期時，負責統籌新界區的文娛康樂事務。盧景文應它的邀請參與製作後，在同年9至10月間，又應臨時市政局的邀請，回到港九區的表演場地上演《卡門》。這一次製作的賣點，除了邀請英國的莎拉・傅歌妮（Sara Fulgoni）、法國的柏翠絲亞・費南迪（Patricia Fernandez）、美國的彼德・李貝利（Peter Riberi）外，還有生於香港、成名於英國的阮妙芬參與演

十九｜《蝙蝠》場刊，1999年，頁3。

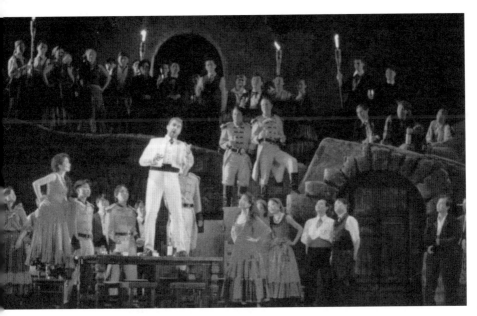

1999年的《卡門》，有二十名默劇演員演鬥牛勇士。

出，同時又大膽地起用了二十名默演員扮鬥牛勇士，有氣勢之餘又能配合《卡門》的劇情，於是這齣安排在國慶前後演出七場的歌劇全院滿座，更歷史性地宣布加開兩場，成為盧景文至今票房最理想的作品——大家不妨留意，1999 年的香港經濟仍然低迷，在金融風暴過後，票價高昂的歌劇演出居然還能夠演出九場，成為一時佳話。

票房報捷，盧氏決定再一次把成功的本地製作搬上北京，參加第二屆的北京國際音樂節。大家聽聽再次隨隊北上的技術總監楊福全講述當時情況：「有了第一次的經驗，第二次時就順利很多，但仍然不斷提醒自己會有不可預計事情發生，要弄清楚所有事情，細微至用餐時間都要準備妥當。這一次北上，多個外國歌唱家都有隨隊，而配角及合唱團則是內地的，所以我們的指引要更加清晰才行。」

這次演出雖算順利，但亦絕非沒有問題出現。排練伴奏（練唱指導）葉亦詩也是北上的工作人員之一，她跟我們分享了一些見聞：「某位女歌唱家排練時穿著誇張的高跟鞋，根本無法排演，於是盧先生便客氣地請這位『國寶』翌日改穿適合的鞋；有些合唱演員大概是眼紅有份獨唱的人，於是綵排是雙手交疊地唱，一臉不滿的樣子；到了第一次正式綵排時，電台工作人員把收音咪放在台上近距離地錄音，由於此舉在外國演唱家的合約中沒有列明，一旦加了被錄音這一項的話，收費便不同了，但是大家都沒有作聲；第二次綵排時又有人跑來錄影作全國播放，大家都勉強接受，但攝影師竟然跑上台在距離演員五呎附近拍攝，指揮說如果他再這樣做，大家便馬上停奏停唱，中止排演，他們才稍作收斂。由此可見，當時內地主辦單位的安排仍有待改善，不過由始至終盧先生總都是客客氣氣的，務求演出順利。」

一年四傑作

在1999年，盧景文完成了四個製作，其中《卡門》是由香港帶到北京，或許要把它們當成一個製作去算；但在2000年，快將六十三歲的他竟然一口氣把四個不同的製作公諸於世，魄力相當驚人，實在令人佩服萬分。同時，香港理工大學又向這位前副院長頒授大學院士榮銜，表揚他過去為該校所付出過的努力。

2000年1月，康樂及文化事務署正式成立。即將完成歷史使命的臨時區域市政局，在同月主辦了葵青劇院開幕獻禮「文化戲劇薈萃」，經過過去兩年的合作成功，是次該局繼續找盧景文負責歌劇演出。而《夜宴》及《三王墓》給了盧氏新的啟發，這一次他決定選用中學時讀過的魯迅小說《長明燈》和《離婚》作藍本，音樂方

面，他為了再度起用新人，特地向本地多個作曲家徵詢意見——其中，當時香港中文大學文學院副院長兼音樂系主任的陳永華，也是香港作曲家聯會主席，在盧景文要求之下，向他推薦了本地年輕的作曲家：「陳永華向我推薦的，是在演藝學院畢業後再到中大深造的盧厚敏，以及作品甚有靈性的林迅。」盧厚敏是首位在香港的大學取得音樂博士學位的音樂家，而林迅則多次代表香港參加國際性的音樂比賽及表演活動。二人按著盧氏的概念和戲劇結構去作曲，填詞的則是盧氏的老拍檔陳鈞潤。演出單位方面，由著名本地指揮家葉詠詩跟香港小交響樂團、龢鳴樂坊合作，又大膽起用新人徐輝擔任《長明燈》的主角：「徐輝天生有一把好嗓子，嘹亮而強勁有力，音質可算是當時香港青年演唱者中最好的，可惜音樂學養未夠深，準繩度和節奏感應力較弱，容易亂了拍子，排戲時進展慢，沒有人敢用他，但我知道他的長處在哪裡，有心啟發他的志向，奈何最終事與願違。」儘管如此，這個原創歌劇還是贏得不少讚賞，被評為「散發著中國的鄉土氣息」和「充滿親切感」。

3月，盧景文跟香港藝術節再度合作，改編了《聊齋誌異》中的故事《阿綉》。全劇只有三位演員，分別是嚴偉、柯大衛和時可龍，都是《夜宴》及《三王墓》的班底，由彼得·伯域（Peter Burwik）指揮香港小交響樂團伴奏（由此可見，大型歌劇用香港管弦樂團，小型歌劇則用香港小交響樂團，似乎成了指定安排）。盧氏自言這次在時間安排方面欠佳，皆因在創作音樂方面花了更長時間：「我知道作曲方面比較困難，所以我已經給予作曲的蘇鼎昌一定的自由度，只要求音樂以情感的表達為重，毋須斤斤計較時間、分段、邏輯去配合劇情。」據負責排練伴奏的葉亦詩說，原來蘇鼎昌在演出前五天才把所有音樂完成，之前只能夠靠他的初稿去排練：「歌詞早已有了（由流行曲填詞人梁芷珊負責作詞），蘇鼎昌有藝術家脾氣，對每

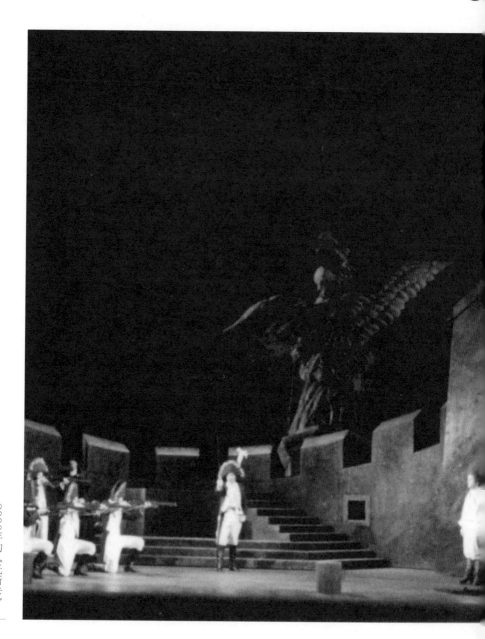

2000年的《托斯卡》。

個細節都要求完美，就連曲譜也是用手寫、逐個音符用間尺劃線填上。不過他畢竟是演藝學院出身，所以由身為校長盧先生開腔催促，藝術節聯合總監劉鎮強出面懇求，實行來個軟硬兼施，他才總算趕及完工。期間，他每寫好一頁樂譜，我便即刻彈奏，連指揮也感到很緊張。當然，即使音樂作好了，到了最後綵排階段，盧先生還是決定在戲劇上作出必需的變化，才感滿意。」

儘管如此，盧氏對蘇鼎昌的才華，還是十分欣賞：「他的創作出色，旋律優美，在氣氛營造方面更顯上乘工夫，可惜他的性格和脾氣，令大家在溝通方面發生問題，真是一件很可惜的事。」他又指出，《阿綉》具有重演的價值，只要略作改善，效果一定更加理想。

同年香港藝術節的另一歌劇節目，則是由布拉格國家劇院歌劇團（The Opera of the Prague National Theatre），演出亞納切克（Leoš Janáček）的《耶奴法》（*Jenůfa*）和德伏扎克（Antonín Dvřoák）的《水仙子》（*Rusalka*）。

至於這一年的重頭戲，是9月上演的《托斯卡》，盧氏上一次演此劇已經是1978年的事，當時還是在香港大會堂演出，今次為配合該劇面世一百周年，特地安排在香港文化中心上演。他謂此劇比較寫實，重點反而是在布景和特技方面：「今次再由鄭仕樑設計，加上演藝學院學生的畫作，造出罕見的瑰麗舞台。另外，在1978年時我已經用逼真的道具，同時利用視覺先於聽覺的原理，教演員在開槍時吹出粉末，造成煙霧，工作人員一見有煙便用力拍打桌子模擬槍聲；到了2000年，在一個寬敞三倍的舞台上，我申請了牌照，可以在假槍中夾雜一兩柄真槍，打出可以在

舞台上使用的空彈，效果更加逼真。」這件事，原來又是技術總監楊福全不負所託地完成：「盧先生有時說話都頗絕，他提出要有真正的槍聲時，問我們為甚麼一世也無法給他做到這點？今次可要給他做到！最終，我都能夠達成了他的心願！事實上，他是一個很聰明的人，懂得用有限時間去達到自己所想，但當他知道時間不多了，而我們又接近不到目標，他才會開始改變構思。」

今次演出的指揮是首度合作的恩利奇．卡里昂羅貝列度（Enrique Carreón-Roble-do），演員包括張建一、汪燕燕、荻安娜．葦杜（Diana Vidu）、斯帝文．哈里松（Steven Harrison）、亞杜洛．巴利拉（Arturo Barrera）等，其中張建一被歐美歌劇界譽為「當今最傑出最優秀的亞洲男高音歌唱家之一」，早在1984年便獲得維也納第三屆國際歌劇歌唱家聲樂比賽冠軍，1986年到美國朱利亞德音樂學院留學，89年在薩利凡音樂基金會歌唱比賽和柏瓦羅蒂國際歌唱比賽中獲獎，繼而在歐洲作巡迴演出。有他來港演出，配合在《杜蘭朵》中演出備受好評的汪燕燕，可觀性應該大大提高，不過有評論卻認為部分演員的表現未如理想：「女主角汪燕燕外形未很切合劇中嬌俏艷麗的托斯卡……論聲線，汪燕燕較為柔弱，歌聲未能透釋於伴奏的管弦樂聲之上，也就削弱了劇情所需要突如其來的感染力……哈里松的外形亦不甚討好，他的聲線算是中規中矩，但是演出不夠投入，給人未盡全力之感……反觀反派角色的演員巴利拉有較好的演出，唱做都較平均。」〔註二十〕對此，盧氏解釋原來汪燕燕當時是抱恙上陣，極具專業精神，值得體諒。

盧氏該年最後一齣作品，是在第三屆北京國際音樂節中演出《少年維特的煩惱》，這齣馬斯奈（Jules Massenet）的作品，盧氏於1982年時曾經與「大都會」演員合

二十｜ 〈《托斯卡》主角未如理想〉，《香港經濟日報》，2000年10月17日。

作演過其選段，今次卻是首次製作完整版本——過去兩屆音樂節，盧氏都是把香港的製作搬上北京演出，今次卻是構思新作，所花的精神時間自然更多，同時為了技術上和美術上的需要，他把鄭仕樑、李樹生、葉亦詩等幕後班底帶上北京，而演出者則聘用了較多外國演員，包括本諾特・根德倫（Benoit Gendron）、德波拉・瓦依・卡波赫（Deborah Wai Kapohe）和喬治・莫斯利——這位男中音曾經獲得喬治奧・法瓦萊托獎狀，並在奧地利薩爾茨堡三年一度舉行的莫札特音樂比賽中得一等獎。至於中國演員方面，德國漢堡歌劇院的駐團演員梁寧最受注目，她曾經在奧地利維也納歌劇院及意大利斯卡拉歌劇院演唱，難怪當時被譽為歌劇界的最耀眼的新星之一。

——總結二十世紀九十年代，盧景文四度北上內地製作了歌劇，在推動內地歌劇發展的工作已經得到成果。然後呢？難道，他跟所有藝術工作者一樣，總有逐漸淡出的時候？

最後一幕：

未完的樂章

踏入二十一世紀，不但盧景文似有退下來的跡象，歌劇製作又再回復一年只演一齣的狀態，連帶香港的歌劇事業，也不再像上世紀九十年代中期的蓬勃，這不多不少跟香港經濟、社會環境有關。不過，至今盧氏依然有著退而不休的心，只是人到七十，可以從心所欲而不逾矩了。

2001 年，香港藝術節聯合節目總監劉鎮強離職，在他任內最後一年本來計劃上演林品晶作曲、徐英編劇的《文姬：胡笳十八拍》，但因來自紐約的其中一個合作夥伴出現狀況，沒法繼續參與，演出只好放在翌年。是年藝術節的重頭戲，是跟洛杉磯歌劇院及匹茲堡歌劇院聯合製作《仙履奇緣》。劉氏離職後，香港藝術節對發展室內歌劇的動力，似乎逐漸減退，改為每年從外國邀請團體演出一至兩齣大型製作，同時再也沒有跟盧景文合作。在 2002 年，除了由 Bolshoi 歌劇團演出穆索爾斯基（Modest Petrovich Mussorgsky）的《沙皇鮑里斯》（*Boris Godunov*）和普羅科菲耶夫（Sergey Sergeyevich Prokofiev）的《三個橙子的愛情》（*L'Amour des Trois Oranges*）外，香港藝術節跟亞洲協會、紐英倫藝術基金齊心合力，終於把林品晶的《文姬：胡笳十八拍》搬上舞台，也算是償了一手推動以華人創作及製作為基調的室內歌劇的劉氏之心願。

2001 年 9 至 10 月間，盧景文第三度製作《遊唱詩人》，紀念其作曲人威爾第逝世一百周年。今次盧氏邀請了蘇格蘭的名師古斯克．史密斯（Charles Cusick-Smith）負責布景和服裝設計，對其工作方式尤其欣賞：「他是坐在我面前，把所說的東西繪畫出來，大家即時決定用甚麼類型的場景，他造的圓形堡壘（屬於十五世紀的西班牙古堡）就是這樣構思出來。另外，他設計的戲服，都是我所喜歡的具粗獷、立體感的款式，所以跟他合作十分開心。」另一方面，今次盧氏所選用的指揮以至主要演員，全部都是未曾來港演出的，相信他渴望注入一些新鮮感：指揮原定是大衛．史頓（David Stern），後來因他的父親埃昔．史頓（Isaac Stern，著名小提琴家）病逝而辭演，改由迪埃高．蒂尼．契亞齊（Diego Dini Ciacci）擔任；男演員以皮埃羅．祖利亞齊（Piero Giuliacci）造詣最為精湛，演唱多個高音C皆游刃有餘，此外還有史考特．法拉赫提（Scott Flaherty）和馬里奧．狄馬可（Mario di Marco），女演員包括尤安納．珀拉斯高娃（Joanna Porackova）和芭芭拉．瑪卡莉絲德（Barbara McAlister），再配合旅居漢堡的梁寧、三藩市的高曼華及紐約的于平等華人演員演出。

排練伴奏葉亦詩謂，今次是第一次見識到盧景文辭退演員：「有一位從美國來的演員，打從第一天到便說身體不適，到穿上戲服綵排時都沒有開腔演唱，那時還有兩天便正式演出，盧先生終於忍無可忍辭退了他。」對此，盧氏的見解是：「如果一個歌唱家，病了不能演唱，便應該自動呈辭，否則真的有點缺乏專業精神。」遇到這種缺乏專業精神的演員，我們相信盧氏的決定是明智的，也表現出他在行政管理範疇上的果斷，不能夠因為一個缺陷而破壞整體演出的水平。

到了正式演出時，陳鈞潤也是座上客之一，他對布景設計方面有這樣的評價：「布景由兩塊弧形一邊高一邊低的城牆連梯級組合，不停變換組成。加上天幕一輪蒼涼感的明月（與前幕上的裂縫透月相呼應），牆上一排排圓釘，與合唱團扮演士兵時的甲上鎧釘構成基調。牆身的質感與馬革皮質亦互相呼應。」這樣看來，外國設計師的級數，好像比本地新晉設計畢業生的實習作品為高，不過盧氏則表示，除非他在香港找不到合適的人選，或想嘗試新的構思，否則他都以本地設計師為首選。像這次的情況，他需要找一位熟習中世紀風格建築、道具的人，故邀請了外援助拳。

翌年9月，盧氏又再次送上他的拿手好戲《蝴蝶夫人》（**精選片段見於光碟第九段**）。在經濟不景氣的環境底下，盧氏謂製作經費比過去兩年減少了，但仍維持在港幣二百八十萬元，劇中的和服均在日本訂造，再在內地刺繡加工。今次擔任指揮的，是才華橫溢、令盧氏極度欣賞的華人指揮湯沐海，而演員方面由阮妙芬和內地女高音李秀英輪流擔演女主角，其他演員則包括波蘭的伊安·樸雅（Ion Pojar）、意大利裔的米開利·費馬丹提（Michele Fiammardente）、鄧韻、張雯等，而他一心想栽培的徐輝，由於不合指揮要求，終於被迫辭演。布景方面，盧氏找來演藝學院畢業生阮漢威去設計，他的心思縝密，資料搜集做得十分出色，除了帶出配合劇情的地方色彩外，在道具安排上也很仔細。

在演繹方面，不斷求新求變的盧景文，今次又有新的嘗試：「在夢的情節中，我找了詹瑞文和甄詠蓓當形體指導，教演員如何做動作。另外，製作期間我參考過很多文獻資料及不同媒體的藝術作品，說一個人臨死的時候、迴光返照之際，在她生命中的重要人物都會瞬間出現，於是我便安排所有演員包括陪嫁者和族人再次出場。

有一位評論家以為我是趕著讓合唱團謝幕回家而叫所有人出場，稱之為敗筆，沒錯，任何評論都可以說這是敗筆，但對此我真的一笑置之。」——評論，有時可以幫助一個人進步，但沒有意思或未經思考的評論，卻只會令人覺得看了也等於白看。例如在《蝴蝶夫人》演出期間，有評論引述女主角阮妙芬說「歌劇在香港剛起步」，像盧景文這種在香港搞了歌劇四十年的人看到「剛起步」這三個字，隨時會吐血身亡。

2002 年，在法國駐港領事向法國文化部推薦之下，對盧景文頒授藝術及文學騎士勳章（Chevalier of the Order of Arts and Letters of the French Republic），在香港沒有人評論此事，但他在國際歌劇界的地位，毋庸置疑。

此外，康樂及文化事務署於 2002 年 12 月邀請了拉脫維亞國家歌劇院，在香港文化

中心大劇院演出了柴可夫斯基的俄文歌劇《尤根・奧列金》（即《尤金奧尼金》）及威爾第的《那布果》。而本年開始隔年舉辦的新視野藝術節，則上演了由譚盾指揮、廣州交響樂團演奏的多媒體歌劇《門》。

難產作品

在2003至2004年間，盧景文本來應該有三個製作，其中一個還要是他首度演繹莫札特的作品，可惜，謀事在人，成事在天，這次製作最終宣告胎死腹中，盧氏跟莫札特似乎沒有多大緣份。

2003年香港藝術節請來德國史圖加歌劇院（Stuttgart Opera）製作《後宮誘逃》（*The Abduction from the Seraglio*）。在同年7月，莫華倫成立了香港歌劇院（Opera Hong Kong），名字跟石信之的香港歌劇團（Hong Kong Opera Company）雖然相似，但兩者並沒有關連。9月，盧氏製作了《馬克白》，他在1967年曾做過其選段，今次演的是完整版本，他曾經這樣談論《馬克白》：「莎士比亞的戲劇是世界文學中最偉大的劇作之一。作品雖經簡化為歌劇文本，但其核心及基本元素——現實與超自然的混合體制——得以保留完整無缺。因此，這齣經威爾第譜成的歌劇是如假包換的音樂戲劇作品。這次在香港文化中心上演的新製作，採用了1865年修訂的版本。畫蛇添足的芭蕾舞曲刪去了，因那只是順應當時當地的口味的產品。但這歌劇的片段包括：所有和馬克白夫人有關的音樂，包括讀信一場、呼喚黑夜降臨以掩藏暗殺行為一場、飲酒歌及夢遊場景等，都十分動聽。馬克白的角色是整齣音樂戲劇的靈魂所在，他在幻覺中看見匕首的一段獨唱，感染力極強；最

後他對生命無意義的嘆息，亦扣人心弦。」。布景方面他繼續讓新人設計，由孔可欣去營造魔幻鬼魅的氣氛，燈光設計則是張國永，可惜被樂評人史君良評為過於漆黑，觀眾看得比較辛苦——對此，盧景文解釋：「《馬》是要展現世界和大自然陰暗的一面，甚至有鬼魅出現，所以漆黑不但沒有問題，反而精彩得很呢！」另外，在舞台上又設了一條很長的樓梯，讓女主角在夢遊一幕從一片黑暗中出場，樓梯長度更是跟音樂配合得無懈可擊，相信是經過精密的計算。至於在劇情方面，盧氏力圖把這部悲劇主題的哲理性意蘊歸為「一切罪惡必受到嚴厲的懲罰」：「這齣劇極具藝術性，而且女主角較男主角重要，於是我加了一個形體動作給她——當馬克白篡位後，巫婆告訴他，他某個朋友的子嗣日後會當皇帝，這意味著馬克白自己將沒有子嗣，其實這在邏輯上說不通。所以，我要女主角馬克白夫人用形體暗示自己有了身孕（原著沒有這個情節），使馬克白明白到要把別人趕盡殺絕，才能確保自己的子孫可以登上皇位。」

除了劇情加了新構思，演員也多是首度合作的，好像被盧氏稱讚「演戲效果奇特」的法蘭絲卡‧柏旦妮（Francesca Patanè）、意大利華裔女高音孫秀葦，男演員馬可‧京格里（Marco Chingari）、葛利‧辛普森（Gary Simpson）和路易茲‧弗勒托拉（Luigi Frattola）之外，還有美國紐約大都會歌劇院傑出的男低音田浩江，史君良評他「適體適度，聲情並茂，唱演兼優，一曲《夜空將變得陰沉》（第二幕）就顯示出他 Bel Canto 的美與力。他是全劇唱得最好的演員，令我激賞。」

不過在「沙士」的陰霾影響之下，此劇的演出場數，由六場減至五場——過去那種加至九場、盧氏形容為「連企位也售罄」的盛況，也就一去不返了。

稍後，盧景文接受了上海音樂學院的邀請，密鑼緊鼓，在上海大劇院七十五周年紀念活動中製作莫札特的《費加羅的婚禮》—— 他花了不少工夫，把其中的宣敘調（Recitative）濃縮了，可惜未能大派用場：「一切本來都很順利，直到接近綵排的階段，我正準備把從演藝學院借來的戲服運送到上海，就在這個時候，因為『沙士』爆發，上海的主辦單位擔心我到上海後要被隔離，結果主辦單位最後決定取消這次演出。」對於這個製作的「難產」，盧氏並未感到特別惋惜，也沒有想過要把這個製作的構思再搬上舞台：「任何事情都會發生，我好明白歌劇並不是一個人可以去製作的，而且還要看時機。事實上，我自己每隔一段時間就會動動心思，不過，很多構思都是因應演員、資源而產生的，所以這一次的構思未必能夠再次派上用場。」

在 2004 年，盧景文正式宣布退休，結束在大專教育界超過四十年的工作——事實上，他在 2002 年年屆六十五歲時，已經打算卸任香港演藝學院校長一職，不過校方需要超過兩年時間去物色他的繼任人，直到2004 年才從英國找到合適人選。

不過，他明言「退休」一詞只適用於校長這個崗位上，公職反而有增無減。同年 9 月，他用行動證明他在藝術創作上，並未言退：繼1986年後，他再次製作了《浮士德》。他選了由古諾作曲、巴比埃與卡雷根據歌德同名詩劇改編的版本，曾經作了一番解說：「《浮士德》能膾炙人口，當然歸功於古諾超卓的旋律，他的音樂雋永悅耳、歷久彌新。劇中每位主要角色至少有一首令人琅琅上口的詠嘆調，而重唱及合唱曲都編撰精妙：男高音的抒情獨唱曲、女高音的《珠寶之歌》、《魔鬼的小夜曲》、《月夜戀曲二重唱》、瓦倫坦的《道別曲》、希貝爾的《花之歌》、

士兵的合唱、劇終高潮的三重唱……首首金曲，百聽不厭，難怪《浮士德》長期高踞賣座歌劇榜首。」

在製作過程中，盧氏花了不少工夫：「我在1967年製作過此劇的選段，是因應江樺和林祥園的長處，不可跟完整版本相比。到了1986年製作完整版本時，我有意把歌德原著中的中世紀氣息和視覺上的觀感帶出來，在美感和氣氛營造上都令人滿意，但歌劇內容跟原著相比，在哲學、文學份量上不夠深刻。這一次再度演繹，我閱讀過歌德的原著，把注意力集中在內在涵義，故意把它搬到第一次世界大戰裡，德國跟法國交兵前，安排法國士兵歸來時好像很雄壯激昂，但形象上卻是傷痕纍纍，代表他們純粹為了表面風光而強裝威風，實情卻是全軍盡墨的敗兵。另外，對比強烈的是未婚懷孕的女主角，由於時代設定的轉移，問題便變得很貼身，同時她在坐牢時神志不清，我便索性安排她身處精神病院，有惡護士替她打針，形象變得更加鮮明。」對原著背景情節稍作改動之餘，盧氏更加入了不少精彩場面，例如天使唱歌、魔鬼飛天等不常見的處理手法，依然保持他一貫求新求變、勇於嘗試的作風：「在天使唱歌這場戲中，歌劇樂譜上明明寫著是天使，但我運用燈光效果及服裝、面具的配合，令觀眾看到天使逐漸變成了魔鬼的模樣。至於魔鬼飛天一幕，演員真的『吊威吔』飛天呢。總之，我的處理方法是希望做到不刻意，但結果有新意。」

同年，香港藝術節邀請了柏林喜歌劇院（Komische Oper Berlin）演出《風流寡婦》及貝多芬的《費黛里奧》（Fidelio），盧氏更應邀主持「當盧景文遇上《風流寡婦》」講座。第二屆的新視野藝術節則上演了新加坡凱門劇團的原創室內歌劇《大煙》——此劇由新加坡音樂家陳國華作曲及填詞，以鴉片戰爭作背景，除了邀

請了澳洲歌唱家以英語演出外，盧景文的得力助手譚嘉儀亦參與了製作，擔任服裝設計。

退而不休

2004 年底，盧景文因接受財團邀請擔任顧問，參與草擬西九龍文娛藝術區發展計劃建議書的顧問，政府為免公眾認為盧氏的身份會產生利益衝突，故暫時不再邀請他參與任何文藝推廣及藝術發展工作；另外，他在這一年獲香港特區政府頒授銅紫荊星章，同時又獲香港演藝學院頒授榮譽院士榮銜。2006 年 3 月，「西九計劃」被暫時擱置，盧氏回復自由身後，即獲演藝學院邀請為韓德爾（George Frideric Handel）的《橋王闖情關》（Serse）擔任客席導演，帶領學生演出——過去，盧景文身為該校校長時，抱著盡量鼓勵而不參與的態度，以免角色混淆，令人誤會是「校長喜歡做便做」，因而沒有擔任導演；直到卸下校長一職，他便可以放心負責前線工作。《橋王闖情關》一名，是他為吸引觀眾購票入場故意弄點噱頭而改的：「劇中的國王是築橋的，所以我把原來音譯的劇名《塞爾斯》，以意譯的《橋王闖情關》代替，而故事情節亦經過濃縮，同時我又運用了前奏曲創作出一幕國王追女郎、女郎卻去追國王的弟弟，總之所有主角都在互相追逐，以配合愛情錯配這個主題。」此外，故事的時代背景，也由古波斯王國搬到近代的中東，盡顯盧氏所言導演「第二度創作」的工夫。

同年又獲頒授 2006 年度國際終身成就獎（International Citation of Merit），對此項殊榮，他十分看重：「這個獎，當年亞洲只有兩個人獲得，另一位是台灣現

2006年的《橋王鬧情關》，盧景文把故事背景搬到近代的中東。

代舞團雲門舞集的創辦人林懷民，他是我一位十分欣賞的舞蹈家。能夠跟他一起獲獎，我深感榮幸。」

2007年3月，他再次回到校園，執導格魯克（Christoph Willibald Gluck）的《大家閨秀》〔Le Cinesi，又譯作《中國女郎》（Chinese Girls）〕（精選片段見於光碟第十段），及浦賽爾（Henry Purcell）的《女皇哀歌》（即《戴黛與安納爾斯》）。在這兩個作品中，盧景文依然不斷發揮他的創意，除了構思別出心裁的譯名外，時代背景亦繼續大膽轉移：例如在《大家閨秀》中，原著以歐洲作背景，盧景文把它搬到1890年的香港，又在前奏曲中，安排了幾個女主角玩兒童遊戲（如猜「包剪鎚」），以配合時空：「這些是根據作曲家的音樂啟發出來的思維——一個關於中國人的故事，但作者卻說中國人會做古希臘的戲！為了讓情節變得合理，我便索性把背景設定在英國殖民地時代的香港，補習老師正在向幾個唸初中的女孩子講古希臘故事，她們

便開玩笑地演起戲來。」在舞台上用動作來配合舞曲的結構，令音樂內容更加生動活潑。這個安排，連擔任指揮的理查德・迪弗（Richard Divall）也十分欣賞。這種手法是秉承《蝴蝶夫人》、《蝙蝠》、《橋王鬧情關》等利用序曲（Overture）來加入相關情節，也可以說是盧氏探索歌劇製作多年後所形成的獨特風格。

在 2005 至 2009 年間，香港藝術節每年仍然邀請歌劇團體來港演出：2005 年由波蘭國家歌劇院演出《奧賽羅》，2006 年邀請了德國兩大劇院德累斯頓歌劇院及紐倫堡歌劇院，由兩院聯合製作《唐・喬望尼》，2007 年則請來威爾斯國立歌劇院演出《波希米亞生涯》，2008 年由帕爾馬皇家劇院演出《弄臣》，2009 年再度邀得拉脫維亞國家歌劇院，演出在前蘇聯被禁演超過四分一世紀、蕭斯達高維契（Dmi-tri Shostakovich）的《莫桑斯克的馬克白夫人》（*Lady Macbeth of Mtsensk*），以及首次在藝術節演出的巴羅克時期的歌劇、出自韓德爾手筆的《阿爾辛娜》（*Alci-na*）。另一方面，康文署在 2008 年所舉辦的第四屆新視野藝術節，邀請了北京音樂家劉索拉及德國現代室內樂團，演出由劉氏自編自導自演的室內歌劇《驚夢》。

至於成立於 2003 年的香港歌劇院，在 2004 年時進一步組成香港歌劇院合唱團，至今舉辦過若干次歌劇節目演出，包括創會音樂會《愛・香港・歌劇》、歌劇音樂會《森遜與黛麗拉》，以及歌劇《茶花女》、《杜蘭朵》、《卡門》、《費加羅的婚禮》、《羅密歐與茱麗葉》、《阿伊達》、《維特》、《卡洛王子》等，2009 年亦會舉辦《詠嘆清賞——歌劇精選匯演》等，其中有不少節目是跟法國駐港澳總領事館及香港法國文化協會合辦，作為一年一度的「法國五月」的演出項目。另外，香港管弦樂團亦製作了多個「歌劇音樂會」節目，在 2005 年先後以音樂會形式演出

2007年的《大家閨秀》是盧景文獲邀返回演藝學院執導之作。

過的李察·史特勞斯的兩齣作品《莎樂美》及的《深宮情仇》（*Elektra*），2006年則演出過《蝴蝶夫人》，2007年則演繹了《玫瑰騎士》。

在2008年，踏入七十歲的盧氏，相對於中年時的他，心廣體胖了不少。同時，大概是卸下了嚴肅的教育行政工作，展現的笑容和所說的笑話都多了，倍添親切感。當然，他既然說過「退而不休」，自然不是空談：他仍然是北京中央音樂學院的榮譽教授、中國廣東國際音樂夏令營校長，又在香港電台第四台主持跟古典音樂、歌劇有關的節目。同時，他繼續負責多項公職，包括西九龍演藝設施委員會顧問、民政署表演藝術委員會成員及財務組副主席、康樂及文化事務署場地夥伴計劃委員會副主席等。

在歌劇方面，演藝學院在3月上演的浦契尼兩部獨幕歌劇，其中《奪產記》（*Gi-*

anni Schicchi，即《賈尼·斯基基》）就由盧氏執導，也為他的強勢回歸揭開序幕——四年來沒有參與大型製作後，他在 8 月尾重臨新加坡執導《杜蘭朵》，距離上次在當地製作《波希米亞生涯》，足足相隔二十四年之久，而新加坡歌劇團（Singapore Lyric Opera）已經在 1991 年成立，設計獨特的濱海藝術中心（Esplanade Theatre）亦已在 2002 年落成，不再像當年盧氏要在世貿中心其中一個展覽廳內搭建的舞台上做歌劇了。而這次演出，在當地獲得不少好評，新加坡《商業時報》給予 "B+" 的評分，其他報章亦以「開創新高峰」、「富麗、熟練而充滿誠意」去形容，甚至推崇為「新加坡歌劇團成立以來最好的製作」，可見盧氏久休復出執導大製作，也沒有半點生疏。

同年 10 月，盧氏再度北上參與北京國際音樂節，為上海歌劇院製作的浦契尼《三聯劇》（*Il Trittico*）執導——所謂《三聯劇》是指《外套》（*Il Tabarro*）、《修女安杰莉卡》（*Suor Angelica*）及《賈尼·斯基基》，其中《賈》的靈感來自但丁的《神曲》中的地獄篇。三套劇的主要角色共三十九個，角色之多，可謂絕無僅有，更難得的是次製作是「全華班」，包括指揮張國勇及歌唱演員魏松、李欣桐、楊小勇、徐曉英、張峰、遲黎明等，可見內地的歌唱人材之鼎盛。而 2008 年正值浦契尼誕辰一百五十周年，演出這齣盧景文稱為「浦氏的另類作品」的劇目，被評論者譽為「填空」之舉，彌補了浦契尼在中國歌劇舞台上的一個空白。

《音樂周報》對盧氏久違之作，有以下評論：「走進音樂堂的三聯劇，注定要向音樂會版靠近，導演盧景文卻是一位重量級人物。前兩屆他為音樂節執導歌劇《藝術家的生涯》和《卡門》（按：這裡漏提了第三屆所製作的《少年維特的煩惱》），這次音

樂會版,他施展身手會有一點局限。全體樂隊擠在音樂堂不算寬敞的舞台後部,樂隊後面貼牆還有一堵高台。好在三聯劇都是獨幕劇,原本場景相對簡單……『硬件』,盧景文物盡其用。在『軟件』上,導演的功能簡煉有效。」〔註一〕此劇在北京演出成功後,於同年11月移師到上海,作為上海國際藝術節的參演劇目。

強勢回歸

到了2009年1月,康樂及文化事務署邀請盧氏製作《蝴蝶夫人》——屈指一算,這是他繼1966、1977、1983、2002年後第五次在香港製作此劇,如果把他在台灣、西班牙的演出計算在內,四十多年間他總共做了七次,絕對是他製作史上最熱門的作品。這次演出,也是盧氏自2004年後再次參與康文署的大型歌劇製作。

政府新聞公報中,以「盧景文非凡美樂製作《蝴蝶夫人》‧經歷段段愛與痛的思憶」一文去介紹是次演出,然而文首竟然以「香港音樂劇之父」去稱呼盧氏,不禁令人慨嘆:到底,人們何時才能夠知道歌劇和音樂劇的分別呢?

是次《蝶》共演四場,分別由阮妙芬、吳國玲和葉葆菁飾演蝴蝶,阮妙芬已是為人所熟悉的本地女高音,來自廣東的吳國玲則畢業於內地星海音樂學院,並曾赴烏克蘭奧德薩音樂學院深造,現在華南理工大學聲樂學系任教,而葉葆菁則是香港演藝學院的學生,畢業後到美國波士頓新英格蘭音樂學院完成音樂碩士課程。這個選角模式,正好貫徹了盧景文多年來的風格,一方面以著名演員作為票房保證,另一方面提拔華人新晉及演藝學院的得意門生。不過,參與演奏的不再是香港管弦樂團,

一│〈普契尼三聯劇在京首演——上海歌劇院登上第三台階〉,紫茵,《音樂周報》第40期,2008年10月22日。

取而代之的是香港名家樂友這個室樂團。

——終於，因為《蝶》劇，筆者有機會一睹盧氏如何進行綵排，明白到他口中所說統籌歌劇的難處：短短兩小時的綵排中，他要管要理的，包括來自不同地方的演員、合唱團、指揮及助手等。在進行演練前，他坐在一角，召見不同崗位的人員，面授機宜；有時他情不自禁，忽然引吭高歌，其他人都見慣不怪。當演員在模擬的舞台演唱時，盧氏總會置身其中，徘徊傾聽，不時面露微笑，或忽然喊停，或對演員加以指正，或對道具的安排有所意見，又或是跟指揮商量某個段落的快慢如何調節，總之事無大小，盧氏都親力親為。雖然，在正式演出時，觀眾是不會看到他站在台上，但原來每一個細節，包括每個場景、每個演員所站的位置以及走位，都是經過他精心安排，可以說，他其實一直隱身在舞台之中。

對於今次演出，評論對三個「蝴蝶」有以下評價：「阮妙芬連續兩晚演出，首演似乎不在狀態，一入場已有點亂，幸而她經驗豐富，正式是『走到橋頭才能定』，但是整晚演出不太順暢 …… 第三場的葉葆菁，扮相雖較為成熟，歌唱時亦間中予人有些微停滯不前的感覺，但聲音極富情感，且非常入戲，活像劇中的蝴蝶，牽動著觀眾的情緒。最後一場的吳國玲，扮相及聲音最為甜美，可惜演繹過度隨意，以致節奏方面跟對手及樂隊有距離，很多時無法一致。」〔註二〕

同年 3 月，成立二十五周年的香港演藝學院，邀請盧景文回校為《卡門》擔任客席導演——他在場刊中這樣說：「製作《卡門》對音樂學院、舞蹈學院和舞台及製作藝術學院的學生是寶貴的學習經驗，他們需要通誠合作才能完成這齣大型和複雜的

二| 〈唏噓蝴蝶夢〉，高敏，《文化現場 C for Culture》第 10 期，2009 年 2 月。

製作。劇中部分角色對年輕的表演者要求相當高,相對於學生的舞台經驗,要呈現某些角色的心理狀態亦相當困難。但是,演藝學院的學生為這個演出全力以赴,以充滿創意的探索和實驗精神,為這齣精彩的作品賦以朝氣活力的演繹。」〔註三〕

有評論對這次製作,有以下分析:「…… 如何在有限的人力及資源下再現《卡門》的光采,既是『演藝卡門』製作班子的考驗,亦是導演盧景文的挑戰,結果在盧教授的導演加上『演藝』學生熱誠演出下,這套『迷你版卡門』卻有不少驚喜之處 …… 今次他更非常巧妙地運用原本祇有樂團合奏而沒有劇情的〈卡門間奏曲〉(Carmen Entr'acte)作為對角色性格的描寫及增加劇情的張力,如首段間奏曲,首先安排荷西行刑一場,運用此一種倒敘法,把劇情推上第一個高潮;盧亦特意把第三幕的間奏曲,放於第四幕以鬥牛士的祈禱呈現艾斯卡米洛感性的溫柔;而把第四幕原有的間奏曲加插舞蹈,令第四幕的熱鬧場面更具節日氣氛。

「在最後一場 …… 盧巧妙地借助電影蒙太奇手法,利用舞台的『紗幕』把鬥牛場內艾斯卡米洛的勝利呈現於舞台上,此一安排的妙筆,在於在同一舞台上,呈示出兩個截然不同的場景,以對比的方法,把一勝一敗,一喜一悲,呈現於台前與台後的同一空間當中,令卡門的劇力推上一個嶄新的高峰。」〔註四〕

緊接著《卡門》之後,盧景文風塵僕僕,動身往上海執導由上海音樂學院主辦、上海周小燕歌劇中心製作的《威爾第經典歌劇——唐・卡洛》(Don Carlo)。今次是此劇於中國大陸首演,由馬克・波艾米(Marco Boemi)負責指揮上海歌劇院交響樂團,演員包括莫華倫、廖昌永、李秀英、楊光、龔冬健等,在上海大劇院演出一場。

三| 《卡門》場刊,2009 年。
四| 節錄自〈有限資源、無限創意、演藝卡門、別具匠心——評演藝學院歌劇《卡門》〉,Jonathan Ho,國際演藝評論家協會(香港分會)網上評壇・網上藝評(http://www.itac.com.hk/forum.html),2009 年。

——有評論家對於盧景文的強勢回歸，揶揄為「退化的東山再起」；然而，事實上大部分評論對他的作品的評價是肯定的，因此盧氏在大陸與香港兩地的製作，不但沒有減少，反而再次增加。

——在可見的將來，盧氏還會有更多西洋歌劇製作面世，雖然未知水準將會如何，但可以肯定的，是我們仍然可以見到這位多才多藝、孜孜不倦的一代歌劇製作人，繼續為本地藝術界默默耕耘。

結語

由 1964 年到 2009 年這四十五年間，盧景文一共參與六十六個歌劇製作，其中四十九個是在本地演出的。這項成就，在香港以至中國音樂歷史上，可謂前無古人。事實上，盧氏一直是本地歌劇界的支柱，也是使歌劇能夠在中國大陸重新站起來的其中一位功臣。

作為一個從事歌劇製作超過四十年的人，盧氏驀然回首，談及他個人眼中十齣最容易賣座的西洋歌劇，它們包括是：

《蝴蝶夫人》；
《阿伊達》；
《波希米亞生涯》；
《杜蘭朵》；

《卡門》；

《弄臣》；

《茶花女》；

《托斯卡》；

《遊唱詩人》；

《魂斷南山》。

盧氏謂，這些作品宣傳容易，很多聽過歌劇唱片的人，都會因為它們的音樂而買票入場，加上大部分的情節都是合情合理，可謂票房保證。相反，好像華格納的作品，不少長達四五小時，香港是不夠資源做，也沒有適合演繹華格納角色的演唱家。

—— 這一番說話，反映出香港在演出歌劇方面的客觀條件，十分有限。

假使有一天，這位「香港歌劇之父」真的退下來，到底有沒有人可以接棒呢？如果真的後繼無人，未來香港的歌劇節目，會不會逐漸變成純粹邀請由外國來的表演團體作演出呢？「香港製作」的歌劇會不會成為歷史陳跡？這樣的話，有志成為歌劇演唱家或製作者的年輕人，是不是無法在香港立足呢？

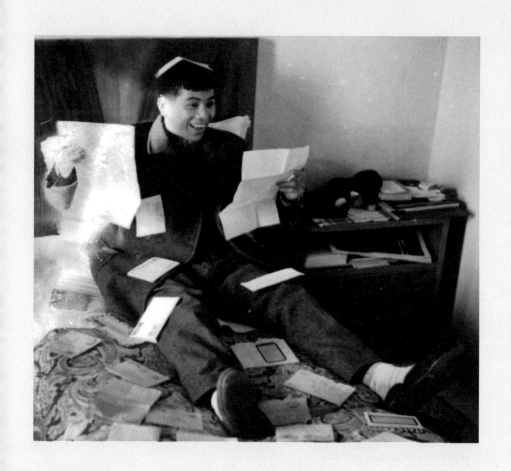

盧景文大事年表

1937	12月出生於香港。
1940 至 41	就讀真光女書院幼兒班。
1941 至 45	因逃避戰爭,全家搬到廣西。
1945 至 49	就讀嶺英小學。
1949	就讀拔萃男書院第八班。
1955	曾參與無數校際音樂比賽,包括與拔萃女書院聯校合唱及於中英樂團擔任法國號手,屢獲殊榮。
	與潘國成聯手在報章撰寫娛樂文章。
1956	香港中五會考十三科合格。
	於星期日郵報(*Sunday Post - Herald*)創辦卡通欄。
1958	就讀香港大學文學院,為港大聖約翰書院宿生。
	為香港電台創辦喜劇系列。
1959	成功獲得意大利全額獎學金,赴羅馬大學文學院深造,在羅馬歌劇院接受專業訓練。
1961 至 62	返港,於香港大學文學院畢業,獲得Second Upper honours 學士學位。
1962 至 73	於香港大學教務處工作至1973年,1969年升職任高級助理教務處處長。
1970	任香港大學聆訊庭會員至2009年。
1973	任香港理工學院首位學術幹事至1993年(1975年任副總監,1986年任副院長)。
	香港音樂學院籌備委員會副主席至1983年。
1977	香港考試及評審局代表至1987年。
1979	獲頒太平紳士封銜。
1980	任香港演藝學院籌備顧問至1983年。

任遣返及羈留顧問裁判署（已解散）成員至 1984 年。

任評審委員會（已解散）成員至 1985 年。

1981 任廉政公署社區關係市民顧問委員會成員至 1985 年。

1982 任 CFPA 會員 至 1993 年。

1984 任市政局議員至 1991 年。

任香港浸會大學監督團（後名為香港浸會大學聆訊庭）及事務局成員
至 1989 年。

任演藝局成員至 1993 年。

1985 任基本法諮詢委員會委員至 1990 年。

任九龍城區議局（已解散）成員至 1989 年。

任香港大學事務局成員至 1988 年。

1986 任香港理工大學事務局成員至 1993 年。

1987 任香港藝術中心監督團成員至 1991 年。

任廣播局成員至 1994 年。

任亞洲協會諮詢委員會委員至 2002 年。

任香港管弦協會有限公司委員會委員至 2002 年。

任香港賽馬會委員至 2002 年。

1988 任香港藝術節委員會會員至 1991 年。

1990 任職業訓練局成員至 1991 年。

1991 任中國廟宇委員會成員至 1992 年。

任香港演藝學院事務局成員至 1992 年。

任市政局副主席至 1995 年。

獲頒發最優秀不列顛帝國員佐勳章（MBE）。

1992 憑舞台劇《大屋》獲第一屆香港舞台劇獎年（1991-1992）年「最佳舞台設
計」。

獲「藝術家年獎90」之「導演年獎──舞台」。

1993　任香港演藝學院總監至 2004 年退休。

任香港賽馬會音樂及舞蹈基金信託局成員至 2004 年。

任文化及文化遺產署成員至 2003 年。

1994　任公共事務薪酬及待遇常任理事署成員至 1996 年。

任香港藝術發展局成員至 2004 年。

任香港公開大學事務局成員至 1998 年。

1995　獲頒英國藝術學會院士。

香港大學榮譽院士及意大利騎士勳章。

1996　任中央音樂學院訪問教授。

1999　香港小交響樂團監督團會員至 2004 年。

2000　香港理工大學院士。

任灣仔區委員會成員至 2003 年。

獲頒發法國藝術及文學騎士勳章。

2001　任香港藝術節協會節目委員會副會長至今。

任上訴局委員會（娛樂特別效果）成員至 2007 年。

2004　任中國廣東國際音樂夏令營校長。

任粵劇顧問委員會成員。

2005　獲頒發香港銅紫荊星章。

2006　任西九龍文娛藝術區，基礎藝術及文化設施諮詢委員會演藝及旅遊顧問組成員至 2007 年。

獲國際演藝協會頒發國際終身成就獎。

任香港藝術中心監督團增選委員至 2009 年。

任表演藝術委員會財務組副主席至 2008 年。

任Art Form Panel – Festivals 主席至 2008 年。

盧景文主要作品年表

日期	地點	節目	主辦單位／贊助
1962年3月26至28日	香港大會堂音樂廳	《仲夏夜之夢》（A Midsummer Night's Dream）	香港大學馬斯克莎士比亞劇團
1964年4月	灣仔海員會所	Point of Departure	嘉里遜劇團
1964年9月22至23日	香港大會堂	歌劇選段： -《諾瑪》（Norma） -《波希米亞生活》（La Bohème） -《鄉村武士》（Cavalleria Rusticana） -《阿伊達》（Aïda）	
1965年9月6日	香港大會堂	江樺獨唱會	
1966年8月	香港大會堂劇院	《犀牛》（Rhinoceros）	香港大學學生會戲劇學會
1966年11月	香港大會堂音樂廳	《蝴蝶夫人》（Madama Butterfly）	
1967年3月8至9日	香港大學陸佑堂	《二僕之主》（The Master of Two Servants）	The Arts Association of the Students' Union
1967年8月29日	香港大會堂音樂廳	香港音樂美術節歌劇選段： -《西維爾理髮師》（Il Barbiere di Siviglia） -《浮士德》（Faust） -《馬克白》（Macbetto） -《托斯卡》（Tosca）	市政局
1968年10月20至22日	香港大會堂音樂廳	《愛情甘露》（L'elisir d'Amore）	香港管弦樂團
1969年5月17至18日	不詳	Gala Concerts	香港公益金籌款演出節目
1969年11月26日	香港大會堂音樂廳	《茶花女》（La Traviata）	香港管弦樂團
1969年	美國南伊利諾州大學	《茶花女》	美國南伊利諾州大學歌劇中心
1971年5月22至23日	香港大會堂音樂廳	《電話》（Telephone）及《靈媒》（Medium）	市政局及香港雅樂社合唱團

\# 非歌劇之作品

作曲／指揮／導演	伴奏	盧景文兼任的其他工作
		布景及服裝設計
導演：Elain Field		布景設計
導演：盧景文	- 雙鋼琴：屠月仙及溫其忠 - 由二十六人組成的合唱團	布景及服裝設計
		策劃及樂曲介紹
導演：盧景文		布景設計
導演：盧景文	- 四鋼琴伴奏：蘇孝良、遲海寧、蘇國英及羅美琪 - 由十八人組成的合唱團 - 六名默劇演員	布景及服裝設計
導演：盧景文		布景設計
導演：盧景文	雙鋼琴伴奏：蘇孝良及蘇國英	策劃及布景設計
指揮：富亞 導演：盧景文	- 香港管弦樂團 - 由二十八人組成的合唱團	策劃及布景設計
		策劃
指揮：林克昌 導演：盧景文	香港管弦樂團	
導演：盧景文		
導演：姬絲達・襃曼	- 鋼琴伴奏：蘇孝良 - 香港雅樂社合唱團	藝術指導、中英文字幕翻譯及布景設計

1972年	九龍樂宮戲院	《白孃孃》	廸華藝術公司
1976年	不詳	《電話》	不詳
1977年11月19至20、22至23日	香港大會堂音樂廳	《蝴蝶夫人》	市政局
1978年12月15、17至18、20至21日	香港大會堂音樂廳	《紅伶血》（*Tosca*）	市政局
1978年11月26、28至29日及12月1至2日	香港大會堂音樂廳	《鄉村武士》及《小丑情淚》（*I Pagliacci*）	市政局
1980年9月10至14、24至28日	香港大會堂劇院	《控方證人》#	香港話劇團
1981年3月18、20至21、23日	香港大會堂音樂廳	《老柏思春》（*Don Pasqule*）	市政局
1981年10月15至18日及11月18至24日	香港大會堂劇院	《喬峰》#	香港話劇團
1981年12月7、9至12月14日	香港大會堂音樂廳	《陋室明娟》（*La Bohème*）	市政局
1981年12月26至28日	香港大專會堂	《曼諾第獨幕歌劇：三王夜訪》（*Amahl and the Night Visitors*)	音樂事務統籌處製作
1982年5月11至13日	香港大會堂音樂廳	《叛逆、靈鳥、仙燈》#	香港舞蹈團
1982年7月8至11日	香港大會堂音樂廳	大都會名家匯演歌劇精選 -《茶花女》 -《杜蘭陀》 -《少年維特》 -《遊吟詩人》	市政局
1982年8月11至12日	荃灣大會堂	海豹劇團：《愛海高飛》#	文化署新界文娛節目處、海豹劇團

導演：盧景文 音樂創作：顧嘉煇 作詞：莊奴、黃霑、李 寶璇、汪小松		文本及歌詞
導演：盧景文		
指揮：漢斯・靳特・蒙 瑪 導演：盧景文	- 香港管弦樂團 - 香港雅樂社合唱團	策劃、布景設計及演 出指導
指揮：漢斯・靳特・蒙 瑪 導演：姬絲達・褒曼	- 香港管弦樂團 - 香港雅樂社合唱團	監製、藝術指導及布 景設計
指揮：漢斯・靳特・蒙 瑪 導演：姬絲達・褒曼	- 香港管弦樂團 - 香港雅樂社合唱團	監製、藝術指導及布 景設計
導演：盧景文		翻譯、布景設計
指揮：嘉秉寧 導演：盧景文	- 香港管弦樂團 - 香港雅樂社合唱團	策劃及藝術指導
導演：盧景文		文本、布景設計及作曲
指揮：嘉秉寧 導演：高德禮	- 香港管弦樂團 - 香港雅樂社合唱團 - 黃大仙兒童合唱團 - 默劇演員	策劃、藝術指導及布 景設計
指揮：韋國詩、施東 寧、汪酉三 導演：盧景文	香港青年交響樂團	布景設計
作曲：林樂培 編舞：黎海寧、曹誠淵		藝術指導、故事及布 景設計
指揮：富爾頓 導演：紀德禮	- 香港管弦樂團 - 香港雅樂社合唱團	藝術統籌
導演：黃清霞		音樂總監及布景設計

1982年12月19、21、23日	香港大會堂音樂廳	《弄臣》（*Rigoletto*）	市政局
1983年2月23日至3月4日	香港大會堂劇院	《雪山飛狐》#	香港話劇團（第十一屆香港藝術節）
1983年6月30日至7月3日	香港大會堂音樂廳	《蝴蝶夫人》	市政局
1983年7月9至12日	香港大會堂音樂廳	《卡門》	市政局
1984年1月3至4日	香港藝術中心壽臣劇院	《仙履奇緣》（*Cinderella*）	香港藝術中心主辦，音樂事務統籌處製作
1984年6月29至7月2日	香港大會堂音樂廳	《波希米亞生涯》	市政局
1984年7月11至13日	新加坡世貿中心	《波希米亞生涯》	Singapore Cultural Foundation
1984年7月28至29日	荃灣大會堂音樂廳	《長橋遠望》#	文化署（新界科）、海豹劇團
1984年10月23至27日	香港藝術中心壽臣劇院	德國劇季—《大團圓》#	香港藝術中心主辦歌德學院協辦
1984年12月15、17、19至20日	香港大會堂音樂廳	《嵐嶺痴盟》（*Lucia di Lammermoor*）	市政局
1985年7月11至14日	香港大會堂音樂廳	《阿伊達》	- 市政局 - 菲利普莫里斯亞洲集團贊助
1985年7月13至14日	美國紐約佩斯大學 Schimmel Center	《控方證人》#	四海劇社
1985年7月22至23日	泰國曼谷 Napalai Ballroom, Dusit Thani Hotel	《卡門》	A Royal Command
1985年11月28、30日至12月1日	香港大會堂音樂廳	《浮士德》（*Faust*）	市政局
1986年5月2日至10月13日	加拿大溫哥華	溫哥華世界博覽—香港 #	何弢參加投標
1986年	香港演藝學院戲劇院	《女大不中留》	中英劇團
1986年	意大利卡利亞里 Anna Bolena	《遊唱武士》	不詳

指揮：石信之	- 香港管弦樂團	策劃及藝術監督
導演：高德禮	- 香港雅樂社合唱團	
導演：盧景文		文本、舞台設計及作曲

指揮：史達頓	- 香港管弦樂團	策劃、監製及布景設計
導演：紀德禮	- 香港雅樂社合唱團	
指揮：富爾頓	- 香港管弦樂團	策劃
導演：紀德禮	- 香港合唱團	
指揮：陳樹森		藝術指導、策劃及布景設計
導演：盧景文		
指揮：高恩	- 香港管弦樂團	策劃、監製及布景設計
導演：紀德禮	- 香港雅樂社合唱團	
指揮：高恩、那德禮	- Singapore Symphony Orchestra	監製、舞台及服裝設計
導演：紀德禮	- Singapore Chorus	
	- People's Association Junior Choir	
導演：黃清霞		舞台設計
導演：黃清霞		舞台設計

指揮：域陀‧迪朗茲	- 香港管弦樂團	策劃、監製及布景設計
導演：盧景文	- 香港合唱團	
指揮：高恩	- 香港管弦樂團	藝術指導、英文劇本翻譯、製作策畫及設計
導演：紀德禮	- 香港雅樂社合唱團	
	- 香港合唱團	
	- 香港航空青年團	
導演：黃澤基		中文翻譯

| 指揮：那德禮 | The Bangkok Symphony Orhcestra | 策劃 |
| 導演：紀德禮 | | |

指揮：劉子成	- 香港管弦樂團	策劃、監製及布景設計
導演：盧景文	- 香港合唱團	
作曲：林樂培		故事創作及策劃
建築設計：何弢		
導演：黃美蘭		布景及服裝設計
不詳		製作

1986年6月28至29日	美國紐約佩斯大學 Schimmel Center	《雪山飛狐》#	四海劇社
1986年7月12、14、16日	香港大會堂音樂廳	《英宮恨》 （Maria Stuarda）	市政局
1987年12月8、10、12日	香港演藝學院歌劇院	《遊唱武士》	市政局
1987年	美國俄亥俄州阿高朗大學	《糖果屋》 （Hänsel und Gretel）	不詳
1989年5月18、20、21日	香港大會堂音樂廳	《諾瑪》	市政局
1990年1月2至7日	台北國家戲劇院	「七十八」台北市音樂季：《遊唱詩人》	台北市政府主辦 台北市立交響樂團承辦
1990年5月1、3至4日	香港文化中心大劇院	《杜蘭朵》 （Turandot）	市政局
1990年6月1至8日	香港文化中心大劇院	《美人如玉劍如虹》#	市政局及中天製作有限公司
1990年10月27日	西班牙特內里費島 La Laguna	西班牙歌劇節： 《蝴蝶夫人》	Asociacion Tinerfena de Amigos de la opera
1991年1月15至20日	台北國家戲劇院	「七十九」台北市音樂季：《蝴蝶夫人》	台北市政府主辦 台北市立交響樂團承辦
1991年9月26至29日	香港文化中心大劇院	《荷夫曼的故事》 （Les contes D'Hoffmann）	市政局
1991年12月31日及1992年1月2至6日	台北國家戲劇院	「八〇」台北市音樂季：《鄉村騎士》與《丑角》（Cavalleria Rusticana & I Pagliacci）	台北市政府主辦 台北市立交響樂團承辦
1992年10月16至18日、20、22至27、29至31日	香港大會堂劇院	《我和春天有個約會》	- 第十四屆亞洲藝術節 - 香港話劇團製作
1992年	意大利貝納文托	《安娜·保利娜》 （Anna Bolena）	不詳

		故事改編
指揮：域陀·迪朗茲 導演：盧景文	- 香港管弦樂團 - 香港雅樂社合唱團	策劃及布景設計
指揮：祈索浦魯士 導演：盧景文	- 香港管弦樂團 - 香港雅樂社合唱團	策劃及布景設計
不詳		製作
指揮：祈索浦魯士 導演：盧景文	- 香港管弦樂團 - 香港雅樂社合唱團	監製、中英文字幕翻譯、布景及服裝設計
指揮：陳秋盛及呂紹嘉 導演：盧景文	- 台北市立交響樂團 - 保力達藝術家合唱團	
指揮：祈索浦魯士 導演：盧景文	- 香港管弦樂團 - 香港雅樂社合唱團 - 聖保羅書院童聲合唱團 - 聖士提反女校兒童合唱團	設計
導演：麥秋		布景設計
指揮：Maurizio Barbacini 導演：盧景文		
指揮：陳秋盛 導演：盧景文	- 台北市立交響樂團 - 台北愛樂合唱團	
指揮：祈索浦魯士 導演：盧景文	- 香港管弦樂團 - 香港雅樂社合唱團	監製
指揮：陳秋盛 導演：盧景文	- 台北市立交響樂團 - 台北愛樂合唱團 - 敦化兒童合唱團	
導演：古天農	劉雅麗、羅冠蘭	布景設計
導演：盧景文		

1992年11月18、20至21、23日	香港文化中心大劇院	《奧賽羅》 (*Otello*)	市政局
1993年10月18、20、22至23日	香港文化中心大劇院	《弄臣》 (*Rigoletto*)	市政局
1994年9月20至24日	香港文化中心大劇院	《茶花女》	市政局
1995年11月3至6日	香港文化中心大劇院	《魂斷南山》 (*Lucia di Lammermoor*)	市政局
1996年5月19、21至22日	上海歌劇舞劇院	《羅密歐與茱麗葉》 (*Roméo & Juliette*)	上海市文化局
1996年9月18至23日	香港文化中心大劇院	《杜蘭朵》	市政局
1997年9月13至15日、17至19日	香港文化中心大劇院	《阿伊達》	臨時市政局
1998年1月9至25日	沙田大會堂演奏廳	《風流寡婦》 (*The Merry Widow*)	臨時區域市政局
1998年9月19至20、22、23至26日	香港文化中心大劇院	《波希米亞生涯》	臨時市政局
1998年10月13至25日	北京世紀劇院	《藝術家的生涯》	第一屆北京國際音樂節

指揮:域陀‧迪朗茲 導演:盧景文	- 香港管弦樂團 - 香港歌劇社合唱團 - 聖保羅書院童聲 合唱團 - 聖士提反女校兒童 合唱團 - 聖公會莫壽增中學 舞蹈組	監製、中英文字幕翻 譯、布景及服裝設計
指揮:那德禮 導演:高爾曼	- 香港管弦樂團 - 香港歌劇社合唱團 - 香港芭蕾舞團	策劃及監製
指揮:那德禮及余隆 導演:高爾曼	- 香港小交響樂團 - 香港歌劇社合唱團 - 香港芭蕾舞團	策劃及監製
指揮:余隆 導演:波度‧伊吉斯	- 香港管弦樂團 - 香港歌劇社合唱團	策劃及監製
指揮:余隆 導演:高爾曼	- 上海歌劇舞劇院管弦 樂團 - 上海歌劇舞劇院舞劇 團	舞台美術設計
指揮:余隆 導演:盧景文 副導演:何俊傑	- 香港小交響樂團 - 香港歌劇社合唱團 - 香港兒童合唱團	監製
指揮:余隆 導演:盧景文	- 香港管弦樂團 - 香港歌劇社合唱團 - 香港演藝舞蹈組 - 香港童軍總會	英文字幕及監製
指揮:余隆 導演:盧景文	- 香港管弦樂團 - 香港歌劇社合唱團 - 香港演藝舞蹈團	中英文字幕、策劃、監 製及主持歌劇講座
指揮:祈索浦魯士 導演:盧景文	- 香港管弦樂團 - 香港歌劇社合唱團	中英文字幕、策劃及 監製
指揮:克勞斯‧威琵 導演:盧景文	- 廣州交響樂團 - 中國交響樂團附屬兒 童及女子合唱團	監製

1999年2月11至13日	香港演藝學院戲劇院	《夜宴》/《三王墓》	香港藝術節1999
1999年4月16至18日	沙田大會堂演奏廳	《蝙蝠》 (Die Fledermaus)	臨時區域市政局
1999年9月25至26、28至30日及10月2日	香港文化中心大劇院	《卡門》	臨時區域市政局
1999年10月19至22日	北京世紀劇院	《卡門》	第二屆北京國際音樂節
2000年1月14至16日	葵青劇院演藝廳	《離婚》及《長明燈》	康樂及文化事務署
2000年3月10至12日	香港演藝學院戲劇院	《阿綉》	香港藝術節
2000年9月23至24日、26至27、29至30日	香港文化中心大劇院	《托斯卡》	康樂及文化事務署
2000年11月6、8日	北京保利劇院	《少年維特的煩惱》 (Werther)	第三屆北京國際音樂節
2001年9月28至30日及10月1至3日	香港文化中心大劇院	《遊唱詩人》	康樂及文化事務署
2002年9月12至17日	香港文化中心大劇院	《蝴蝶夫人》	康樂及文化事務署
2003年9月25至29日	香港文化中心大劇院	《馬克白》 (Macbeth)	康樂及文化事務署
2004年9月16至20日	香港文化中心大劇院	《浮士德》(Faust)	康樂及文化事務署
2006年3月30日至4月1日	香港演藝學院戲劇院	《橋王鬧情關》(Serse)	香港演藝學院

《夜宴》－ 作曲：郭文景 指揮：布賴特‧科恩 導演：盧景文	- 香港小交響樂團	監製
《三王墓》－ 作曲及指揮：顧七寶 導演：盧景文		
指揮：余隆 導演：盧景文	- 香港管弦樂團 - 香港歌劇社合唱團 - 香港演藝舞蹈團	中英文字幕及監製
指揮：祈索浦魯士 導演：盧景文	- 香港管弦樂團 - 香港歌劇社合唱團 - 香港演藝舞蹈團	中英文字幕、策劃及 監製
指揮：祈索浦魯士 導演：盧景文	- 廣州交響樂團	監製
指揮：葉詠詩 導演：盧景文	- 香港小交響樂團 - 穌鳴樂坊 - 香港歌劇社合唱團	編劇及監製
指揮：彼得‧伯域 導演：盧景文 作曲：蘇鼎昌 填詞：梁芷珊	- 香港小交響樂團 - 香港歌劇社合唱團	劇本
指揮：卡里昂‧羅貝 列度 導演：盧景文	- 香港管弦樂團 - 香港歌劇社合唱團	中英文字幕、策劃及 監製
指揮：戴維‧斯特恩 導演：盧景文	- 廣州交響樂團 - 中國歌劇歌舞院 - 蒲公英童聲合唱團	中英文字幕及監製
指揮：廸埃高‧蒂 尼‧契亞齊 導演：盧景文	- 香港管弦樂團 - 香港歌劇社合唱團 - 香港演藝舞蹈團	中英文字幕及策劃
指揮：湯沐海 導演：盧景文	- 香港管弦樂團 - 香港歌劇社合唱團	英文字幕及監製
指揮：大衛‧史頓 導演：盧景文	- 香港管弦樂團 - 香港歌劇社合唱團	監製
指揮：大衛‧史頓 導演：盧景文	- 香港小交響樂團 - 香港歌劇社合唱團	監製
指揮：洛梵西 導演：盧景文	- 演藝交響樂團 - 演藝合唱團 -古鍵琴：艾雲高	

2007年3月30至31日 及4月2至3日	香港演藝學院戲劇院	《大家閨秀》（Le Cinesi）及《女皇哀歌》 （Dido and Aeneas）	香港演藝學院
2008年3月13至15日	香港演藝學院戲劇院	《奪產記》 （Gianni Schicchi）	香港演藝學院
2008年8月29至30日 及9月1至3日	新加坡 Esplanade Theatre	《杜蘭朵》	Singapore Lyric Opera
2008年10月12日	北京中山音樂堂	第十一屆北京國際音樂節：浦契尼《三聯劇》（Il Trittico） - 外套（Il tabarro） - 修女安杰莉卡 （Suor Angelica）	上海歌戲院
2008年11月1日	上海大劇院	《三聯劇》（Il Trittico） - 外套（Il tabarro） - 修女安杰莉卡 （Suor Angelica） - 賈尼‧斯基基 （Gianni Schicchi）	上海歌戲院
2009年1月2至4日	香港大會堂音樂廳	《蝴蝶夫人》	康樂及文化事務署
2009年3月17至21日	香港演藝學院戲劇院	《卡門》	香港演藝學院
2009年3月27日	上海周小燕歌劇中心	《唐‧卡洛》	上海歌劇院

指揮:理查德‧廸弗 導演:盧景文	- 演藝交響樂團 - 演藝合唱團 - 古鍵琴:艾雲高	
指揮:辜柏麟 導演:盧景文	演藝交響樂團	
導演:盧景文	The Philharmonic Orchestra(Singapore)	
導演:盧景文	上海歌劇院交響樂團及 合唱團	
指揮:張國勇 導演:盧景文	上海歌劇院交響樂團及 合唱團	
指揮:官美如 導演:盧景文	- 香港歌劇社合唱團 - 香港名家樂友	監製
指揮:辜柏麟 導演:盧景文	- 演藝交響樂團 - 演藝合唱團	
指揮:馬克‧波艾米 導演:盧景文	上海歌劇院交響樂團	

LIBERTÈ

RUE S.MARTIN

fleurs PRINTEMPS PENSION

173

10 Settembre 1981

Giacomo Puccini : LA BOHÈME atto secondo.

Scenografia: Lo KINGMAN

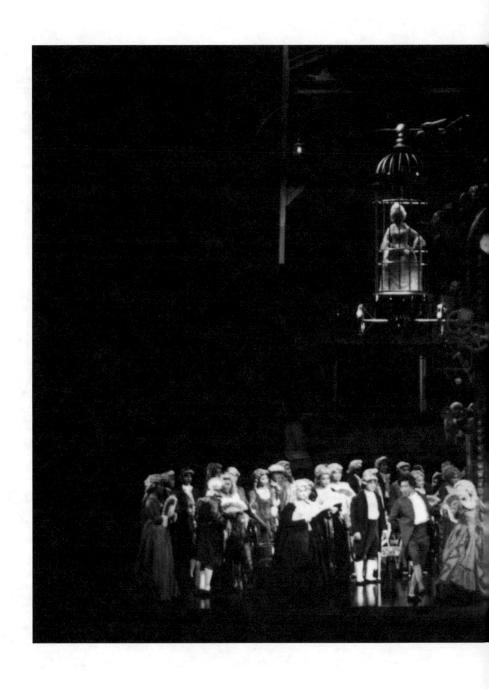

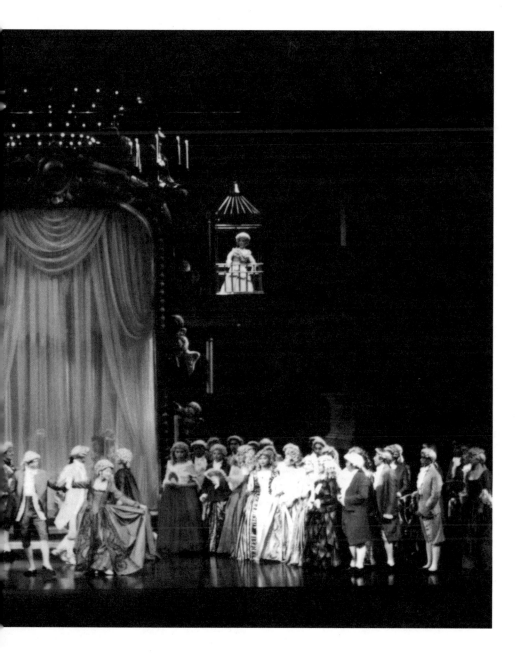

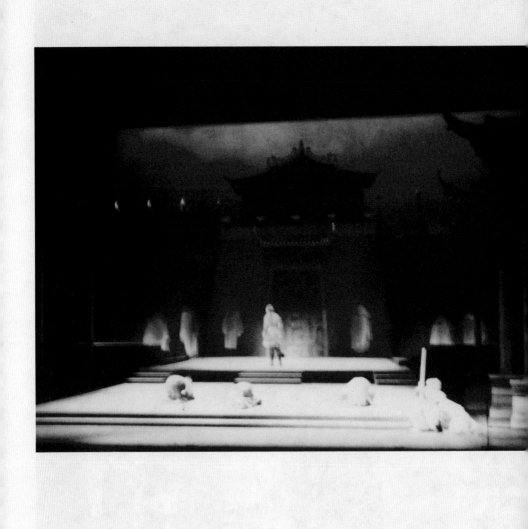

主要參考書目

《中外戲劇史》，劉彥君、廖奔編著，桂林，廣西師範大學出版社，2005 年。

《民國音樂史年譜 1912‐1949》，陳建華、陳浩編著，上海，上海音樂出版社，2005 年。

《你不可不知道的100部歌劇》，許麗雯總編輯，台北，高談文化事業有限公司，2003 年。

《香港話劇口述史》（三十年代至六十年代），張秉權、何杏楓編訪，香港，香港戲劇工程，2001 年。

《明清間的中西音樂交流》，陶亞兵著，北京，東方出版社，2001 年。

《世界名歌劇饗宴3》，邵義強編著，台北，麗文文化事業股份有限公司，2002 年。

《西洋歌劇名作解說》，張弦等編譯，北京，人民音樂出版社，2000 年。

《從戲台到講台——早期香港戲劇及演藝活動一九零零 ——一九四一》，羅卡、鄺耀輝、法蘭賓編著，香港，國際演藝評論家協會（香港分會），1999 年。

《香港音樂發展概論》，朱瑞冰主編，香港，三聯書店（香港）有限公司，1999 年。

《帶你聽音樂——歌劇欣賞入門》，Alexander Waugh 著、李萍美譯，台北，米娜貝爾出版公司，1999 年。

《中外音樂交流史》，馮文慈著，湖南，湖南教育出版社，1998 年。

《香港史新編》，王賡武主編，香港，三聯書店（香港）有限公司，1997 年。

《戲劇鑑賞入門》，魏怡著，台北，萬卷樓圖書有限公司，1994 年。

《中國音樂史略》（增訂本），吳釗、劉東升編著，北京，人民音樂出版社，1993 年。

《港督列傳》，錦潤著，香港，博益出版集團有限公司，1983 年。

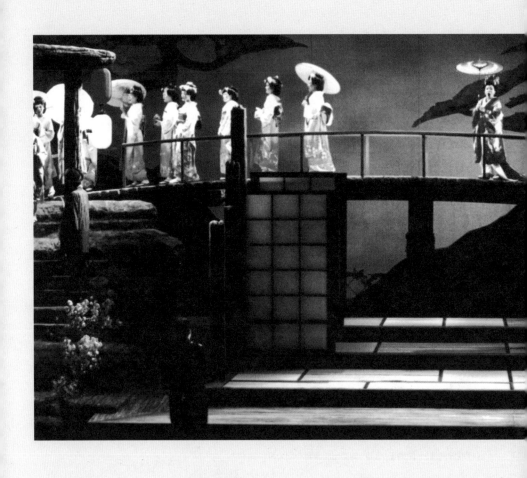

歌劇錄影選段

1. 蝴蝶夫人 （*Madama Butterfly*, 1977）第二幕 "Un Bel di" 聲音選段

2. 英宮恨 （*Maria Stuarda*, 1986）第一幕

3. 諾瑪 （*Norma*, 1989）第二幕

4. 杜蘭朵 （*Turandot*, 1990）第一幕第一場

5. 奧賽羅 （*Otello*, 1992）第二幕

6. 阿伊達 （*Aïda*, 1997）第二幕第一場

7. 波希米亞生涯 （*La Bohème*, 1998）第三幕

8. 三王墓 （1999）

9. 蝴蝶夫人 （2002）第三幕

10. 大家閨秀 （*Le Cinesi*, 2007）

圖片／DVD 選段出處

書封面及封底, DVD 封面及封套, p.204　張志偉攝

p.2-3, p.4-5, p.10-11, p.202　鄭仕樑提供

p.6-7, p.8-9, p.146　陳志權提供

p.12-13, p.14-15, p.18, p.40, p.46, p.50, p.59, p.61, p.64,
p.76, p.81, p.87, p.93, p.103, p.121, p.125, p.134, p.145,
p.155, p.158, p.165, p.180, p.198, p.200　盧景文提供

p.32-33　陳祖耀提供

p.53, p.112　江樺提供

p.116　何弢提供

p.171, p.173　香港演藝學院提供

DVD 選段出處

1-7, 9. 盧景文提供

8. 香港藝術節提供

10.香港演藝學院提供

由於本書所涉年代久遠，部分相片／影片未能聯絡所
有版權持有人，故懇請相關人士提供聯絡方法，以便
商討有關事宜。

鳴謝

江志群先生	詹瑞文先生
江樺女士	劉鎮強先生
何弢博士	潘若芙醫生
余振球先生	潘迪華女士
余隆先生	蔡淑娟女士
林樂培教授	蔡錫昌先生
張可堅先生	鄭仕樑先生
張志偉先生	盧景文教授
梁永森先生	譚嘉儀女士
符潤光先生	譚錦業先生
陳志權先生	Jonathan Ho 先生
陳祖耀先生	中英劇團
陳能濟先生	香港中樂團
陳鈞潤教授	香港話劇團
陳達文博士	香港演藝學院
舒琪先生	香港藝術節
費明儀女士	國際演藝評論家協會（香港分會）
楊福全先生	康樂及文化事務署
葉亦詩女士	雅樂社合唱團

責任編輯　陳靜雯

書籍設計　袁蕙嫜

書　　名　香港歌劇史 —— 回顧盧景文製作四十年

著　　者　郭志邦、梁笑君

出　　版　三聯書店（香港）有限公司

　　　　　香港鰂魚涌英皇道1065號東達中心1304室

　　　　　JOINT PUBLISHING (H.K.) CO., LTD.

　　　　　Rm.1304, Eastern Centre, 1065 King's Road, Quarry Bay, H.K.

香港發行　香港聯合書刊物流有限公司

　　　　　香港新界大埔汀麗路36號3字樓

印　　刷　中華商務彩色印刷有限公司

　　　　　香港新界大埔汀麗路36號14字樓

版　　次　2009年6月香港第一版第一次印刷

規　　格　特16開（150×210 mm）208面

國際書號　ISBN 978.962.04.2832.6

香港藝術發展局
Hong Kong Arts Development Council 資助